海峡两岸民间工艺口述史丛书

口述史

海峡两岸民间服饰艺术

李豫闽 / 主编

淳晓燕 / 著

海峡出版发行集团 | 福建教育出版社

图书在版编目（CIP）数据

海峡两岸民间服饰艺术口述史/淳晓燕著. 一福州：
福建教育出版社，2020.8
（海峡两岸民间工艺口述史丛书/李豫闽主编）
ISBN 978-7-5334-8778-2

Ⅰ.①海… Ⅱ.①淳… Ⅲ.①海峡两岸－民族服饰－
民间工艺－工艺美术史 Ⅳ.①J523.5

中国版本图书馆 CIP 数据核字（2020）第 100112 号

海峡两岸民间工艺口述史丛书

李豫闽 主编

Haixia Liang'an Minjian Fushi Yishu Koushushi

海峡两岸民间服饰艺术口述史

淳晓燕 著

出版发行	福建教育出版社
	（福州市梦山路 27 号 邮编：350025 网址：www.fep.com.cn
	编辑部电话：0591-83786569 83786691
	发行部电话：0591-83721876 87115073 010-62027445）
出版人	江金辉
印刷	福州华彩印务有限公司
	（福州市福兴投资区后屿路 6 号 邮编：350014）
开本	787 毫米×1092 毫米 1/12
印张	16
字数	270 千字
插页	2
版次	2020 年 8 月第 1 版 2020 年 8 月第 1 次印刷
书号	ISBN 978-7-5334-8778-2
定价	199.00 元

如发现本书印装质量问题，请向本社出版科（电话：0591-83726019）调换。

总　序

为何要用口述历史的方式做民间工艺研究？

在文字出现之前，口述和记忆是人类文化传播的途径。游吟诗人与部落祭司可能是最早的历史学家，他们通过鲜活的语言与生动的叙述，将记忆、思想与意志诚恳地传递给下一代。渐渐地，人类又发明了图画、音乐与戏剧，但当它们尚在雏形之时，其他一切的交流媒介都仅仅作为口头语言的辅助工具——为了更好地讲述，也为了更好地聆听。

文字比语言更系统，更易于辨识，也更便于理解。文字系统的逐渐成形促使人们放弃了口头传授，口头语言成为了可视文字的辅助，开始被冷落。然而，口述在人类的文明中从未消逝，它们只是借用了其他媒介的外壳，悄然发生作用。它们演化成了宗教仪式与节庆祭典，化身为民间歌谣与方言戏剧，甚至是工匠授徒时的秘传心诀，以及祖母说给孙辈听的睡前故事。

18世纪至19世纪的欧洲，殖民活动盛行，社会科学迅速发展，学者们在面对完全陌生的文明时，重新认识到口述历史的重要性。由此，口述历史重新回到主流学术界的视野中，但仅仅作为人类学和社会学等学科的辅助研究方法，仍处于比较次要的地位。

20世纪初，欧洲史学界掀起了一股"新史学"风潮，反对政治、哲学和意识形态对历史研究的干扰，提倡从人的角度理解历史。在这样的大背景下，口述史研究迅速地流行开来，在美国和欧洲形成了两种不同的研究模式：以哥伦比亚大学与加州大学伯克利分校为学术核心的美国口述史项目，大多倾向"自上而下"的研究模式，从社会精英的个人经历着手，以小见大；英国则以"自下而上"的方式审视历史，扎根于本土文化与人文传统，力求摆脱"官方叙事"的主观影响。

长久以来，口述史处在一种较为尴尬的处境：不可或缺，却又不受重视。传统史学家认为，口头语言相较于书面文字与历史文物，具有随意性、主观性和不确定性等特点，进行信息传递时容易出现遗漏和曲解，因此口述史的材料长期被排除在正式史料之外。

随着时间的推移，口述史的诸多"先天缺陷"在"二战"后主流史学的转向过程中，逐步演化为"后天优势"。在传统史学宏大史观的作用下，个人视角与情感表达往往被忽略，志怪传说与稗官野史在保守派学者眼中不足为信，而这些宝贵的历史资源，正是民族与国家生命力之所在：脑海中的私人记忆，不会为暴政强权所篡改；工匠师徒间的口传心授，在一代又一代的传承与实践中历久弥新；目击者与亲历者的现身说法，常常比一切文字资料更具有说服力。

口述史最适于研究的对象有三：一是重大历史事件的个人视角；二是私密性较强的领域与行业；三是个人经历与历史进程之间的交融与影响。当我们将以上三点作为标准衡量我们的研究对象——海峡两岸民间工艺美术时，就能发现口述史作为方法论的重要意义。

首先，以口述史的方式来研究民间工艺，必然凸显其民间性，即"自下而上"的视角。本质上说，是将历史研究关注的对象从精英阶层转为普通人民大众；确切地说，是关注一批既普通又特别的人群——一批掌握家族式技艺传承或由师徒私授培养出的身怀绝技之人，把他们的愿望、情感和心态等精神交往活动当作口述历史的主题，使这些人的经历、行为和记忆有了进入历史的机会，并因此成为历史的一部分。甚至它能帮助那些从未拥有过特权的人，尤其是老年手工艺从业者，逐渐地获得关注、尊严和自信。由此，口述史成为一座桥梁，让大众了解民间工艺，也让处于社会边缘的匠师回到主流视野。

其次，由于技艺传承的私密性和家族式内部传衍等特点，民间工艺的口述史往往反映出匠师个人的主观视角，即"个人性"的特质。而记录由个人亲述的生活、工作和经验，重视从个人的角度来体现历史事件，则如亲历某一工程的承揽、施工、验收、分红等。尤其是访谈一些有丰富实践经验的年长匠师时，他们谈到某一个构思或题材的出现过程，常常会钩沉出一段历史，透过一个事件、一场风波，就能看出社会转型期的价值观变革，甚至工业技术和审美趣味上的改变。一个亲历者讲述对重大事件的私人记忆，由此发掘出更多被忽略的史料——有可能是最真实、最生动的史料，这便是对主流历史观的补充、修正或改写。

民间艺人朴实无华的语言，最能直接表达出他们的审美趣味和价值追求。漳浦百岁剪纸花姆林桃，一辈子命运坎坷。

她三岁到夫家当童养媳，十三岁与丈夫成亲，新婚第二天丈夫出海不归，她守了一辈子寡。可问她是否觉得自己一生不幸时，她说："我总不能天天哭给大家看，剪纸可以让我不去想那些凄惨和苦痛。"有学生拿着当地其他花姆十分细腻的剪纸作品给她看，她先是客气地夸赞几句，接着又说道："细致显得杂，粗犷的比较大方！"这就是林桃的美学思想。林桃多次谈到，她所剪的动物形象，如猪、牛、羊，都是她早年熟悉但后来不再接触的，是凭借记忆剪出形态的，而猴子、大象、乌龟等她没见过的动物，则是凭想象，以剪纸表现出想象的"真实"。

最后，口述史让社会记忆成为可能。纯粹的历史学研究，提出要对历史进行多层次、多方面的综合考察，力图从整体上去把握它，这仅凭借传统式的文献和治史的方法很难做到，口述史却有其得天独厚的优势。例如，采访海峡两岸非物质文化遗产代表性传承人，通过他们的口述，往往能够获得许多在官修典籍、艺文志中难以寻见的珍贵材料，诸如家族的移民史、亲属与家族内部关系、技艺传承谱系、个人生命史，抑或是行业内部运作机制与生产方式等。这些珍贵资料，可以对主流的宏大叙事史学研究提供必不可少的史料补充。

从某种意义上说，民间工艺口述史的采集，还具有抢救性研究与保护的性质。因为许多门类工艺属于稀缺资源，传承不易，往往代表性传承人去世，该项技艺就消失了，所谓"人绝艺亡"正是这个道理。2002年，我与助手赴厦门市思明区采访陈郑煊老人，当时他已九十多岁高龄。几年后，陈

老去世，福建再无皮（纸）影戏传承人。2003年，我采访了东山县铜陵镇剪瓷雕传承人孙齐家，他是东山关帝庙山川殿剪瓷雕制作者（关帝庙1982年大修时，他与林少丹对场剪粘）。2007年，孙先生去世，该技艺家族中仅有其子传承。2003年至2005年，福建师范大学美术学院师生数次采访泉州提线木偶表演艺术家黄奕缺，后来黄奕缺与海峡对岸的布袋戏大家黄海岱同年先后仙逝，成为海峡两岸民间艺术界的一大憾事。

福建文化是中原汉文化南迁的一个分支，是中华文化的重要组成部分。历史上，漳、泉不少汉人移居台湾，并将传统工艺的种类、样式带到台湾。随着汉人社会逐步形成，匠师因业务繁多而定居台湾，成为闽地传统民间工艺传入台湾的第一代传人。历经几代传承，这些工艺种类的技艺和行规被继承下来。我们欣喜地看到，鹿港小木花匠团锦森兴木雕行会每年仍在过会（行业庆典），这个清代中期传入台湾的专门从事建筑装饰和佛像雕刻的行会仍在传承。由早期的行业自救演化为行业自律的习俗，正是对文化传统的尊崇和坚守。

清代以降，在台湾开佛具店的以福州人居多；木雕流派众多，单就闽南便分为永春、泉州、同安、漳州等不同地域班组；剪瓷雕、交趾陶认平和人叶王为祖，又有同安潮汕人从业；金银饰品打造既有福州人，亦有闽南人、潮汕人；织绣业则以福州人居多。可以说，海峡两岸民间工艺的传承与发展，充分说明了闽台同根同源，同属于中华文化的重要组成部分，福建是台湾民间工艺的原乡，台湾是福建民间工艺的传播地。我们还应该认识到，中原文化传至福建，极大地推动了当地的生产和建设，在漫长的融合发展过程中，逐渐产生了文化在地性的特征。同样，福建民间工艺传播到台湾，有其明确的特点，但亦演变出个性化的特征，题材、内容、手法上均有所变化。尤其新近二十年，台湾在文化创意产业发展浪潮的推动下，有了许多民间工艺的创造，并在"深耕在地文化"方面进行了许多有意义的实践，使得当地百姓充分认识到传统文化是祖先留给后人取之不尽用之不竭的财富和资源，珍惜和保护文化遗产是每个人的职责。这点值得我们学习借鉴。

如此看来，海峡两岸民间工艺口述史的研究目的不能仅局限在对往事的简单再现，而应深入到大众历史意识的重建上来，延长民族文化记忆的"保质期"，使得社会大众尤其是年轻一代，能够理解、接纳，甚至喜爱传统文化。诚如当代口述史学家威廉姆斯（T.Harry Williams）所说："我越来越相信口述史的价值，它不仅是编纂近代史必不可少的工具，而且还可以为研究过去提供一个不同寻常的视角，即它可以使人们从内心深处审视过去。""海峡两岸民间工艺口述史丛书"能够在揭示历史深层结构方面做出自己独特的贡献，而且还能对"文化台独"予以反驳。

福建师范大学美术学院对海峡两岸民间工艺的田野调查，始于20世纪50年代。1950年，吴启瑶先生曾沿着福建沿海各县市，搜集福鼎饼花和闽中、闽南木版年画资料进行研究。1990年，我与浙江美术学院版画系大一在读学生邱志

杰，以及漳州电视台对台部副主任李庄生、慕克明，在漳州中山公园美术展览馆二楼对漳州木版年画传承人颜文华兄弟及三位后人进行采访拍摄；1995年，我作为福建青年学者代表团成员访问台湾，开启对海峡两岸民间工艺的田野调查。

2005年大年初五，我与硕士生黄忠杰、王毅霖等从漳州出发，考察漳浦、云霄、东山、诏安等县的剪瓷雕、金漆画、木雕、彩绘等，对德化和永安的陶瓷、漆篮、制香工艺，以及泉州古建筑建造技艺进行走访和拍摄，等等。2006年8月，我与硕士生黄忠杰应台湾成功大学邀请，对台湾本岛各县市进行为期一个月的田野调查，走访了高雄、台南、屏东、嘉义、台东、彰化、台中、台北的二十多位"传统艺术薪传奖"获奖者，考察了木雕、石雕、彩绘、木偶头雕刻、交趾陶、剪瓷雕、陶瓷、捏面、纸扎等项目。2007年5月，福建师范大学建校一百周年之际，在仓山校区邵逸夫科学楼举办了"漳州木雕年画展览"。2007年夏，福建师范大学美术学专业师生与台湾成功大学艺术研究所师生组成"闽台民间美术联合考察队"，对泉州、厦门、漳州三地市的传统工艺、样式及土楼建造工艺进行考察。近年来，学院先后承担了《中国设计全集·民俗篇》（商务印书馆2013年出版）、《中国木版年画集成·漳州卷》（中华书局2013年出版）、《中国剪纸集成·福建卷》（在编）、《中国少数民族设计全集·畲族卷》（在编）、《中国少数民族设计全集·高山族卷》（在编）的撰写任务，成为南方"非遗"研究与保护，以及民间工艺研究的重要基地。这些工作都为本套丛书的编写奠定了坚实的基础。

编辑出版本套丛书的构想，得到了福建教育出版社原社长黄旭先生的鼎力支持，双方单位可以说是一拍即合。黄旭先生高瞻远瞩，清醒地意识到海峡两岸民间工艺口述史作为"新史学"研究的价值和意义，同时因为涉及海峡两岸，更显出意义非同凡响；林彦女士作为丛书的策划编辑，承担了大量繁重的项目组织和协调工作，使丛书编写和出版工作有序地推进。另外还有许多出版社同仁为此付出了辛苦劳动，一并致谢！

李豫闽

2017年7月10日

目 录

前　言

民族服饰是人们在农耕生存方式发展的历程中，以混沌的思维方式，记载该民族深刻的历史和文化内涵的重要载体，映射出该民族的集体文化心理意识，是其民族特有的审美意念的表达。它附着了许多时间的凝结与历史的沉积，承载着民族的历史、信念以及民族的品格、精神，显示一定的伦理的、吉祥的情感需求，表达一种审美意境和生命精神。作为福建地区汉族民系的代表，同时具有海洋文化特性的三大渔女[①]，以及在汉文化和少数民族文化相互融合下的畲族，共同构筑了闽地多样而复杂的地域特征，体现了多样族群在交流过程中形成的文化多元性。

本书收录了我采访的福建畲族、福建惠安、福建蟳埔及台湾共13位民间服饰艺人的口述内容，其中畲族6位，惠安2位，蟳埔1位，台湾4位。各地采访对象的标准是按照本系列丛书的规划要求，选择本地区最具有代表性的、艺术成就较高的服饰制作艺人，他们均被政府认定为"非物质文化遗产代表性传承人"。

福建省畲族分布广泛，在畲民人口较少的地区，汉化得很严重，早在20世纪80年代，就很少有穿戴畲民自己本民族的服饰了。只有在畲民人口比较多的地区，仍然保有本民族的服饰。由于地域的差别，各地区的畲族服饰呈现多样性的外在表现。基于这个原因，本书主要选择了最具有福建畲族服饰代表性的罗源式、霞浦式、福安式、福鼎式四大式样

的国家级、省级或市级非物质文化遗产代表性传承人作为采访对象。其中，兰曲钗是罗源式国家级非物质文化遗产项目畲族服饰的第一批省级代表性传承人、第五批国家级非物质文化遗产项目畲族服饰代表性传承人，其儿子兰银才是罗源县最年轻的畲族服饰制作人，是畲族技艺的共同传承人；雷加回是霞浦式畲族传统服饰第七代传承人、宁德市第四批市级非物质文化遗产闽东畲族传统服饰制作技艺传承人，兰昌玉是霞浦式畲族传统服饰第八代传承人；林章明是霞浦式畲族传统服饰第六代传承人、宁德市第四批市级非物质文化遗产闽东畲族传统服饰制作技艺传承人；兰加凤是福鼎式畲族传统服饰第四代传承人、宁德市第五批市级非物质文化遗产闽东畲族传统服饰制作技艺传承人。

保留着传统服饰习俗的惠安女，主要集中在惠东半岛的海边崇武镇、山霞镇、小岞镇、净峰镇这4个乡镇，总共只有几万人。惠安女服饰可分为两个类型：崇武镇和山霞镇是一类，小岞镇和净峰镇是另一类。惠安女服饰选择了崇武镇大岞村和小岞镇两个类型的服饰代表。其中，詹国平是第二批省级非物质文化遗产项目惠安女服饰第五代传承人；李丽英是第六批泉州市级非物质文化遗产项目惠安女服饰代表性传承人，是一位勇于革新的新时代女性。

蟳埔女又称"鹧鸪姨"和"蟳埔阿姨"，因特定的环境、独特的地理位置和深厚的历史积淀，她们形成了别具一格的

① 惠安女、蟳埔女、湄洲女并称为福建三大渔女。

服饰习俗。从蟳埔女服饰上，我们可以看到海洋文化在形态上表现出的开放性和包容性。蟳埔女服饰选择的采访对象黄晨是第三批省级非物质文化遗产项目丰泽蟳埔女服饰代表性传承人。

台湾少数民族族群间的部落文化，各有其独特性与包容性，传统技法在各地区仍然持续着，"织与绣"便是最常被使用的技术，普遍见于各族群中。本书采访的4位台湾民间服饰艺人，包括泰雅人、赛夏人和布农人。其中，泰雅人尤玛·达陆成就最为卓越，她成功重现了台湾泰雅族群传统服饰，重建泰雅染织技艺工序与知识体系，为濒临失传的泰雅染织续命，被认定为台湾地区泰雅编织文化资产保存技术的保存者；林淑莉是汉族人，嫁给泰雅人后，就开始向族群中的长辈学习泰雅传统编织，被台湾工艺研究发展中心肯定，列定为工艺家；阿布斯是布农传统编织的代表性人物；徐年枝原是泰雅人，后嫁给赛夏人，是赛夏传统编织的代表性人物。

根据传承人口述史的研究方法和原则，在撰写过程中，为提高本书的可读性，我对访谈的原始录音做了必要的调整和编辑。为了更好地呈现客观事实和还原原始信息，采用了以传承人第一人称口述的方式，从学艺经历、发展现状和传承创新等方面真实记录了福建畲族、福建惠安、福建蟳埔和台湾民间服饰传承人的人生经历，较为真实地呈现了民间服饰技艺代表性传承人群体的生存现状、困惑，以及他们对未来的展望。

从福州市到宁德市再到泉州市，从台北市到台东县再到台中市，通过走访这13位民间服饰艺人，以及对当地民间服饰的田野调查，海峡两岸的民间服饰艺术在我眼中变得生动且完整，我深深感受到了海峡两岸民间服饰艺人生存状态和民间服饰文化的差异。我所访谈的4位台湾民间服饰传承人虽然有着不同的年龄、不同的教育背景，但这几位传承人对于本族群的文化都有着深刻的认知和理解，这份深深的痴迷和执着让她们在传承的道路上坚守，在创新的路途上跋涉。在整个访谈过程中，她们很少谈及困惑，只是常常感叹：这么精美的东西怎么能让它们消失？为了族群的文化象征，她们有着坚定的信心和奋斗的方向。相比较而言，福建的民间服饰艺人对于民间服饰文化的理解还不够透彻，在访谈中很难深入交流，他们在传承和创新中徘徊：纯粹做传统服饰的艺人，面临严重的生存危机和压力；在传统服饰上创新的艺人，又遭受到各方的质疑。

传统服饰文化在历史的长河中发生了多样的变化，应该以何种形态在现代生活中呈现，是继续延续传统，还是随着时代进步而革新？这是一个一直存在争议的话题。民间服饰非物质文化遗产的传承者们，正是在这样的困惑中艰难前行。

本书将带领读者走进海峡两岸民间服饰艺人们的真实世界，倾听他们生动的讲述，了解故事背后的文化，思索族群的未来。

凌晓燕

2019年4月于福州

第一章　福建畲族民间服饰艺术

第一节　福建畲族民间服饰艺术概述

畲族是一个古老的民族，经过长期的历史迁徙，分布在我国闽、浙、粤、赣、皖等地，人口 70 多万，在闽东和浙南两地又占其大部分。福建的畲族人口众多，仅仅闽东就有畲族人口 17 万，主要分布在福安市、福鼎市、宁德市蕉城区、霞浦县以及罗源县，形成"大分散、小聚居"的分布格局。

畲族虽然没有自己的文字，但却有着独特的语言。畲语由古畲语、客家话、汉语方言等组成，系全国通用的民族语言。"蛮人独放畲田火"，放火烧畲、刀耕火种是畲族的特征之一；以祖先崇拜和图腾崇拜为特征的宗教文化，是畲族文化之一；畲族民间文艺，特别是畲族歌谣独具风格；畲族医药和武术独树一帜；而最让人津津乐道的乃是畲族绚丽多彩的民族服饰。

畲族文化中的服饰、银器锻制技艺、婚俗等被列为国家级、省级和市级的非物质文化遗产，其中畲族服饰文化是畲族文化的精髓。涉及畲族服饰的国家级非物质文化遗产有服饰、婚俗、银器制作技艺、银器锻制技艺等；涉及畲族服饰的省级非物质文化遗产有苎布织染缝纫工艺、传统服饰；涉及畲族服饰的市级非物质文化遗产有婚礼、传统服饰、苎布织染缝纫工艺等。

一、福建畲族服饰的变迁与典型特征

自宋元年间，作为纺织重要原料的苎麻在福建被广泛种植，散居在僻远山区的畲族，也开始种植苎麻。由于苎麻来源便利，成本低廉，家家户户开始纺纱织布。麻质面料质地挺括，透气、透汗性好，非常适合福建炎热、潮湿的居住环境，从此，麻布成了畲族服饰的主要用布。明清时期，作为染料的蓝靛开始普遍种植，为畲族服饰基础色调的确立奠定了物质基础。直到近代，畲族服装主要原料都是苎麻，衣色以黑、蓝两色为主。"扩领小袖""短衣布带，裙不蔽膝"是畲族服饰廓形的简约概述。

福建畲族男性服饰被汉化得比较早，样式朴素，质地较粗糙，颜色单一，重靛蓝或黑，多见"短服""揭衣"，有些还搭配白色龙头布或蓝印花头巾布。福建畲族女性服饰比男性服饰更具浓厚的民族风情，其做工精美、配色艳丽、图纹多样，体现了福建畲族人很强的女性崇拜情结。福建畲女服饰以黑（青）、蓝（靛蓝）为主要底色，间以其他一些色彩。女装上衣、围裙皆有各色刺绣花边。女装上衣均为右衽式大襟衫，大襟衫胸前多有图案纹饰，衣领、衣襟、袖口辅以刺

绣装饰，衣开深衩，前裾短于后裾，裙摆镶有锯齿纹花边；束绑腿。

其中凤凰装是畲族女性服装的典型代表。凤凰装是畲族女性在结婚和重大节日时穿着的盛装，在畲族女性心中占有重要地位。一套凤凰装由凤冠、花边衫、彩带、拦腰、花鞋组成。凤凰装以黑色和青色为主调，显出庄严朴实、凝重深沉之感，在装饰上却用色彩艳丽浓烈的图案，形成鲜明的对比，给人一种视觉上强烈的冲击感。畲族女性的凤凰装根据年龄的不同，有严格的区分。未婚的畲族女子穿"小凤凰"，已婚的妇女穿"大凤凰"或"老凤凰"。这三种服饰形制可以直观地反映畲族女性年龄、婚嫁与否和家庭经济状况等，这样的服饰形制是福建畲族女性对始祖三公主的崇拜和对如凤凰般美丽、自由、幸福的渴望。

畲族被称为凤凰的后代，畲民借助民族信仰，将凤凰的图腾崇拜通过凤凰装使之形象化、具体化。畲族的图腾崇拜不是普通的寓言、神话和故事，而是具有神圣意义的民族起源的信仰，不但家喻户晓，而且还贯穿在他们的头饰、服装、舞蹈及宗教仪式中，这无疑是民族图腾崇拜的遗留。传说畲族的凤凰装来源于盘瓠与三公主成亲时，帝后赐给三公主的一顶非常珍贵的凤冠和一件镶着珠宝的凤衣。

凤鸟纹是畲族女性凤凰装中最为常见的纹饰，成为畲族凤凰装的主要表现题材和审美特征。畲族的凤鸟纹受到汉族凤凰图案、龙纹图案的影响，借鉴了汉族凤的形象，又结合自己本民族的特色，形成畲族特有的凤鸟纹样。凤鸟纹主要分布在畲族服饰的衣领、衣襟和围裙的两角，呈单独纹样或角隅纹样形式，以一只或两只凤鸟呈现。抽象或具象的凤鸟纹样，表现凤凰琴瑟和鸣或丹凤遒劲有力的形象。

二、福建畲族服饰制作工艺

畲族人将男女老少所穿的上衣称为"衫"，制作过程称为"做衫"，制作衣服的手艺人称为"做衫师傅"，制作衣服的工具主要有木尺、画线袋、剪刀、针、熨斗等。畲族服装按布料分有棉布、苎布，苎布曾经是做夏衣的主要布料。苎布的工艺流程复杂，从种植苎麻到织成苎布，一丝一线都是出于畲族女性之手，畲族女子到 15 岁左右便开始学习捻纺线和织布。织一丈布约需要苎麻一斤，花工 11 天左右。苎布通常被染成蓝色或黑色，制成衣服经久耐穿，一件苎布衫通常可穿两年。畲族布料的染色大多取自身边自然物，如蓝靛。

畲族女性完成纺线、织布后，畲族男性技师继而量体裁衣、绣花镶边。畲族谚语中所谓的"男绣女不绣"，即指整个绣花过程均由男性师傅完成。畲族做衫师傅均精通女性上衣、裙子的装饰性绣花工艺。

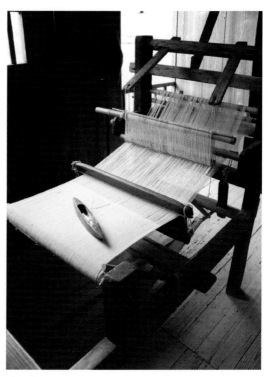

传统畲族织布机　淳晓燕　摄于霞浦县半月里畲族民间博物馆

三、福建畲族服饰地域性特点

由于畲族历史上的不断迁徙，散居于各地的畲民与周边民族相互影响，造成了畲族服饰基本形制大体相同，但因地域不同而在细节上各具特色的现状。

福建畲族服饰按照地域性特点来划分，大体可分为两种不同的风格。一种主要分布在宁德市蕉城区金涵畲族乡，霞浦县崇儒畲族乡、水门畲族乡，福安市坂中畲族乡、穆云畲族乡、康厝畲族乡，龙海市隆教畲族乡，被称为西路服饰；另一种则主要分布在上杭县庐丰畲族乡、官庄畲族乡，福鼎市硖门畲族乡，漳浦县赤岭畲族乡，永安市青水畲族乡，罗源县霍口畲族乡，连江县小沧畲族乡，被称为东路服饰。

西路服饰较为古朴、传统，东路服饰较为华丽。东路服饰色彩为浓厚的红色，与西路服饰玫红色图案和金色装饰线条形成强烈反差。东路服饰服斗[①]所绣纹饰以鳌鱼龙亭、

双龙吐珠、凤凰朝牡丹为主，其余花样有梅花、梅雀、鹿竹、曲龙上天、蟠桃等。西路服饰围裙纹样是所有畲族女性围裙中最复杂的纹样形式，绣有八仙过海、刘海钓金蟾等历史故事，纹样栩栩如生。

福建畲族服饰从样式上主要分为四种：罗源式、霞浦式、福安式、福鼎式。罗源县、霞浦县、福安市、福鼎市四个地方地处闽东一带，畲族村庄和人口较为密集，保存下来的畲族服饰遗存较多。

（一）罗源式畲族服饰

1. 罗源式畲族服饰特点。

罗源式畲族女性服饰分布区域最广，流行于福建省福州市区、罗源县、连江县、闽侯县、古田县、上杭县以及宁德市蕉城区飞鸾镇一带。着此服饰的畲族人口约占全国畲族人口的10%。罗源式女性服饰向来保留得最为完整，被各地的畲族人认为是古老的式样。罗源式畲族女性服装纹饰最为绚烂，色调丰富，层次感强。罗源式畲族女性上衣是整个福建畲族女性上衣绣花比重最

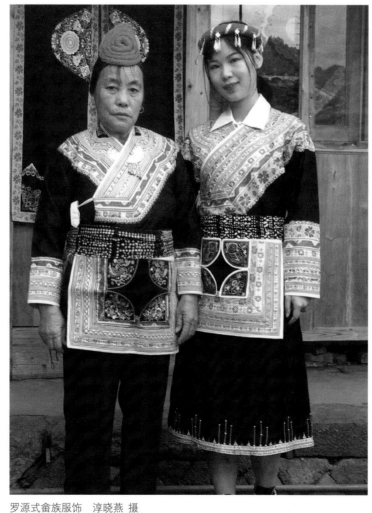

罗源式畲族服饰　淳晓燕　摄

① 畲服前胸襟这一部分称为服斗，一般有各色花纹刺绣，非常精美。

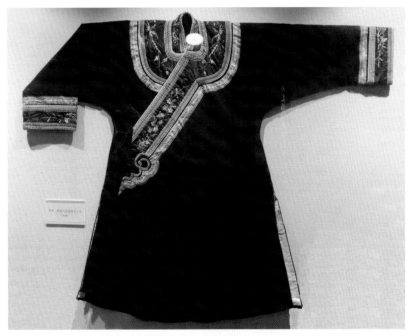

民国时期罗源式畲族服饰　淳晓燕 摄于中华畲族宫

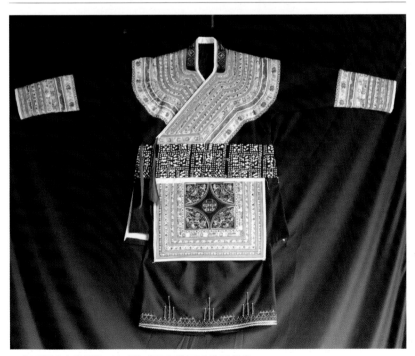

现代罗源式畲族服饰　淳晓燕 摄于罗源县畲族民俗馆

大的，多以二方连续的抽象纹样出现，绣花图象多而不杂，整体有序。罗源式的围裙最为华丽，裙面图案的花纹以大朵的云头纹为其特征，裙边配上柳条纹原色图纹。围裙外围以层叠花边镶拼，内层四角以角隅纹样形式彩绣花卉凤鸟图案，正中留出蓝黑色的本体，一些精致的围裙将本部分留成蝙蝠、花篮状图形，形成"满地花"的布局。

2. 罗源式畲族服饰形制。

罗源式畲族男性上身穿大襟苎布衫，其款式特点为对襟，无领，领口与襟边各镶红黄宽1 cm左右的花边；下身穿直筒裤。男性服饰颜色多为青黑或蓝色。

罗源式畲族女性服饰包括上衣、腰带、围裙、汗巾、短裙、绑腿和花鞋。女性多着黑、褐色斜襟交领上衣，领子形同和尚领，衣长65 cm~70 cm，无纽扣。上衣两旁开深衩，后裾长于前裾，衣衩、衣裾的内边缘绲白边，通身无扣，仅在右衽襟角有两条白色系带。现代的年轻妇女喜欢在领口、胸襟、袖口装饰宽大的机绣花边，胸襟的花边宽达20 cm，花纹有字纹和各种花卉纹饰，颜色以红色或桃红色为主。衣领呈四角形，领上镶花边，一斜襟拖至腋下，按红黄绿，红蓝，红黑，红绿的顺序排成柳条纹图案，上领黑底上绣一条红、黄搭配的粗线条自然花纹。有复领，内层领口高约5 cm，外层领口高约3 cm。袖子长约55 cm，袖口宽约10 cm，有的妇女袖口一段另拼接杂色布。腰带宽7 cm~10 cm，长约90 cm，其上一般为抽象的花卉纹样。盛装胸部左右两襟各有一块半圆形装饰用的银扁扣，吊着五个小铃铛。腰系围裙，围裙为矩形。围裙外围

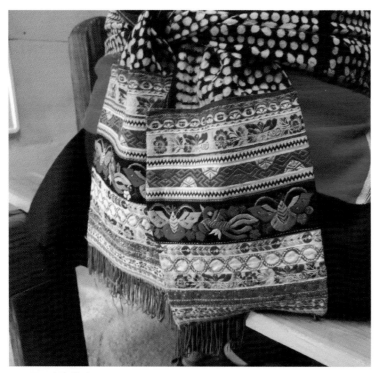

凤凰尾　淳晓燕　摄

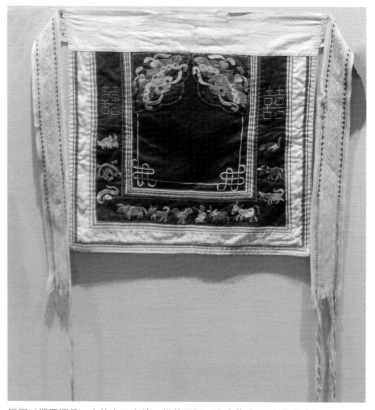

民国时期罗源县、宁德市飞鸾镇一带的围裙　淳晓燕　摄于中华畲族宫

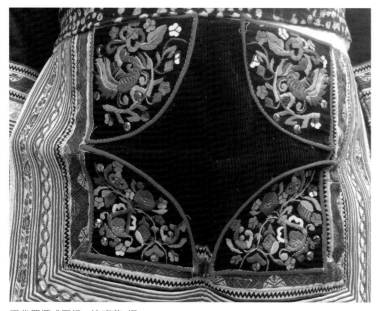

现代罗源式围裙　淳晓燕　摄

一暗红色围布，围布外再围以蓝印花围布，下垂于身后，畲民称之为"凤凰尾"。

罗源式的围裙有素面和绣花两种。年轻姑娘的绣花围裙中央绣上下两组分别对称的图案，四个角的图案均为扇形，中间部位有的留出黑底，有的也绣上花纹。围裙边缘绲缀三组红白相间的直线纹。围裙图案多为各种带叶的花卉蔓枝纹、变形凤鸟、蝴蝶、鲤鱼、吉祥语等，色彩明度高，冷暖色对比鲜明，显得明快清新。围裙系畲族传统服装的配套饰品，围上后起紧身和装饰作用。罗源式围裙为四角形，裙头为白布，三面缝花边，四角绣大朵云图案，也有仅在上两角绣大朵云图案，缝制工艺精美。

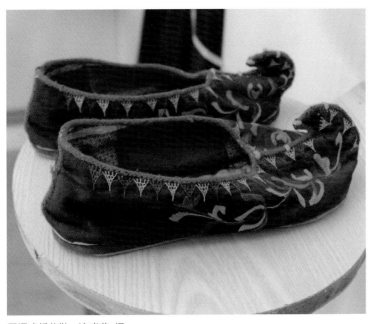

罗源式绣花鞋　淳晓燕　摄

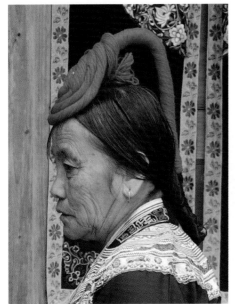

罗源式畲族老年妇女发髻和未婚女子头饰　淳晓燕　摄

罗源式畲族女性下身穿虎牙裙，裙子长约 50 cm，裙口宽约 65 cm，有少量绣花图案；打黑色的绑腿，以花绳系之；穿方头圆口的绣花鞋，鞋面中间突起。

3. 罗源式畲族女性发式。

罗源式畲族女性发式主要分为少女头和妇女头两种。少女梳一条辫子，辫子的尾部扎红色或紫红色绒线，自然下垂于背后；未婚青年女子也是梳一条辫子，辫子用红色绒线包缠，从左往右将发旋扎成股状斜盘于头顶，辫尾扎于后脑勺，前额露刘海，畲族称其为"梳髻圈"。已婚的妇女头梳法复杂些，事先得准备一个全长约 65 cm，前端三分之一处弯曲的饰物，该饰物内部是竹木类或铁线等细长硬物，外扎红布条。梳时，先将头发分成两部分，头后配假发，将头发与发饰相连，然后从头后斜折至头顶与多留的头发合并，固定竖立于头顶，再用毛线束绾于额顶成一前突状或圆盘状。老年妇女发式与中青年妇女相同，但绒线以红色为主，间以蓝色。罗源县飞竹镇、霍口乡一带的老年妇女多以蓝色绒线为主，也有地区中老年妇女发髻不加发饰，直接将蓝色或黑色毛线团盘于额顶，呈扁螺状。自 20 世纪 60 年代起，仅中年妇女保留传统发式。

（二）霞浦式畲族服饰

1. 霞浦式畲族服饰特点。

霞浦式服饰分布范围仅为霞浦西路①以

① 霞浦人习惯上把霞浦分为东、西两路，东路包括牙城镇、水门乡、三沙镇，其余部分属西路。

及福安市与霞浦县接壤的松罗乡等一小部分，着此服饰的畲族人口约占全国畲族人口的8%。其服饰较为朴素，整体美观大方。绣花纹样集中绣制于上衣，使整个服装主次分明。衣饰图案质朴但较少变化，花边面积介于罗源式和福安式之间。其妇女发式颇具畲族特色。

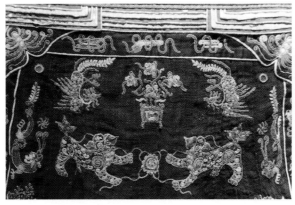 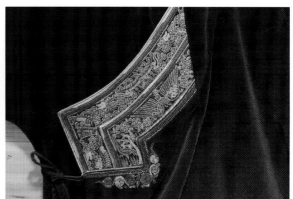

霞浦式刺绣纹样　淳晓燕　摄于霞浦县半月里畲族民间博物馆

霞浦式畲族女性服饰图案为角隅纹样、二方连续纹样、适合纹样、单独纹样等形式，大多取材于日常生活中的飞禽走兽、花鸟虫鱼、农舍车马以及传统的几何形图案。如：植物图案有梅花、牡丹花、莲花、桃花、菊花、兰花等；动物图案有龙、凤凰、喜鹊、鹿、鹤等；抽象几何纹有万字纹、盘长纹、方胜纹等中国传统吉祥纹样。喜鹊和凤凰是最常出现的图案。

2. 霞浦式畲族服饰形制。

霞浦式畲族男子服饰为立领，对襟，前襟以五粒盘扣固定，长袖窄口，衣长至小腹，左右两侧及后中开衩，下摆为弧形。民国时期，霞浦式畲族男子所着马褂同汉族男子十分类似，这是两族人民长期交错杂居、交流频繁而出现的文化交融现象。

霞浦式畲族女子服饰为大襟右衽服，黑布，襟角为斜角，有服斗，前后衣片等长。立领，领子前面较窄，中部稍高。领口有金属圆扣（之后有用塑料圆扣的）。右衽角至腋下以布条制琵琶带系结，袖口多卷折外露，没有口袋。衣衫可以

民国时期霞浦式男子的马褂　淳晓燕　摄于霞浦县半月里畲族民间博物馆

两面反穿，节日或做客时穿正面，日常或劳动时穿反面。正面的领口、服斗和衩角，均有刺绣。服斗上的刺绣在所有畲族服饰中最为讲究，其形式也较多样，根据刺绣花纹的多少分为"一红衣""二红衣""三红衣"。"一红衣"，即襟角只

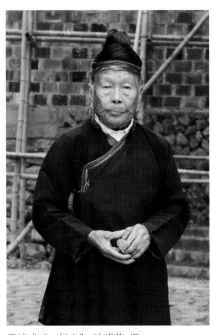

霞浦式"一红衣" 淳晓燕 摄

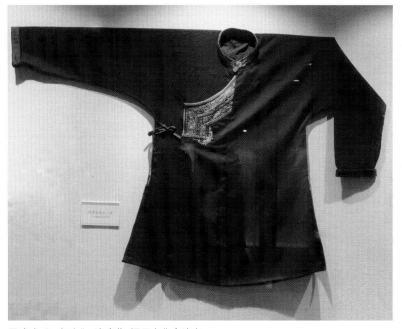

霞浦式"二红衣" 淳晓燕 摄于中华畲族宫

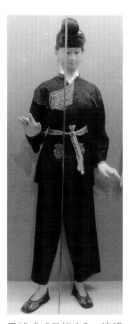

霞浦式"三红衣" 淳晓燕 摄于中华畲族宫

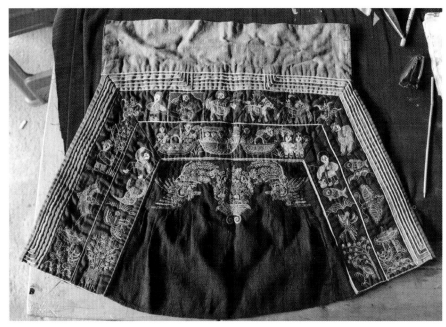

民国时期霞浦式围裙 淳晓燕 摄

镶一道红色花边；"二红衣"，即襟角镶有二道花纹图案；"三红衣"，即襟角镶有三道花纹图案。衣衫肩上、袖口及两侧衣衩内缘均绲有套布或添条，内套布添条和系带都是蓝色的。襟角花纹图案不超出前襟中线，图案纹饰均绣于几道红色平行线间隙内，用色以深红为主，多由弧形纹、卷云纹、圆点纹构成双龙戏珠、双凤衔灵芝、松鹿等图案，还有变形牡丹、梅花等抽象花卉图案。

　　女子下身穿裤子，多是黑色长裤，其式样与当地汉族类似。也有地区穿"半长裤"，长过膝下。霞浦式围裙呈梯形，盛装时所围的围裙刺绣精美，两侧和上方均镶绲红、黄、蓝、白、绿多种颜色相间的添条，排列成彩边。紧靠彩

 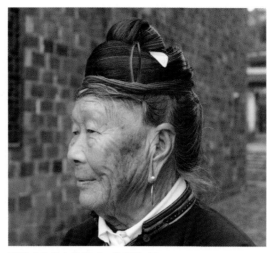

现代霞浦式围裙　淳晓燕　摄于中华畲族宫　　　　　　　霞浦式畲族女性发式　淳晓燕　摄

边刺绣着大量人物、植物、动物、器物图案，复杂的有绣过48个人物和其他图案的。平时所围的围裙，腰头为矩形蓝布，裙身为黑色梯形，腰头与裙身有绣花装饰。

3. 霞浦式畲族女性发式。

霞浦式畲族女性发式主要分为少女头和妇女头两种。少女头的梳法与福安式相似，其特点是用红色毛线把头发缠绕成红圈状。妇女头发式较复杂，使用的假发最多，头发内还裹有蒙黑纱布的竹笋壳筒。头发后端蓬松地往后往下突出，呈坠状，头顶发束从左往右盘旋绕扎，形成高髻昂扬状。

（三）福安式畲族服饰

1. 福安式畲族服饰特点。

福安式畲族服饰流行于福建省宁德的大部分地区，以福安市居多，着此服饰的畲族人口约占全国畲族人口的24%。福安式畲族女性服饰较为古朴，款式为大襟衫，花纹整洁秀气，装饰面积小，花饰均为手绣，以蓝黑色为主料，上衣下裤的形制，中间配围裙，装饰性绣花和镶拼皆以红色为主色调。

2. 福安式畲族服饰形制。

福安式畲族男性上衣可分为"面前扣""烟铜衫"两种。"面前扣"又叫"对襟衫"，整件衣服由左右各一块连体布组成：衣服胸前一排是7个用布绳缝钉的扣子；衣服肩膀前后内层各缝钉了一层圆形"替肩"布料，"替肩"作用是挑担时耐磨；衣服下方左右两边各缝钉一个大口袋，左胸位置上缝钉一个小口袋，称为"三袋"，意为香火连续传三代；衣服左右腋下两处开口，方言土语称为"衫岔"。"烟铜衫"与"面前扣"基本相同，但胸前没有钉口袋，右手腋下旁边内里处钉一个小口袋。"烟铜衫"为50岁以上男子穿着。

福安式畲族女性上衣为大襟右衽式：襟角直角式，前裾短于后裾，衣襟两侧开深衩；衣领、襟角各有双扣，纽扣多为锡或银质；上衣领口为圆领，领高2 cm，有双层齿状马牙纹，中间以红、黄、绿色组合而成；左襟角边沿绲红、黄、

绿、紫彩色花边；大襟拼色镶边，且大襟近腋下处有一不完整的三角形红色拼布，内有花卉彩绣，相传此处为高辛帝的半个玉玺。女性上衣多为黑色布料做成，衣领、袖口以及下方"衫岔"等处用红布条搭配，有的还刺绣着花纹。它的款

式与"烟铜衫"基本相同，但绣的花芽样式不同，故又分为"里的衫""三步针衫""副牙衫"。"里的衫"的款式与"烟铜衫"相似，没有绣花边，做工最简单，平时野外劳动时穿用。"三步针衫"与"里的衫"款式完全一样，仅在衣领上下边沿用红黄绿3种颜色的花线绣上马牙花纹，在衣领底层再用黄绿红3种颜色的布条与白布条交叉叠上，衣领中央用红黄绿白4种颜色花线绣上一排米字形，右边胸前的一块布用红黄绿3种颜色小布条与白色小布条交叉叠上，边沿用红布条包裹。"三步针衫"一般在家时穿用。"副牙衫"的款式与"三步针衫"一样，仅在衣领中央用红黄绿3种颜色的花线绣上花蕊，花蕊的边沿用两条白线打结成一条白线裹边。右边胸前的一块布先用红黄绿3种花线绣上马牙花纹，后用红黄绿3种花线绣上花蕊，边沿用两条白线打结成一条白线裹边，再用红黄绿白4种颜色布条交叉叠上，边沿用红布条包裹。这种上衣做工比较精细，只有出嫁时才做一两件作嫁衣，平时很少穿，出门做客时才穿。

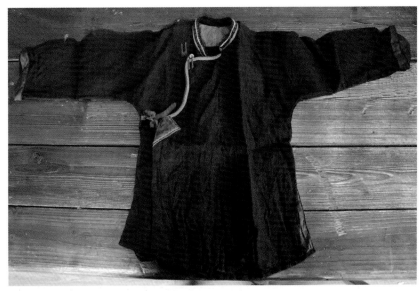

福安式"里的衫"　淳晓燕　摄于中华畲族宫

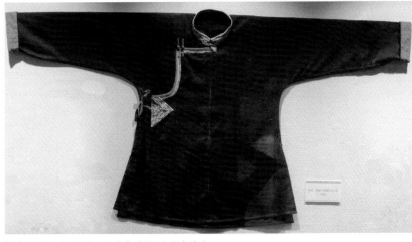

福安式"三步针衫"　淳晓燕　摄于中华畲族宫

福安式围裙分为女性裙与男性裙，其中女性裙又分为短裙和长裙。没有刺绣花纹的短裙是畲族女性野外劳作时所穿；有刺绣花纹的短裙是畲族少女出嫁时的必备物品，平日很少穿，外出做客时才缚扎在腰间。长裙是畲族女子结婚拜堂时穿在下身的一种特殊裙子，长过脚背，以黑色棉布制成，只在婚礼拜堂时穿一次，平日不穿，唯有等到寿终正寝时再穿上入殓。男性裙畲族土语称为"衣裙"，以蓝色棉布制成。为避免在野外劳作时将衣裤弄脏，围裙穿于衣服外层，以遮盖胸部至膝盖的部位。围裙多为黑色，上端有一段高10 cm

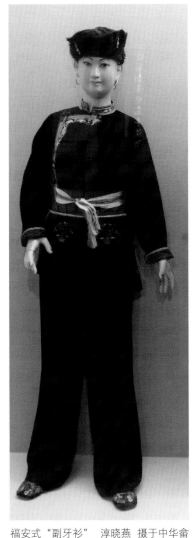

福安式"副牙衫"　淳晓燕　摄于中华畲族宫

20世纪60年代福安式畲族围裙　淳晓燕　摄于中华畲族宫

民国时期福安式"单鼻鞋"　淳晓燕　摄于中华畲族宫

线。凤冠为缠绕式，以红色毛线与发束混合，缠绕于顶，形成上下大小一致的桶状发型。已婚女性与未婚女性的梳式略有不同，已婚妇女最明显的标志是发顶中央靠后横插一支银簪。

（四）福鼎式畲族服饰

1. 福鼎式畲族服饰特点。

福鼎式畲族服饰流行于福建省福鼎市全境、霞浦县部分地区，以及浙江省苍南县的部分地区，着此服饰的畲族人口占全国畲族人口的11%。福鼎式畲族服饰图案内容丰富，服斗面积较霞浦式、福安式稍大，但围兜等则简化为以花布代替刺绣。服饰着色风格艳丽，绣花图案在整体服装中的分布均匀，舒展自然，布局疏密适度。

2. 福鼎式畲族服饰形制。

福鼎式男性服饰已汉化，女性服饰有地域特点。女性服饰包括上衣、围裙、裤子、花鞋，裤子已无特色。福鼎式女性服饰风格与霞浦式、福安式相似。上衣为黑色右衽大

左右的红布横缝在裙身上，裙身上端两角饰有左右对称的彩绣图案。

福安式畲族鞋子为黑布镶红口的"单鼻鞋"，底较厚。

3. 福安式畲族女性发式。

福安式畲族女性头发向上梳成圈，绕着头发的周围束红

襟式，直角襟，右襟短于左襟，旁开深衩。衣长约65 cm，多以黑色为底色，右胸部有绣花图案，且绣花面积更为宽阔，且尤喜人物题材的彩绣图案，颜色以红色为主，延伸至腰间，过去也曾流行天蓝色。右衽大襟的花饰图案超出前襟中线，超出部分大多是双凤衔灵芝图案。其余花纹分布于几

民国时期福鼎式女子上衣 淳晓燕 摄于中华畲族宫

20世纪70年代福鼎式围裙 淳晓燕 摄于中华畲族宫

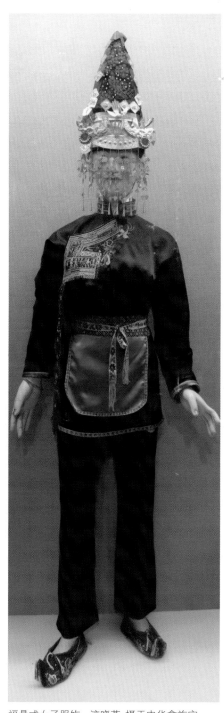

福鼎式女子服饰 淳晓燕 摄于中华畲族宫

组平行的折线中间，主要有舞蹈人物、凤鸟、喜鹊、鹤、鹿、兔、松鼠及竹、梅、牡丹、仙桃、瓶花等图案。图案排列有序，用色丰富和谐，十分生动。福鼎式袖头的式样与福安式不同：福安式袖口上缝一条宽4 cm的红色布条；福鼎式的袖口上配的色是有规定的，一条红一条绿，这是传统的规格，需要更好看点的话，可以再加上别的颜色的布条，或者是印花的红布。福鼎女性服饰有一明显特点是复领，领子分为小领、大领，均有绣饰。小领主要绣齿状纹；大领纹饰丰富，有带叶仙桃纹、剪刀纹、几何形纹，以及头朝向领口的双龙纹。盛装的领口饰有两颗被称为"杨梅球"的红绒球，大襟右边侧角有两

条长过衣裾的红飘带，衣衫两侧高衩，内侧及袖口内缘也绲彩色花边。

福鼎式的围裙基本形式与福安式的围裙相似，但福鼎式喜欢在围裙中间加一块绸布，绸布多为淡绿色或蓝色等冷色调。绸布上边与腰头固定，其余三边没有缝死，可以飘动。

福鼎式女性下身多穿长 85 cm~90 cm 的裤子，裤腿宽约 20 cm，裤腿下端环绕绣花图案。结婚时穿裙。

福鼎式畲族鞋子是平头厚底黑布鞋，秃头阔口，鞋的前面及两侧绣花卉图案，色彩鲜艳。

3. 福鼎式畲族女性发式。

福鼎式畲族妇女发饰因婚否而有所不同。已婚妇女通常梳一扁圆髻，紧贴脑后，罩以黑色髻网，插银簪若干。若髻上扎有白苎麻线，则表示死了公婆，是为公婆戴孝的一种标志。妻子与丈夫平等，故妻子不必为丈夫戴孝。未婚少女梳一条辫子，从前顶呈 60° 斜围脑后，一束红色或红绿色苎麻线斜扎脑顶，与辫子平行。女子出嫁时的发饰与前两种又有不同，通常是把头发扭成一束，高高堆在头顶，结成髻，冠以尖形布帽，形似半截牛角。布帽上贴有一片短形银牌，银牌轻薄似纸，顶端缀有银饰器以及各色料珠，下垂前额，遮向面部。三把银质头花插在前顶，围成环状。头花下沿，系有无数银珠、银片之类的装饰品，垂在眼前。

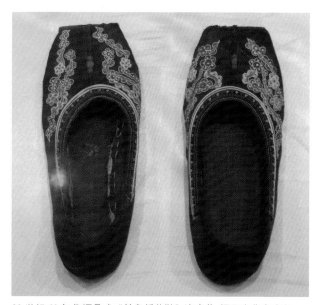

20 世纪 60 年代福鼎式 "单鼻绣花鞋" 淳晓燕 摄于中华畲族宫

四、福建畲族女性束发形制的文化内涵

福建畲族女性的束发是其服饰中最具民族特色、最与众不同的。自古以来，福建畲族女性均留长发，通常是将头发高高盘起，用线或布缠绕的竹节将头发固定。这种发式形如凤冠，适合在当地气候炎热、降雨频繁、林密路窄的环境中活动和耕作，也有利于御热、防雨时披戴遮阳、防雨用具。

不同地域的畲族女性头饰各有差异，依据区域的不同，可分为罗源式、霞浦式、福安式、福鼎式、光泽式、顺昌式、漳平式七种类型。由于生活方式的改变和汉文化的影响，现已不多见畲族女性梳妆本民族发式，偶遇节日盛典，方可见到畲族中、老年女性梳妆族发。由此可见，福建畲族女性的发式形制面临断代和缺失。

福建畲族女性发式除随地区不同外，依照 "小凤凰装" "大凤凰装" 和 "老凤凰装" 三种服饰类型的不同，还配以不同的束发形制。

（一）小凤凰装束发形制的文化内涵

着小凤凰装的未成年和未婚畲族女子的束发形制较为简单，一般分为两种：一种是发前留有刘海，发内掺入红色的绒线，与头发一起编成红黑相间的发辫，高高盘于前额上方，

此发式以霞浦式最为典型。另一种是将头发盘梳成扁圆形，用两束红色绒线绕头捆扎，此发式以福鼎式最为典型。家境较好的畲族女子，发髻两边各配饰一支银钗，当有未婚夫时，要取下其中一支银钗赠予未婚夫，作为订婚信物。这样的发型既美观大方，又活泼可爱，寓意了畲族女子如花似玉、积极向上、热爱生活、前程似锦的美好追求和向往。

（二）大凤凰装束发形制的文化内涵

着大凤凰装的已婚畲族女性的头饰极为引人注目，其头饰形似凤冠。在汉化明显的地区，畲族女性早已放弃梳理这种"凤凰头"发式，现在可以看到的发型大都向后梳理，不限刘海，云髻高�，髻有 23 cm~26 cm 高，用红布包裹的较细的竹筒置于头上的发间，然后用红、蓝、黑色的绒线或布系紧头发盘于脑后。头发长度各地不一，10 cm~20 cm 不等。梳好的头发最后以大银莽横贯发顶中央，也可依家庭经济状况、个人审美喜好的不同，插银替若干，形成独具一格的盘龙状高髻凤头的样式。古代畲族女性额头的发间挂一银牌，银牌一般为圆形，也有方形和菱形，下垂三个小银牌坠于前额。畲族人认为，此头饰可使家庭祥和安康，多子多福。同时，这也体现了畲族女性的审美情趣，以及她们向往美好生活和崇拜始祖的民族观念。

凤冠俗称"公主顶"，是福建畲族妇女独具风格的专用冠戴形制，在婚嫁、葬礼仪式中，畲族女性仍然保留着这种束发形制。古代凤冠呈尖顶圆口、戴于发髻之上，以红绸带或珠串扣于额头上方。冠顶以竹为原料，冠前罩以红、白相间的布，冠后罩以黑布。凤冠上贴有五片圆形的银饰，其正

前方有六条串珠，分两组随两侧发髻自然下垂后绕于脑后，用木质发针固定在发中。凤冠正前方插一竹条伸向额前，竹条上悬挂红璎珞垂于面前。凤冠后面有两片凤尾形银片，中间缀着几种大小不一的银薄片，色彩斑斓，引人注目。

随着社会的发展与经济的繁荣，今天的畲族女性在婚嫁、葬礼等仪式上使用的凤冠虽沿用和保留了古代凤冠的大体形制，但加入了许多现代的构图元素和制作工艺。现代凤冠采用大量银质材料，冠前红、白相间的布

清代畲族凤冠 淳晓燕 摄于霞浦县半月里畲族民间博物馆

和冠后的黑布演变为厚质银片，银片上有突起的乳丁纹等装饰纹样，红璎珞也演变为鱼、犬等形状相连的银质薄片，薄片上刻有大小不一的石榴、梅花等图案。这样的凤冠，更加富丽堂皇，以此显示现代畲族女性的富有和尊贵。

（三）老凤凰装束发形制的文化内涵

着老凤凰装的老年畲族女性的束发形制比着小凤凰装和大凤凰装的畲族女性的束发形制显得简单、朴素些，她们只是把头发盘绕于脑后，然后扎红、黑布或戴小花帽即可。

第二节　福建畲族民间服饰艺术口述史

一、兰曲钗："毕竟这是家族的手艺，能够延续下去会更好。"

【人物名片】

兰曲钗，男，罗源县人，1964 年 12 月生，国家级非物质文化遗产项目畲族服饰第一批省级代表性传承人，第五批国家级非物质文化遗产项目畲族服饰代表性传承人。13 岁开始学艺，在父亲那儿学习制服基本功。兰曲钗一直以制作畲族服饰为职业，坚持采用传统工艺进行制作，不断挖掘"凤凰装"的文化内涵。他在继承传统工艺的同时，在畲族服饰的修边、纳沿、手工刺绣等方面都有所创新，制作出的服装具有结实和多彩的特点。他制作的畲族服饰，曾被选定为全国少数民族运动会的表演装，全国各地畲族服饰展示厅（馆）大多有收藏他制作的服饰。兰曲钗还向年轻一辈传授技艺，培养后继人才。

兰银才，男，1984 年生，罗源县最年轻的畲族服饰制作人。他和兰曲钗既是父子，又是师徒，他们都是畲族技艺的传承者。

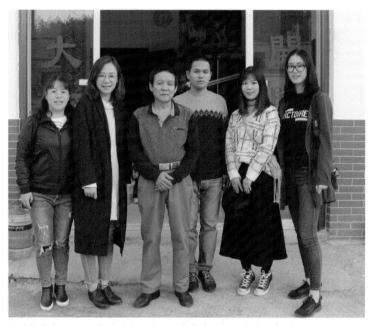

兰曲钗（左三）、兰银才（左四）父子和作者（左二）等人合影

【访谈内容】

访谈时间：2017 年 10 月 31 日　　2018 年 8 月 10 日

访谈地点：罗源县松山镇竹里村兰曲钗畲族服饰示范基地

受访人：兰曲钗、兰银才

【兰曲钗口述】

1. 祖传的手艺。

我们家好几代都是做畲族服饰的，是祖传的手艺，我是第四代，到我儿子是第五代。我父亲以前是村里的一个大师傅。以前这行业和现在不一样，以前都是挨家挨户去做，是走街串巷的，不像现在这样在自己家里面做。我年轻的时候也是挨家挨户去做。

兰曲钗畲族服饰示范基地　淳晓燕 摄

比如说，这个村请师傅来做，今天是去你家做，就吃住在你家，做完再到别家去做。我父亲是做手工缝纫的，那时候没有缝纫机，全部都是手工做的，在一个村里会待十到二十天，甚至一个月，时间是不固定的。以前所有的手艺人都是这样子的，这也是女性手艺人非常少，男性手艺人多的原因之一。我父亲那时候在连江县长龙镇做，整个长龙镇都是我父亲在那做。家里除了我学畲族服饰的制作外，我姐姐、哥哥都有学，我弟弟也会。大哥和我是父亲亲自带的，弟弟、妹妹、外甥都是我带的。现在整个家族都是做衣服的，畲服基本上都会做。我大姐也在做，她做的量比较少一点，我比较多一点。如果赶货的时候，我弟弟、弟媳、妹妹、侄儿就都会来帮忙做。

2. 学艺之路。

我们家以前是种田的，比较穷一点。我 13 岁时就没有念书了，就开始跟着父亲学畲服制作。我父亲以前都是用纯手工刺绣的，绣得非常好。当时我学得很认真，白天学做衣服，晚上父亲睡觉了，我就自己学绣花。15 岁的时候，我就可以

自己做衣服了，但绣花还不够好。后来又学了几年，慢慢地一点点进步了，到 17 岁左右时，我就已经比较得心应手了，可以自己绣很多花样了。那时候做嫁衣，那个"凤凰装"要绣花，很多姑娘不会绣，都来找我绣，很多人都喜欢我做的衣服。我整年都在忙，所以我们家当时的经济状况会比其他家好一点。

我父亲也没读什么书，他也不知道要怎么讲解，就是做给我们看。简单的、好学的我们先学，等学得有兴趣了，再学难度大的。晚上吃完饭，没事的时候，我们头脑里也在思考该怎么做。我们也像读书一样，一天学一点，慢慢地一点点地学。学绣花的时候，父亲就说，你自己喜欢绣什么都可以，牡丹花、梨花、蝴蝶、橘子都行，按照你自己的理解去想该怎么绣图案。

3. 钻研刺绣工艺。

所有学的工艺里面，手绣是最难的，其他都没什么难度。以前男子穿的那种平衣，衣服上的扣子都是手工缝出来的，这些扣子都是很珍贵的。一件平衣上的 5 个扣子要做半天，一天只能做 10 个扣子，现在有的人是买现成做好的扣子直接车缝上去。我妹妹结婚的时候，我想给她做一套嫁衣。我天天藏在家里，偷偷学习和研究十二生肖要怎么绣，要什么样的形状，要怎么排列。做好后，只有等我父亲看后认为做得还可以了，我才敢拿出来，害怕做难看了被人笑话。所以，做这个行业要很有耐心。

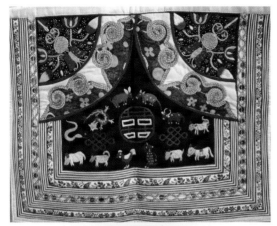

兰曲钗刺绣的传统图案 淳晓燕 摄

那时候，绣花线很贵，一条1分钱，一天练习50条，就去了5角钱。一天花了5角钱却只能赚2元多，那就是浪费钱。以前的钱真是难赚。于是我就拿布料当绣花线练习，因为布料不是那么贵。自己绣个模型后就拿给父亲看，他说可以后，他就会把衣服好绣的部分给我绣。刚刚学的时候，我自己设计图案，不管绣什么都只是先学个针法。我学的时候经常被父亲骂，他都只是骂不会教。

绣的针法里面平针是最难的。平针绣双面花，要从下面绣上来，一针一针要非常准确。一块小小的图案，我吃完晚饭就开始绣，还要绣到晚上12点。手绣的和电脑绣的是不一样的效果。电脑绣的线比较细，没有什么立体感；手绣的就不一样，手绣以前是用丝线，丝线比较粗，比较有立体感。以前都是女人绣花，她们手比较巧，擅长干这些细活，男人都是种田、砍柴。那时候，整个罗源就只有我家有男子在绣花。

那时候，晚上绣花还没有电，开始都是点油灯，还点不起蜡烛，后来才点蜡烛。买两根蜡烛放在桌子上，就着烛光慢慢绣，眼睛都会酸。我父亲的眼睛还算可以，七八十岁了还会做衣服。我的眼睛现在也还马马虎虎，还没戴眼镜，但穿针的时候会比较难一点，手会抖。如果手艺好，即使眼睛差一点，照样做得好；如果手艺不够好，即使眼睛再好也没用。

宁德那边的人如果要定做手绣的东西，都会来找我，他们那边没有人愿意手绣，而电脑绣的他们又不要。都是年轻、有钱的人来定做。给宁德那边做了几十件，花型都是我们自己设计的。

如果整件都是手绣，加上衣服上面图案的设计和配色，一件衣服就要做七八天。先要打个草稿把衣服裁出来，如果绣的花比较大，还要先把要绣的模型贴进去，不然就会变形了。比如，绣一只羊如果没有先剪个模型贴进去，等下绣完就会发现，羊不像羊，狗不像狗，那样就难看了。

一件衣服绣了六七天，绣到哪个地

兰曲钗展示传统手工刺绣和缝制工艺
淳晓燕 摄

方不行了，整件衣服就坏掉了，六七天也就浪费了。因为不是贴花贴上去的，是一针一针绣上去的，拆掉重绣会很难看，针迹会不平整，所以是没办法拆掉重绣的。

我15岁就带徒弟，16岁就出名了。以前个子比较矮，我带着徒弟去做工，人家叫我们师傅，我们两个都不敢答应，太年轻了。我花了很多时间在绣工上。白天做了一天的工，反正晚上出去也没事做，我就继续钻研绣工。因为会绣花的人不多，我又做得很认真，所以那时候很多人喜欢请我去做衣服。

当年我结婚的时候，为了给老婆做一件独一无二的嫁衣，我去拜师学习养蚕取蚕丝，手工编织畲族服饰中的蚕丝带。我还特意去学习各种新款绣花样式，纯手工绣了副十二生肖的围裙，还为老婆纳了双凤凰绣花鞋。当时纳鞋、绣花、编织这类细活不是每个男人都有耐心完成的，我老婆的整套嫁衣都是我亲手制作的，并且是独一无二的。

4. 转行。

以前姑娘们都是在家种田，都穿传统的衣服，都梳传统的发髻。大概是1987年后，姑娘们都出去打工，都到外面去赚钱了，没有人在家种田干农活了，所以就很少有人穿传统畲服了。

1997年，我跑到石狮去做工，去西装厂做。那时，我们这里穿畲服的人很少了，只是在结婚的时候有需要才定做一两套。于是我就在工厂淡季的时候，如春节时回家，晚上抽空把衣服做好了放在家里，要结婚的人就去我家里找我父亲买现成的。

那时候，我爷爷、我父亲都还在做，但是老人家眼力差了，做不了太多的细活儿了，基本上只是做做老人家穿的衣服，结婚的衣服都是我做好了放在家里让我父亲去卖的。我在石狮做了13年的西装，又跑到福州做了5年的西装。

5. 回归传统。

2006年的时候，我们畲族要做活动，要穿传统的畲服，但那时候大家都没传统畲服了。大家结婚也都不做畲服了，都是借一套穿一下拜堂。那次活动我们做了很多的畲服。花边买不到，因为定做的数量比较多，我们就去厂里定做花边。那时候，我觉得在家里自由一点，去福州打工，有事做还好，没事的时候，坐在那里也不知道该干什么。如果在家里做，想休息就休息，想聊天就聊天，如果衣服要得急，晚上做到天亮也可以。到福州打工，白天做一整天可以赚300多元；在家里，白天做一整天才赚100多元，即使晚上再多做一些，

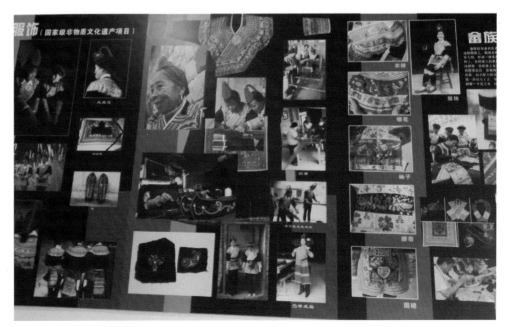

兰曲钗畲族服饰示范基地展示的传统畲服细节　淳晓燕　摄

一天也才赚 200 元。虽然在福州做西装比在家做畲服赚钱，但我觉得跟做西装相比，自己可能更有兴趣做畲服，毕竟这是家族的手艺，能够延续下去会更好，所以我决定回来专门做凤凰装。

6. 工艺创新。

畲族男衫以前都是做平衣，平衣是蝙蝠袖的，和西装不一样。蝙蝠袖如果没做好，里面多穿点衣服，就会皱皱的，肩膀上的立肩和斜肩不一样，穿上去的平整度就不同，所以要配合人体裁剪。以前我父亲做的款式都是传统的款式，设计没有创新，衣服做出来肯定不好穿，不是这里鼓鼓的，就是那里紧紧的。所以我们要创新，要一步一步地创新。哪个地方不好穿，就把哪个地方改一下；哪个地方不好看，就把哪个地方改一下。以前是老人家穿，手绣没有做那么宽的花边，就只有几条。后来发现客人的要求在改变，创新也得根据客人的要求进行。现在我们的花边做得很宽，大家都喜欢穿，都说我们的花边做出来好看。一件衣服如果做得好，穿上去会年轻 10 岁。好穿的衣服早上穿出去活动，到晚上回来，和穿西装一样很舒服，没有什么区别。不好穿的衣服，两个肩头紧紧的不舒服，就会想脱掉。我们这种年纪的人以前可能不太喜欢穿畲服，因为以前的面料比较差，都是麻布，穿起来不是很舒服。后来用棉布，但是棉布容易褪色，又硬邦邦

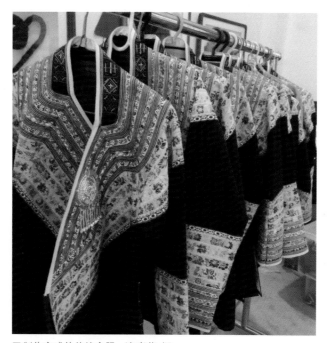

已制作完成的传统畲服　淳晓燕 摄

的。现在什么品种的布料都有，又穿得比较舒服。但毛呢含量太多的也不行，挂在那里如果没挂好，第二天就全皱了。而且毛呢又贵，大家就不想穿。我做的是仿毛呢的。现在已结婚的年轻人几乎都有做过传统畲服来穿，没结婚的很少做。现在很少有人家里没有传统畲服了，最少都有一套。现在穿传统畲服的人多了，所以订单就还不错。

7. 传承发展。

我带过 30 多个徒弟，但这些徒弟做畲族服装的比较少。有的跑到厂里去做西装、做时装；有的开商场、办工厂，自己做老板；还有的结婚后在家带小孩。很多都不做，直接改行了。

当初我要回来时，我父亲说，你自己能生活、能过好就行。我如果想改行，他也没办法，刚好我有兴趣做这行，他就很喜欢，他就是想要传承下去。我儿子读完初中回来，我也问过他要不要学传统畲服的制作。他自己如果愿意学当然很好，如果不学也没办法，这得看他有没有心思在这上面。学这个就是自己在家里做会自由一点，不用人家管。虽然赚钱少一点，但在家里做不要房租，乱七八糟的开销也少一些。我心里还是希望传下去的，但是也不知道能传多久，一代只能传一代，我们只能管这个儿子，到孙子就是儿子自己去管了，我们也没办法管了。如果有钱赚，肯定就会照样传下去。如果没钱赚，怎么传？现在年轻人肯定不爱做，因为一件衣

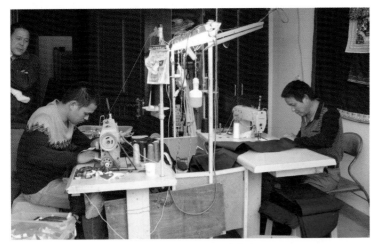

兰曲钗（右）、兰银才父子每天的工作状态　淳晓燕　摄

服卖 530 元，本钱就要 170 元左右，虽然赚了 300 多元，但是却用了两天的时间来做，一天才赚 100 多。人家打牌、打麻将、出去玩，我们没办法，得天天待在家里，最多走到马路边，连小店铺都没有时间去。整年都是做到晚上 12 点，连正月初一都是做到晚上 12 点。有的客人打电话来时会说太早或太晚吵到我了，我说没事，晚上 12 点打我电话我都会接。没办法，肯定要做。我儿子他自己现在独立了，活不多的时候，赚的钱刚好够他混一口饭吃，只要他不改行就可以了。以后如果他没有改行，一直做下去，年轻人有创意，有钱赚了，我孙子也就会照样去学的。

8. 政府和政策的扶持。

我还在石狮打工的时候，我做的传统畲服就放在家里让我父亲去卖，他在家里还有做绣花鞋。刚好县文化馆的陈馆长下来采访，看到七八十岁的老人还绣花，而且还是个男人，这很少见，然后又看到我放在家里卖的那些衣服，于是就协助我们去报

省级非物质文化遗产的申请，县文化体育局、县民族与宗教事务局都给了我们很多的帮助，都很支持我们。我们也很努力配合政府的工作，如果有什么活动，只要领导有通知，我就都有去，没有一次说"没空去"这样的话。省级到国家级非物质文化遗产的证书都已放在家里了，我们也觉得有义务去宣传和推广我们的文化。因为各种宣传报道很多，很多人知道了我们，所以就有很多订单找上门来了。

【兰银才口述】

1. 耳濡目染学艺。

我初中毕业就没念书了，是 18 岁那年的下半年开始学传统畲服制作的。其实我很早就接触这一行了，从小在这个环境下长大，很难说具体从什么时候开始的。18 岁那年的上半年，我跟叔叔去福州做时装生意。我在福州做时装的那个厂

兰曲钗父子制作的传统畲族服饰参加 2018 年福建省美术馆举办的非遗成果展　淳晓燕　摄

很大，分工很细，裁剪是裁剪，车工是车工，我主要是做车工。我们家族里面，最早是我爸带着大家一起去石狮做西装，我大姑、小姑、伯伯、叔叔都是做这个，都在外面打工。我叔叔以前和我爸一起做传统服饰，我伯伯也会一些。我爸那一

兰银才（右）接受作者访谈

兰银才展示缝制和刺绣工艺　淳晓燕　摄

因为我一直在做，天天在做，即使闲暇的时候也常常在练习，所以我就感觉自己的技艺在不知不觉中有了长进。技艺不是一下子就能上去的，而是要慢慢提升上去的，过段时间就会好了很多。

2. 传统的生活印记。

代的人，会做传统服饰的比较多，到我这一代，做传统服饰的人就少了，因为这个传统在 20 世纪 90 年代就已经开始没落了。有一段时期，整个村子里面，就只有我爸在维持着做这个传统服饰，一年也不会卖多少套。我爷爷也是 80 岁了还在做这个，他 81 岁过世的。时装生意六七月份差不多都是淡季，于是我就回家跟我爸学做传统服饰。

学的时候觉得最难的是刺绣。一个是刺绣对视力的要求很高，比如说，刺绣两个小时后，眼睛再看十几、二十几米远的东西就看不见了，要闭上眼睛缓解一会儿才行；还有一个是，刺绣非常考验一个男孩的耐力，特别是像我们男孩子都比较贪玩，如果正在做的时候，朋友叫一下子就出去玩，过一两个小时回来再做，前后出来的效果就不同了。

以前凤凰装上面的刺绣花纹都是女性自己完成的，每一个女性的思路肯定是不一样的，所以说每一套都是独一无二的。现在就只是有地域性的差别，比如，霍口乡一带就跟我们有一定的区别，他们那边喜欢颜色暗一点点的，但又不会很老气。我们这边就是喜欢鲜艳一点点的。如果是宁德地区的人找我们做，那他们得给我样品，如果没样品的话，我不知道他们的花路是怎样的。以前衣服领边的颜色很丰富，有七种颜色，黄的蓝的紫的都有。但是我们现在一般把它改为两种颜色：红和白。因为在罗源，红色代表红花，是指女孩子；白色代表白花，是指男孩子。而且红的跟白的搭配也很好地衬托了衣服整体的颜色，同时，红白搭配也象征着凤凰羽毛层次的变化。衣服领边的颜色好几年都不会褪。

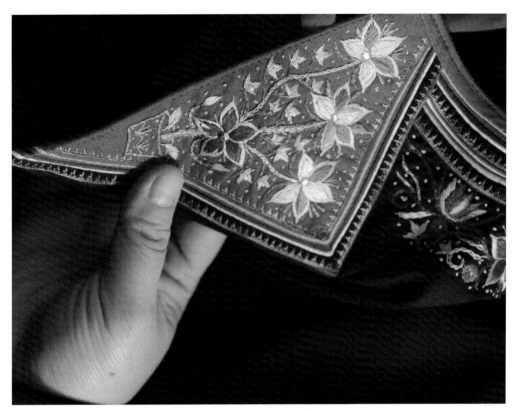

兰银才展示客户定制的刺绣花纹 淳晓燕 摄

传统畲族婚礼头饰 淳晓燕 摄

传统畲族鞋 淳晓燕 摄

我们这里的年轻人结婚一定要穿传统的畲服，穿这种衣服说明自己是畲族人，祖先会承认你的婚礼，相当于得到了祖先的一种祝福。还有的人结婚时会坐轿子。像我们这边的人，即便在滨海那边买了房子，照样会穿戴传统服饰结婚。我们还要做头饰，因为结婚要戴。有的人可能觉得八九百元钱买一个头饰太贵了，因为这个头饰只戴一次，所以可能会去借。这是观念的问题。我们罗源这一代的年轻人，都还是会自己买一个。有的人可能会去买一个假的，铝片包的那种，100多元。有的人也会说，我一辈子辛辛苦苦，这几百元钱怎么买不起。年轻人还是用银的比较多。我们这里做银饰的这个师傅年龄也大了，可能再过十几二十年，银饰的手工制

作也会失传了。他做的银饰全部都是手工打制的，图案比较特别一点。他做的工艺比较薄，银的含量也比别人高，然后花也做得比较好。这手艺是从他爸爸那一代传下来的，因为他现在年纪也大了，所以以后我可能也要再重新去找银饰制作商了。

3. 优质的质量和服务。

我们村里以前有四户做传统畲服的，现在只剩我们一家了。因为这个销路很窄，如果每个人都想分一杯羹，分到手的就寥寥无几了，只能是谁做得最好谁就留下来了。我们做的衣服最大特点就是比别人做得好看，比别人做得好穿。有的人做的衣服领子穿起来很难受，我们做的就不会。我们的

服饰跟别人就是不一样，从很多衣服里面挑一件出来，我可以看得出这件衣服是不是我做的。而且每一件衣服我都是量体定做的，每一件衣服我都有标上电话号码，客人来提取衣服的时候，只需要报上电话号码就行。罗源的凤凰装，客人都是按我的思路来定制的，因为她们认可我做的衣服，一般很少提要求。如果服装做出来效果不行，我是不会让人提走的，我会重新再做一套。每个人的审美观不一样，满意度也有差别。凡是我们接下来的订单，我们都会让客人试穿满意以后再拿走，不满意我们会修改。

做畲族服饰，在裁剪方面，我们还是会采用传统的方法。在整体不变的情况下，根据现在的美学原理，某些地方可能会改动一下，让服饰更加合体。做结婚服饰的时候，我们会去问客户裁剪的时间。我们畲族服饰裁剪跟汉族不一样，裁剪会有特定的时辰。做每一件新娘服饰，我都会去问客户，有没有裁剪的特定时辰。新娘的婚服我们做完之后，是不会让别人去摸、去试穿的，我做好了就包装起来，不让别人看到，因为新人的衣服就是只属于新人，是她的专服。

我们接订单也是有要求的，不是赚钱就做的。以前有个人找我做工作服，他把那种纱布作面

兰银才向作者介绍各种工艺特色　淳晓燕　摄

料，这纱布怎么能作面料呢？纱布一般都是作为裙子里。他直接把纱布作为面布，里面不加衬。这种面料穿上去就会很透明，出了汗，纱布又贴在身上，就什么都看见了。他叫我去生产，我不乐意，经他一再劝说后，勉强帮他生产了一批，他很满意，再叫我做，我说我不做了，这个钱我不想赚了。

4. 前行的困惑。

做畲服的手工活非常耗工，有的东西能用机器来代替的，我们就用机器来代替，如果全部纯手工，价格就会往上飙。价格太高了，大家接受不了；价格太低了，我们又没什么利润。衣服上的花边我们可以用机器加工代替以前的绣花，但是开衩部分的刺绣，我们就只能用手工来缝了。那个也是很耗时的，一件衣服完成后，就那个开衩上的三条红线就要绣一个小时。所有的裙子，我们都是自己手工来完成。一般一条裙子至少要做一天，要求高一点的，得要两天才能做完。所以，愿意做和坚持做下来的人越来越少了。另外，这一块的市场是越来越小了。四五十岁的人买的还是挺多的，但是再过十年，四五十岁的人变成五六十岁了，人家不会再注重这些服饰了。现在是在往礼服方面发展，也许很多年后，就只需要做婚礼

服了。

目前国家政策很好，作为非遗传承人，我们有这个义务去宣传推广传统服饰。但现在很多东西都没办法去推广，因为我们这些东西是保密的，我们跟县文化馆签了协议，我们自己没办法去推广。很多东西我都想做，但没办法做，资金也不够。领导说，我可以去发展旅游产品。我跟他说，我可以做，但我看不到市场的前景。既然我看不到前景，何必再投资进去呢？还有人说，我可以去做舞台服。但我每次去做，都是成为别人产品的设计者。因为产品生产出来后，就被人盗版了。盗版出来后，订单就轮不到我们做了。不是说别人做成本就比我们低，而是我们人脉没有别人广，销路没有别人多。所以，现在很多东西我都懒得去做了。

5. 传承发展。

我的基地是一年365天面向外面招收学徒的，只要有心思来学，我都愿意收。但是有意向来学的人很少，因为这个东西不是一天两天，或者一个月两个月就能学会的，而是至少要两三年在不断做的过程中才能学会。有些学徒学了一段时间后，因为没什么产品可做，就改行的改行，去外面打工的打工了。其实，我整个家族都在做服装，但现在有的在石狮办服装厂，有的在福州做服装，坚持做传统服饰的，就我们一家和我姑姑一家。其实，坚持是很累的。

我希望下一代有人来学，希望把它传承下去。不一定是我的孩子，其他孩子来学，我也可以教他，让他传下去。现在有什么推广活动，我们都尽量去参与和展示。我的下一个目标就是让畲族刺绣进入校园，让更多的小孩接受和了解畲族服饰，让更多的人关注和学习畲族服饰。

二、兰昌玉："传统的习俗没有了，穿戴传统服饰的仪式感就不存在了。"

【人物名片】

雷加回，男，畲族，85岁，霞浦人，畲族传统服饰第七代传承人，宁德市第四批非物质文化遗产闽东畲族传统服饰制作技艺传承人。手工刺绣工艺水平高超，配色协调，线条流畅，图案优美。

兰昌玉，女，畲族，霞浦人，畲族传统服饰第八代传承人。

【访谈内容】

访谈时间：2017年11月14日
访谈地点：霞浦县崇儒乡上水村兰昌玉家中
受访人：雷加回、兰昌玉

【兰昌玉口述】

1. 学艺的渊源。

我们上水村有300多年的历史，这里村民大多都是姓兰（蓝），基本都是畲族人。2014年，我们村被国家住建部评选为中国传统古村落、少数民族特色村寨。

我们村在山区，所以传统的生活方式都保留着，原生态的传统工艺很多，尤其是畲族花斗笠最出名了。在20世纪五六十年代的时候，我们村就成立过斗笠合作社和畲族服饰合作社，一到下雨天，大家不能外出劳动的时候，就集中起来做斗笠和服装。但是，现在戴斗笠和穿畲服的人越来越少，加上一些老艺人去世了，所以，手艺都快失传了。后来，我

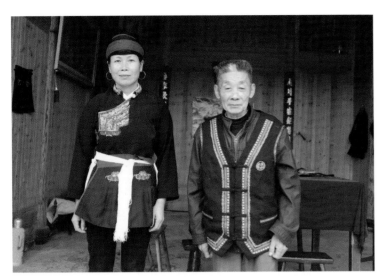

雷加回（右）、兰昌玉师徒合影　淳晓燕 摄

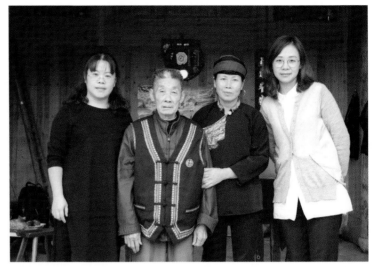

雷加回（左二）、兰昌玉（右二）与作者（右一）等人合影

们乡政府决定再成立合作社，于是，我们村主任兰友平开始召集村里几个经济条件不错的人商量成立合作社。2012年，我们这里就成立了霞浦上水畲族传统工艺合作社。我是43岁才开始拜师学做畲族服饰的，当时村里办非遗传承人班。

畲族传统服饰从量体、备料、剪裁到缝制等，每个环节都有讲究，不仅要有多年的实际制作经验，还需要熟练掌握并运用各种要点，才能制作出地道的传统畲族服装。传统畲族服装对制作技艺和精细程度都有比较高的要求，且平时也没有什么人穿，因而大家都不愿意学，觉得这个手艺既枯燥，又不赚钱。我是主动要求来学的。

畲族一般都是男的做衣服。那时候，要走街串巷地去做，要住在别人家里，女孩子不方便，所以都是男人做这个行当，一代一代传下来，只要愿意学都可以来学。师傅以前也有带两三个徒弟，后来因为穿传统服装的人少了，生意不好做，所以有的转行了，没有转行的也没有师傅这么好的手艺。

我的师傅雷加回是14岁开始学艺的，他跟师公学了三年才出师。这三年管吃管住，没有工资。刚开始就是学缝扣子，做一些打杂的事情，慢慢才学手艺。那时候，没有开裁缝铺，畲族很少开裁缝铺的，都是人家请到家里去做，住上一两个月或者十天二十天，早上吃完就开始做衣服，下午有时候还有点心。师傅要跟着师公一起去做，帮师公背熨斗、尺子之类的工具。衣服都是手工缝制的。有衣服做时都住在外面，没衣服做就回家。当时，大家都还蛮愿意嫁给裁缝的，会做衣服就不用干农活，不用种地，是手艺人。

传统畲族服饰最难做的部分就是刺绣了。我跟着师傅学了一年才开始学绣花，缝的针线要整齐了才能开始学。工艺上来说，主要是要整齐，不能起皱。另外就是绣的图案和配色要好看，这个需要很长时间的练习和悟性才能做好。我之前也没学过绣花，只会做些普通的针线活儿。我父亲也是做刺绣的，但是我都没有去观察他做的过程，他也没有做这么多花样。经常有人叫他去做，但做的都是一些普通的款式。所以，刚开始我不会刺绣。

2. 传统工艺。

我们霞浦式服饰装饰最集中的地方在前斜大襟，这个地方又叫"服斗"，由花池、花脚组成。花池造型类似于英文字母"L"，花边可以是一个，也可以是两个、最多三个，由大至小、由外至里层叠分布在服斗里面。衣服是立领，领口低窄，中间稍微高一些，大约高2 cm，领上绣牡丹、莲花等花纹。领子有一行领、二行领、三行领，它们的尺寸都是固定的，三个领子之间的距离要一样，有严格规定。如果领子太大了，就比较占整件衣服的面积，就不是很好看了。大襟一般是长20 cm，服斗长12 cm，刺绣图案集中在服斗上角左侧延至中线部位，右侧斜长16 cm，垂直长6.5 cm，宽10 cm，以犬牙等简单抽象几何图案构成明晰有力的线框，线框与线框之间构成一个花池。花池一般宽2.5 cm，有一池、二池、三池绣花服的区别，三池是最隆重的盛装。衣服的袖子是连肩袖，从领后中心线到袖口的长度大概是68 cm，袖口宽大概是15 cm，袖口里面接大概3 cm宽的蓝色布条，穿的时候把袖口卷起来，露出蓝色的边。宁德那边袖口和开襟地方镶的是红布边，我们镶的是蓝布边，有点区别。

雷加回（左）、兰昌玉现场刺绣　淳晓燕 摄

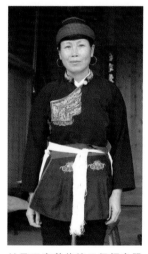

兰昌玉穿着传统三行领畲服
淳晓燕 摄

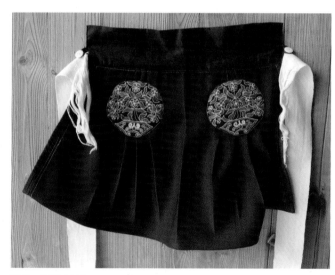

围裙　淳晓燕 摄

围裙的裙面是黑色的，高33 cm，上长33 cm，下长60 cm，呈梯形。这边的围裙要做褶，这跟别的地方不一样。做出来的围裙要上面小下面大，这样比较立体。裙头是蓝色的，高6.5 cm，两端系的是白色素面棉线织带。系的时候，两米长的系带先往后围，再转前围，在腰部正前方打结，余下的部分呈须穗状垂在围裙的正中央。围裙上的腰带结婚时都用白色的，平时中间会用一点红色的，也有用花色的。

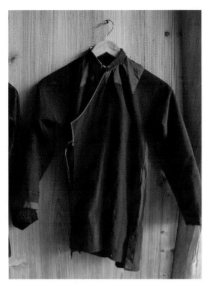

霞浦式凤凰装反面穿着 淳晓燕 摄

西路式是典型的霞浦式畲服，可以两面反穿。逢过节或者歌会、做客时穿正面，平时居家或劳动时穿反面。东路式的就只能单面穿。两种式样会有一些差别。

我们霞浦地区的畲族长期以来对图腾、祖灵和神鬼有着浓厚、普遍的崇拜。因为有图腾崇拜，所以在霞浦西路的服饰里，刺绣装饰纹样是最重要的一个部分，而且我们绣的每一个纹样和图案都代表着吉祥寓意和美好祝愿。

霞浦西路的绣花图案以玫红色为主，图案的类别非常多，凤凰是其中最常见也是最经典的纹饰。另外，还有抽象纹饰，最常见的有犬牙纹、蜈蚣脚纹、卷草纹、回字纹和百结纹，这些纹饰象征人丁兴旺、福寿绵绵不断。植物花卉纹饰有牡丹、梅花、松、竹、荷花、折枝花、缠枝花、忍冬草、佛手、石榴、桃子等。忍冬草表示顽强生命力，桃代表长寿。动物纹饰有鹤、喜鹊、蝴蝶、狮、鹿、蝙蝠、犬、鸡、兔、松鼠等。蝴蝶在

畲族人心目中是生殖之神的象征，是我们主要的动物纹饰之一，围裙上的蝴蝶纹饰固定在裙身上部的左右两角，就像在守护着女性的生殖器官；狮子除被当作驱邪镇宅之神之外，还被当作子孙繁衍、家族昌盛的象征；借鹿比喻禄；借蝙蝠比喻福；借鸡比喻吉。古代历史文化和戏剧故事中的人物纹饰有盘瓠变身、孟宗哭竹、三星高照、八仙过海、刘海戏蟾等。还有少量器物纹饰和汉字纹饰。器物纹饰有花瓶、花篮、暗八仙、四艺、珠、球、如意等，汉字纹饰有福禄寿喜，金银满斗，等等。另外，鳌鱼龙亭、双龙吐珠、凤穿牡丹是最常见的纹样。鳌鱼龙亭比喻功成名就、运途顺利，凤穿牡丹象征对美好爱情的追求。牡丹比喻荣华富贵，服斗花池里面装饰花瓶图案，"瓶"与"平"谐音，寓意"平安"，瓶口一般插牡丹，与凤凰纹饰组合，寓意平安富贵、人丁兴旺等。凤纹与牡丹一般都装饰在最外也是最大的那层花池的上面；双龙吐珠一般都绣在衣领上，两条龙左右对称展开，龙没有角，因为衣领中间比领口高，龙口张开，口吐火纹绕着龙珠，正好符合领子的形状。围裙上的图案由以前比较复杂的花样变成现在左右对称的团花，团花都以白色线勾边。我们西路

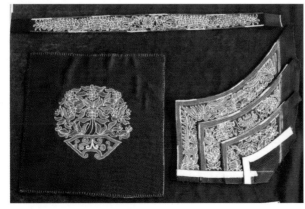

霞浦西路刺绣图案 淳晓燕 摄

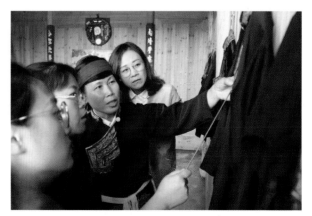

兰昌玉（右二）向作者等人讲述传统畲服

式的和东路式的刺绣图案有点不太一样，刺绣的手法也有区别。我们在绣这些图案的时候是不需要打底稿的，直接就在衣服上绣，所以每个师傅绣出来的都不一样。我现在绣的还不是很好，师傅绣的特别好。

从刺绣的工艺来讲，霞浦式畲服的最大特点是完全采用手工平绣。手工平绣又叫"铺绒绣"，是以平针为基础的绣法，绣面平整，针法丰富，线迹精细，再参合套针、抢针、抠针、扭针、参针、接针、长短针、旋针等多种手法。西路式上衣服斗花池内和围裙上的花团主要是花扣针绣成。花扣针针法很特别，针针相连，线线相扣，基本成线状，然后再由一条条线构成形状各异的面，灵活多变。

3. 凤凰髻。

畲族的发式风格独特，叫"凤凰髻"。这个发式的形态是一种模仿，有的说是模仿凤凰，有的说是模仿龙犬。不同地区的凤凰髻模仿凤凰的不同位置，如："飞鸾式"模仿凤凰昂起来的头部；"福安式"模仿凤凰的身体；"福鼎式"受汉族影响很大，跟汉族的扭髻很相似；我们霞浦西路是模仿凤凰鸟的整体造型。妇女发式是高髻，夹大量的假发。未婚少女的发型比较简单，叫"平子头"，盘梳成扁圆形，比较像红边的黑绒帽子，用两束桃红色绒线捆扎，有的还夹一两个银饰发夹。平子头具体是这样梳理的：首先分发区。理顺头发，以两耳朵上方和发顶点连成一条分界线，把头发分成前后两个部分，前面发区是排子发区，后面发区是凤尾发区。然后理凤尾。把凤尾发区的头发向上梳理，用一根2米左右的桃红色绒线在脑勺部位扎马尾固定。接着翻排子。把排子发区再分左、中、右三个发区，中间发区叫"排子"，两边发区叫"边子"。先把排子翻到后面，和凤尾的马尾一起用

桃红色绒线扎在一起，多缠几圈，比较好看。再把右边"边子"发区向后梳，和后面的马尾扎在一起。最后做前眉。梳理左边的"边子"，在右耳朵上方用夹子固定，剩余的头发和后面所有头发一起梳理平整，往前平铺在前额，剩余的发尾缠绕后用夹子固定，把剩下的绒线向前过前眉缠一两圈固定在后面。

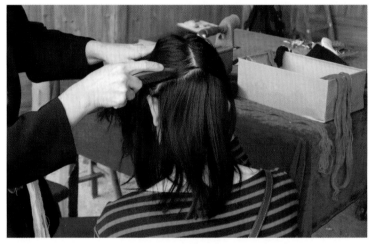

未婚少女凤凰髻分发区　淳晓燕 摄

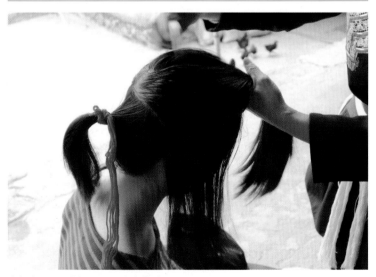

未婚少女凤凰髻理凤尾　淳晓燕 摄

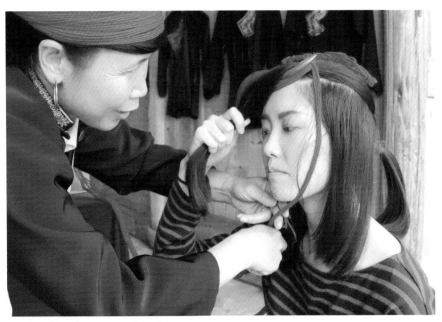

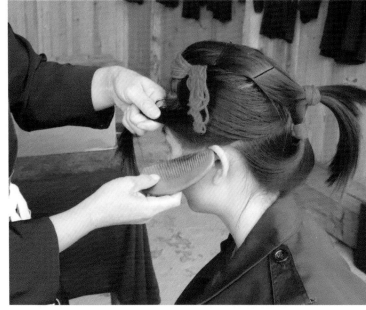

未婚少女凤凰髻翻排子　淳晓燕　摄

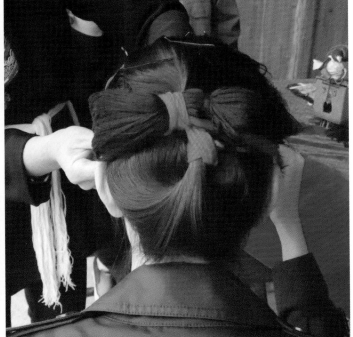

未婚少女凤凰髻做前眉　淳晓燕　摄

兰昌玉制作的霞浦西路式凤凰装　淳晓燕　摄

4. 畲服的现状。

我们畲族人喜欢唱歌，擅长"以歌代言"。在我们这里流传一句俗语："饭以养身，歌以养神。"一般来说，唱歌是没有时间、场合限制的，平常村寨、田间地头都有歌声。我们张口就是歌，歌词都是自编的，主要内容是有关日常生活和劳动场景的。有一定规模的歌会、歌节还是在农闲或节日的时候举行，比如在祭祀、婚礼等时，以及各个地方"二月二""三月三""四月八""六月一""七月七""九月九"的歌会。这些活动已经有数百年的历史了，以前人多的时候会有两三千人参加。在我小的时候，都会有对歌活动，对歌的时候，大家就会穿戴传统服饰。现在会唱的年轻人没有几个了，有几个年纪比我大一点的还会唱，我这个年纪的也还有很多人会唱，再年轻一点的就不会唱了。这个传统的习俗没有了，穿戴传统服饰的仪式感就不存在了。

20 世纪 60 年代以前，不管是居家还是外出，大家都是一身畲服打扮。20 世纪六七十年代，富裕的畲族家庭，在嫁娶的时候照例要请师傅做几套凤凰装，穷人家一般做不起，就做普通没有那么多绣花的，手工也比较便宜。改革开放后，为了个人发展，很多年轻人都到城里去打工了，在城市里穿畲服就不太方便了。年轻人喜欢现代化的生活方式和穿着习惯，现在他们的日常穿着和汉族人没有区别，甚至有的人结婚也不再穿传统畲服了。在村子里，只能看到老人还穿着简易的传统畲服，梳传统发髻，中年妇女也很难见到她们穿了。现在凤凰装总体量上一年一年正在减少，大家一般都是定做一两件收藏，或者送给女儿出嫁的时候穿，还有的人会备一套有需要的时候穿。所以现在我们做这个没有什么销路，大家都不穿了。这几年，政府比较重视传统文化，开始注重畲族服饰的发展，鼓励大家来学，但是没有销路是最大的问题。

做一套传统的霞浦式的畲服时间很长，因为需要手工刺绣的部分很多，比较花时间。我的速度很慢，一套要做一个多月，师傅快一点，也要二十来天。师傅现在年纪大了，眼睛也不好，要戴眼镜。前几年他做了好几套，去年就没有再做了。做一套也没有多少钱，就一两千元。我当时学完之后，一边做衣服一边还要忙家里的活儿。一般也很少有订单，而且一下子也做不出来，都要很长的时间。做这个也没有办法养家糊口，闲的时候就绣一点点放在那里，没时间就没有去做了。如果做这个一个月能有一两千元的稳定收入，我肯定就不出去打工了，出去赚钱也挺不容易的。

现在也没有人愿意学。当时师傅收徒弟的时候，乡政府开动员会，都没人肯学。我有三个孩子，小的一个还在读书，大的两个都在厦门打工，他们在公司上班，也没时间和兴趣学这个，学会了也没什么出路，很难靠这个生存。所以，作为传承人，我们也有很多的困惑，不知道传统的畲族服饰该怎么保护下去和传承下去，不知道该怎么解决现在遇到的困难。

三、林章明："我希望畲族文化元素能够通过更多的形式被大家看到。"

【人物名片】

林章明，男，汉族，福安人，霞浦式畲族传统服饰第六代传承人，宁德市第四批非物质文化遗产闽东畲族传统服饰制作技艺传承人。从事少数民族服饰及演出服裁缝制作已 20 载。多年来，不断学习各式畲族传统服装，在霞浦式的基础上，又学会了福安式、福鼎式和飞鸾式等制作技艺，并且还

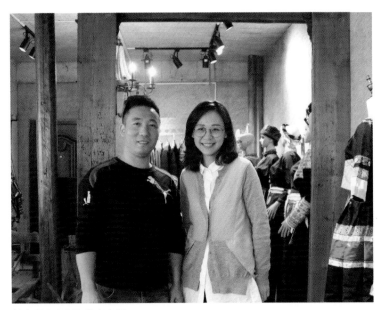

林章明（左）和作者合影

在不断地探索、研究，争取有所创新。林章明先后开办过宁德市蕉城区蕉南花样年华服装店、宁德市花样年华服装厂、宁德市畲族服装厂，现为宁德市山哈服饰有限公司少数民族传统服饰及演出服裁缝师。林章明制作的民族传统服装被中国畲族博物馆（原景宁畲族博物馆）、中国闽台缘博物馆、中华畲族宫、闽东畲族博物馆收藏，《三都澳侨报》《宁德晚报》《福建日报》，以及宁德市蕉城广播电视台、宁德电视台等媒体对林章明传承的民族传统服饰制作技艺都做了相应的报道。

【访谈内容】

访谈时间：2017 年 11 月 14 日　　2018 年 11 月 14 日

访谈地点：宁德市蕉城区山哈服饰有限公司

受访人：林章明

【林章明口述】

1. 拜师学艺。

1994 年，我高中毕业，当时就想学一门手艺。我的姨丈钟李发是做裁缝的，于是我就去他家里拜师学艺，跟他学了一段时间。师傅是做霞浦式的畲族服装，是祖传的手艺，到我这里已经是第六代了。师傅的刺绣非常好，手绣非常强。当初我们刺绣都需要先画出图案来再绣，但师傅不用画稿，直接就可以绣了。以前，制作好一件精美的畲族传统服装至少需要半个月的时间，一整套新婚服饰甚至需要一个师傅和三五个徒弟耗时一个月才能完成。跟着师傅学了 4 年后，1998 年，我就出师了。

2. 自己的服装店。

1998 年，我在宁德蕉城区开了间自己的裁缝店，就是一个小裁缝店，一台缝纫机，一把尺子，一把剪刀就可以干活了。刚开始，既做畲族服装，又做现代服装，反正是按照客人的要求来做。制作好一件精美的畲族传统服装需要整整半

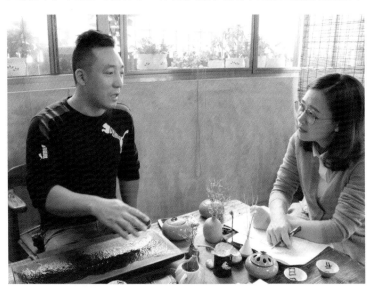

林章明（左）接受作者访谈

个月的时间，量体、备料、剪裁、缝制，每个环节都有讲究，不仅要有多年的实际制作经验，还需要熟练地掌握各种要点，这样才能制作出原汁原味的传统畲族服装。畲族服装的订单相对来说比较少，除了传统节日、歌会和族内重大庆典活动以外，平时穿着畲族服装的畲民很少，而且一套服装要

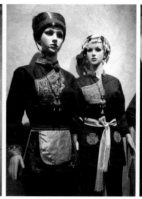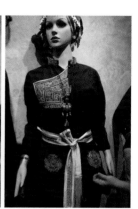

林章明制作的各地区畲族传统服饰　淳晓燕　摄

两三千元，大家觉得价格有点高，市场需求量很小。畲族服装没有销量了，店里的畲族服装就成了陪衬。我也没带什么徒弟，虽然陆陆续续有人想来学，但是最后坚持下来的没几个。因为畲族服装的市场太小，养活不了自己，年轻人都不愿意做。

2000 年，我们这里有一个活动，具体是什么活动我忘记了，只记得市政府需要做一批畲族传统服饰，而且还比较多。再加上近几年国家对民族文化比较重视，这让畲族服饰有了一点市场，于是我就慢慢开始完全做畲族服饰了。

畲族服饰最有代表性的就是霞浦式、福安式、福鼎式和

山哈服饰公司　淳晓燕　摄

罗源式，霞浦式是很明确的，福安式也是很明确的，但是在这两个地方交界处，两种式样就会有混杂，这样的样式就没有什么代表性。我在做的时候，没有很明确、很细致的制作定位，各个地区的式样我都会去做，福安式的、霞浦式的都有在做。

3. 文化的危机。

小时候，我老家隔壁就是畲族村，整个村子里二三百人都是畲族人。他们砍柴下山来卖钱，讲的都是畲语，也穿畲族传统服装，盘头发。传说高辛帝的三公主成亲的时候，帝后娘娘赐给三公主一顶非常珍贵的凤冠和一件镶着珠宝的凤衣，祝福女儿像凤凰一样可以生活美满。三公主婚后生下一男一女，也把女儿打扮得像凤凰一样。在三公主女儿出嫁的时候，有凤凰从广东的凤凰山衔来凤凰装送给她作嫁衣。因为有此传说，所以畲族妇女都穿凤凰装表示吉祥如意。凤凰装分为凤凰头款、凤凰身款和凤凰尾款，三款整合在一起，就是一只完整的美丽凤凰了。

每个地区的畲族服饰有很大的区别，畲族歌里面的调也是和衣服所代表的地区相对应的。比如说，穿福安式畲族服

装的就不可能唱罗源式那边的调。凤凰装也会因为地域产生差异，会在原来的基础上加上一些地方元素。福安式妇女上衣的大襟角有绣顶尖朝内的三角形红布作为装饰。传说三公主的丈夫死了以后，三公主回娘家，把子女也带回了都城。但他们不习惯城市的生活，宁愿回到山里面居住。高辛帝顺了他们的心意，让他们回到了山里，并免去了他们的徭役租税，还"皆赐印绶"。所以，这里的红布装饰被认为是高辛帝留给畲族祖先的一半方印，另一半留在高辛帝那里了。

原来的畲族传统款式没有像这样绣满一只凤凰的，只是整体的造型像凤凰。我们现在一般认为，原来史料上记载的畲族服装，颜色很丰富。但我们现在所看到的、大家比较公认的款式，都没有很鲜艳。

畲族服装汉化比较严重，再加上传统技艺制作周期长、效益低，畲族服饰制作的手艺几乎快消失了。我们以前小时候都会看到，畲族人去赶集一定会穿畲族服装。现在很多畲族人觉得这衣服黑乎乎的很难看，都不愿意穿，只有偏远地区农村的、年纪大的畲族人还有穿。这种服装跟现在的时代肯定有点距离感，你穿出去别人可能会觉得有点另类。因为不被现代审美接受，所以就越来越难以传承。现在的订单大

部分是做活动的时候需要，主要是官方需要。因为这服装是畲族人的标志啊，是民族的根。你要好看的时装，市场上很多，但你要突出文化底蕴的，可能就只有自己的传统服装才行了。现在的矛盾在这里：保留原汁原味的技艺固然重要，但老手艺的成本过高、耗时过长，这成了传承民族文化的一个问题。

4. 传统的创新。

做传统服饰的客人很少，很难赚钱，但是我不愿就这样认输。为改变畲服的市场情况，我尝试在保有畲服原生态特点的情况下进行创新。一方面，传统的东西我们要继承；另一方面，对畲服的改良也要顺应潮流，这是一种趋势。我尝试设计舞台装，在畲族传统服饰文化中加入时尚元素，做了许多华美的演出服、改良畲服等，把畲衣逐渐推向市场。有一次，我为宁德师范学院的一个舞蹈节目设计了服饰。这个舞蹈取材于畲族少女编畲带这一闽东畲族传统习俗，讲述了一位出嫁的畲女回忆母亲教她编织畲带的故事。在畲女的回忆中，母亲不仅将编织畲带的精湛技能传授给她，更是将畲族女性温婉贤淑的优良美德潜移默化地传承给下一代。为了节目形式的创新与传承，我做了大量的研究与探讨。在畲族

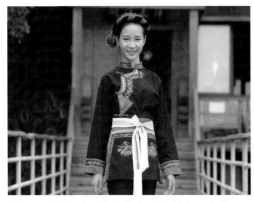

林章明制作的福安式传统畲族服饰　林章明 提供

林章明现场裁剪和讲解传统服饰　淳晓燕 摄

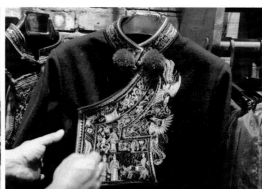

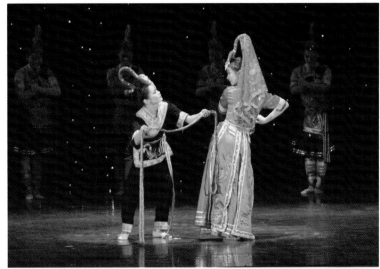

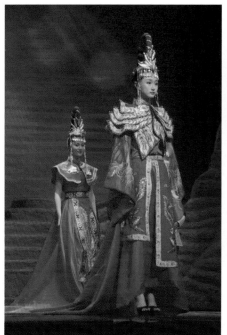

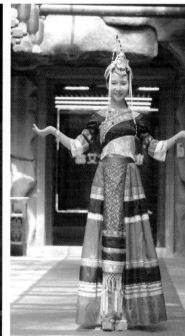

在福建省第五届大学生艺术节上，宁德师范学院表演的舞蹈《畲带情》 林章明 提供

林章明设计的畲族舞台服饰 林章明 提供

舞台服饰设计这个部分，我投入了很多的时间和精力，也设计了非常多的作品，算是有了很多的经验和心得。

现在，传统的畲服基本没人穿了，以后的款式肯定还会更加接近现代时装。改良的畲服虽然很多人都会做，但是保留原生态的那部分还是很重要的。2013年，我成立了宁德市山哈服饰有限公司，将畲族传统服饰与时尚元素结合，让畲族传统服

饰文化发扬光大，后来还注册服装品牌"畲派"。我的想法是，传统手工定制与改良服饰一定要齐头并进，所以我尝试应用电脑设计、电脑刺绣。电脑刺绣的效果并不逊色于手绣，并且还降低了销售成本，缩短了生产周期，扩大了消费群体，让畲族元素更容易推广。目前，我们公司除了有来自闽东本地区畲族同胞的客源外，还有通过网络信息而来的广东、浙江等地的订单。

5. 参与创新设计比赛。

2012 年，浙江景宁举办了第一届畲族服饰设计大赛，目的就是为了推广当地的畲族文化，扩大畲族服饰的影响和交流，弘扬畲族文化，发现畲族服饰的设计人才，寻求畲族服饰文化的传承和创新。这个大赛已经做了好几届了，全国很多服装设计爱好者和手工匠人都投稿参赛，我也参加过两次。第一届的时候，我设计的作品《凤凰之歌》《火蓝畲鸣》《飞龙在天》入围首届中国畲族服饰设计大赛决赛，获单套常规实用型服装优秀奖，是福建省唯一入围总决赛的设计师，也成了全国仅有的一名三套作品同时入围决赛的设计师，获奖作品被中国畲族博物馆收藏。2018年第四届畲族服饰设计大赛时，我的作品《畲·语》入围全国总决赛，获得优秀设计师称号。我觉得这个比赛对畲族文化是个很好的宣传和推广，对于个人来说，也可以有很多创新发挥的空间。前几年，这个比赛还不错，但现在越来越变味了，因为有些设计师不懂畲族文化的内涵，他们的作品已经看不到畲族的影子了，你把那些作品放在苗族可能就是苗族服装了，他们对畲族文化理解得太少了。所以我觉得，设计师在进行这种民族元素设计的时候，一定要认真、深刻地去研究有文化内涵的东西，这样才能设

《凤凰之歌》《火蓝畲鸣》《飞龙在天》为 2012 年浙江景宁第一届畲族服饰设计大赛作品　林章明 提供

《畲·语》为 2018 年浙江景宁第四届畲族服饰设计大赛作品　林章明 提供

2018 年浙江景宁第四届畲族服饰设计大赛获奖者合影　林章明 提供

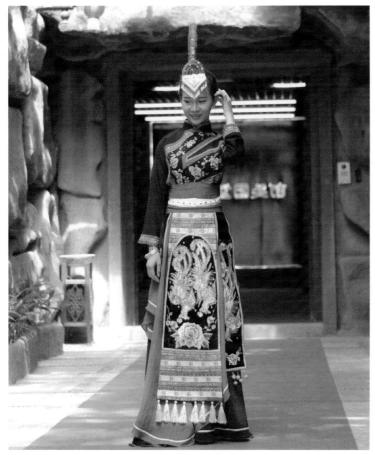

《畲华》为第十届海峡两岸文博会"海峡工艺优秀作品奖"金奖作品 林章明
提供

林章明和国内高等院校师生交流、探讨民族传统工艺的发展情况 林章明 提供

计出有民族精神的作品。

另外，2017年，我参加了第十届海峡两岸（厦门）文化产业博览交易会(简称"海峡两岸文博会")，我的作品《畲华》获得了"海峡工艺优秀作品奖"的金奖。我希望通过这样的形式，让更多的人了解畲族服饰文化，也督促自己能有更多的作品呈现。

6. 开展传统服饰工艺普及活动。

我希望畲族文化元素能够通过更多的形式被大家看到，所以在市区开办了畲族传统服饰传习所，整合四县区主要畲族乡及畲族文化产业（公司）力量，将畲族子弟中有兴趣、有志向者集中起来，传习畲族传统服装技艺，解决他们的就业问题，并进一步扩大市场影响。同时，也积极和国内高等院校的师生交流、探讨民族传统工艺的普及和发展情况，先后接待过北京大学、清华大学、人民大学、复旦大学、厦门大学、东华大学（原中国纺织大学）、福州大学、闽江学院等高校师生。

畲族传统服饰作品暨收藏品展　林章明 提供

为了更好地宣传、普及民族传统服饰工艺文化，2014年4月，我在宁德市办了一个畲族传统服饰作品暨收藏品展，当时的社会反响非常好。针对民族传统服饰工艺渐渐流失的现象，我以民族文化传承为核心，在青少年中开展了很多次民族传统手工艺DIY活动，希望能从理念上唤起孩子们保护民族传统工艺的意识，让他们在未来承担起保护民族工艺的责任。

7. 现状与困惑。

虽然目前的订单还不错，但是前景也不是很乐观。我们现在是自己裁剪，然后请几个阿姨车缝。阿姨也比较自由，有事情做就做，没事情就做家务。阿姨也跟了我们很多年了，我们裁剪好了叫她们过来拿或者是送过去给她们。我也没有仔细去核算过成本，做这个也做不大，太认真算就

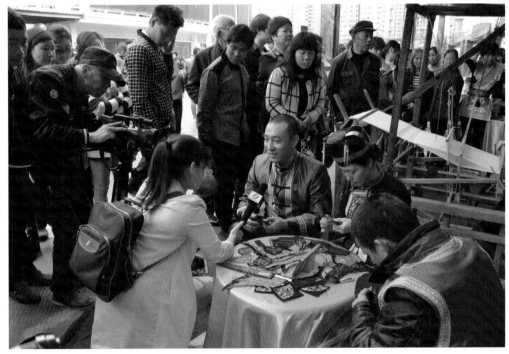

林章明参与各种民族传统服饰的普及和交流活动　林章明 提供

没什么好做的了。已经做这么久了，我也想继续做下去。我希望有更多的人喜欢，这样我才能坚持得下去；也希望政府能有更多的扶持，这样我们才能把民族文化更好地发扬、传承下去。

四、兰加凤："我相信自己的选择是没错的。"

【人物名片】

兰加凤，男，畲族，44岁，福鼎市佳阳畲族乡双华村人，畲族传统服饰第四代传承人，宁德市第五批非物质文化遗产闽东畲族传统服饰制作技艺传承人。其曾祖父兰清猛算是福鼎畲族第一代制作凤凰装的师傅。之后，兰家手艺传给了其祖父兰春为，再传给了其父亲兰承蝉。兰加凤是第四代传人。福鼎硖门瑞云村人雷潮灏是福鼎唯一能带徒弟的老裁缝。2010年，兰加凤拜雷潮灏为师。雷潮灏视兰加凤为得意之徒，尽其所能，将本领传授给他。雷潮灏早年游走于福鼎

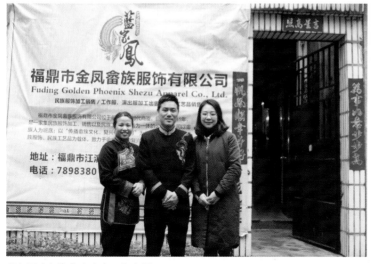

兰加凤夫妇和作者（右一）合影

秦屿镇孔坪村一带，年轻时向本村做畲族衣服的师傅兰吓托学做衣手艺。雷潮灏擅长纯手工制作刺绣，这一做，就是60年。2011年5月，兰加凤成立福鼎市金凤畲族服饰有限公司，并任总经理。公司生产了大量的民族服装，包括畲族的凤凰装，这些畲族服装先后被送去参加"二月二""三月三""四月八"等畲族节日的展览活动，传播畲族文化，受到闽浙边界各市县乡镇来参观的畲族同胞赞赏。兰加凤经营的畲族服饰有限公司于2014年被列为闽东畲族生态文化保护实验区示范点，主要传承传统畲族凤凰刺绣。

【访谈内容】

访谈时间：2019年2月21日

访谈地点：福鼎市金凤畲族服饰有限公司

受访人：兰加凤

【兰加凤口述】

1. 与凤凰装的渊源。

我对凤凰装最开始的记忆和印象就是因为家中的长辈，这是我们家祖辈传下来的手艺。在家乡上小学的时候，我经常看到我太爷爷、爷爷在制作我们畲族的凤凰装，也常常看到奶奶、妈妈和村里的老人穿传统服装。我太爷爷的手艺非常好，在我们那一带很出名，整个村的人都找他做。其他村家庭条件比较好的，就会把我太爷爷请到家里去做半个月、一个月，甚至两个月，主要是做一些出嫁穿的和平时穿的衣服。经济条件差的家庭也会请我太爷爷去做一套新娘装。小时候在家，我偶尔会给爷爷帮帮忙。爷爷戴着眼镜，很认真

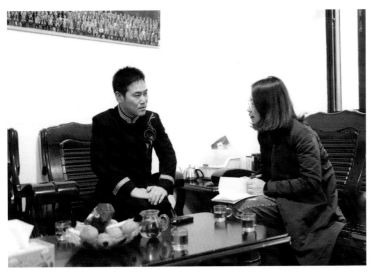

兰加凤（左）接受作者访谈

地坐在那里一针一线地刺绣，针飞线舞，窸窣作响，那个样子让我印象非常深刻。

原来福安是穿传统畲服人数最多的地区，在20世纪70年代的时候，穿畲服的人还是很多，但到了20世纪八九十年代，就很少人穿了，这主要还是由于经济的原因。在2000年，找裁缝定做10件畲服，平均每件价格是1700元；如果只做一件，价格就是2200元。但那时候，100元甚至50元就可以在市场上买到一整套流行的服装了。所以大家很自然地就选择穿日常装了。这样的变化让我父亲没办法，只好另谋生计了。

我从小不爱念书，但对做衣服有特别的情感。初中毕业时，正好听说福鼎太姥山有个服装培训班，我就问我父亲，我可不可以去学。我父亲说，如果你喜欢就去吧。后来，我就去那个服装培训班学裁剪、缝纫。学了半年做衣服的基础知识后，我就在福鼎一家畲族服装公司做现代时装。后来，我又去浙江温州服装厂打工，在那做了很长时间。在厂里，我什么职务都当过，工人、厂长、经理都当过，从技术到管理都尝试过，在那里学习了很多的制衣方法和经验。

2. 拜师学艺。

2009年，我回到了福鼎。那时候，国家已经开始比较重视传统文化了。我看到传统文化的活动比较多，宣传也增加了很多，于是我就开始想做畲族传统服装，把家传的手艺再捡回来。

但我想学的时候，爷爷去世了，我就没有机会学到他的手艺了。当时，福鼎也没有什么人在做传统服饰。我到处打听，听说在硖门乡有个叫雷潮灏的师傅会做，而且他做这个已经将近40年，每逢"二月二""四月八"他都会被邀请到活动现场进行才艺展示。雷潮灏师傅在当地很出名，他刺绣的图案很好看，而且绣得非常精细，我拜访的几个师傅都没有他绣得精细。于是我就上门拜师学艺。刚开始他不愿意教我，因为当时几乎没有人再做手工刺绣了，整件衣服手工很花时间，费用也很高，大家接受不了，都是用电脑绣花。福鼎当时就只有我师傅还在做，他的子女也没有做这一行，他儿子都在广州那边，家里条件还很好。他儿子觉得做这个伤眼睛，不愿意让他再做这行了。他的手艺几乎都没有传承下来，因为没人愿意学，他就没有收徒弟，没有教给其他人。

当时师傅跟我说，这个活不要去干，没什么钱赚，而且学这个非常苦，费脑力，年轻人不要走这行业！他不教我。于是，逢年过节，我就去他家拜访。我拜访了他好几次，他觉得我有把这个服装传承下去的诚心。后来他说，你不用再来了，我有时间直接到你工作室去教你。有一天，他打电话过来，我就去车站把他接了过来，专门给他安排了一个宾馆住了几天。这件事情以后，他也感受到了我的诚意，开始对

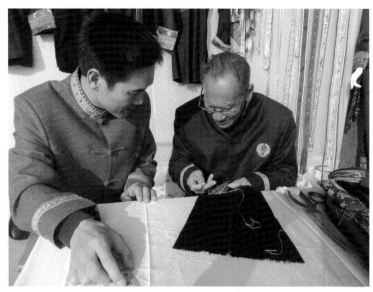

雷潮灏（右）在教兰加凤刺绣 兰加凤 提供

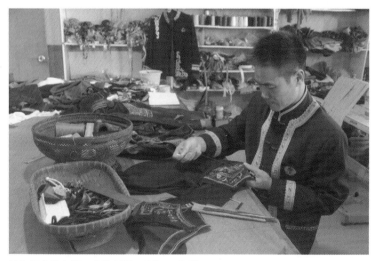

兰加凤在潜心学习传统刺绣 兰加凤 提供

我热情了起来。

师傅留给我一件他亲手做的衣服，给我学习参考用的。这件衣服小领绣的是凤尾，大领绣的是整只凤凰，这件衣服光刺绣就做了40多天。刺绣是很难学得精湛的，刚开始学

的时候，我手指经常会被针扎流血，后来习惯了就好了。碰到难题的时候，我就会直接去师傅家请教，所以他教给了我很多东西。

师傅说畲族服饰制作的困难还有绣花线和针的采办，这些重要的材料工具都很难采办。传统福鼎式畲族刺绣需要7种颜色的绣花线：大红、二红（介于大红和水红之间的红色）、水红、蓝、黄、绿、紫，现在不仅颜色很难配齐，线的质量也很差，在布面上穿插几次就会起毛断裂。现在市场上也找不到适合绣花的又短又细的针（7号或8号）。以绣一个图案为例，原本需要10针，现在的针线只能容下8针，这样图案的细腻程度就受到了影响。以前师傅有一批单，总共十几件畲服，他整整做了半年，那是市民族宗教事务局要他做的一批收藏展示的服装，经费是政府给的，一个月顶多1000多元。这批单所用的材料是他以前买来收藏的，做完这十几件后，材料就没有了，后来再想买都买不到了。现在的丝线都是亮亮的，虽然颜色也很鲜艳，但没有以前的好看。他留了一些刺绣的线给我，都是以前剩下的，剩的不多，也不够做什么用，就当留

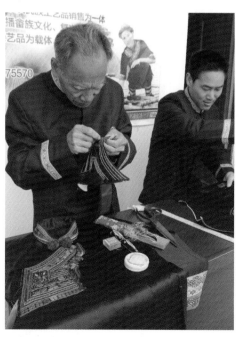

雷潮灏（左）与兰加凤一起参加"牛歇节"活动
兰加凤 提供

个纪念吧。

2013年和2014年，瑞云村"四月八"举办"牛歇节"的时候，都有邀请我和师傅去现场表演传统刺绣。后来，他突然生病住院。出院以后，他就待在家里，不怎么爱出门了，精神状态也不是很好了。不久，他就去世了，走的时候还不到60岁。

3. 对畲服的再认知。

因为小时候没有穿过畲族服饰，开始做的时候才发现自己对畲族文化了解太少，在慢慢学习的过程中，对畲服有了更多的认识。

福鼎式畲服最具特色之处是在衣襟侧角上有长约50 cm的飘带，飘带的末端略微超过下摆。传统款式畲服的飘带原本只有一条，到近代慢慢出现两条飘带的款式。福鼎式畲服的另一特色是袖口的装饰，黑底上绣蓝色、红色花纹，再加两个随机择取的颜色，比如，水蓝和水红，一共五种颜色，代表福鼎地区雷、兰（蓝）、钟、吴、李五个畲家姓氏。其中，雷姓、兰（蓝）姓和钟姓是畲族常见的大姓，吴姓和李姓听老人说是在明末时，通过招赘而加入畲族的。

按照畲族服装的传统，凤凰装胸前的

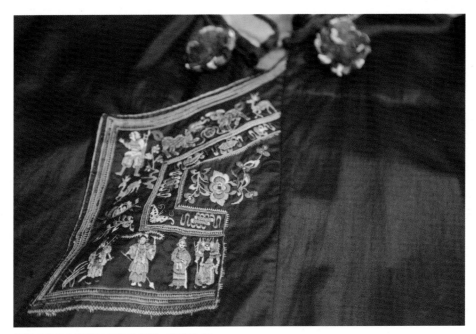

福鼎式传统畲服服斗部分的刺绣　淳晓燕　摄

服斗部分是整件衣服中最精致，也是最考验工艺的部分，服斗的刺绣水平可以反映出整件衣服的规格和档次。传统福鼎式绣花图案的题材来源于状元游街、云卿探姑、奶娘传、九天贤女、乌袍记、八仙过海、七仙女下凡等民间传说和戏曲故事。与霞浦地区不同的是，我们福鼎人不看闽剧，比较喜欢看拇指戏或提线木偶戏。拇指戏是由一个人演一整台戏，有很多人物，还有唱词。我们现在还会喜欢看，很有意思。木偶戏是我们当地的一个剧种，操闽南话或者本地话，是由汉族除魔收妖小说改编的剧本，70年代的时候还有木偶剧团。福鼎讲闽南话的人很多，占福鼎总人口的40%~50%，主要集中在前岐、贯岭、秦屿、硖门、沙埕这些山区沿海线。我们还受到浙江越剧的影响，我们福鼎综合了各地的文化。

福鼎式畲服领口布叶子有两朵红色杨梅球。如果是日常生活装，布叶子的颜色比较简单，就一种颜色；如果是嫁衣，布叶子的颜色就比较丰富，有十来种颜色，叶子会折起来，还用圆圆的链子圈起来，布叶子上钉一个福鼎俗名叫"镜仔"的闪光有色的圆铝片。以前杨梅球是用苎麻做的，很耐磨，现在是用毛线做的。

福鼎式传统围裙样式是上窄下略宽的梯形，腰头比较宽，

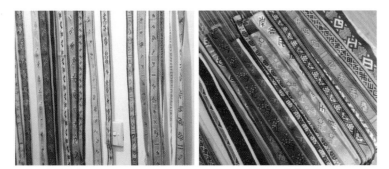

福鼎式传统畲服织带　淳晓燕　摄

兰加凤收藏的传统福鼎式畲服　淳晓燕　摄

兰加凤的曾祖父为其曾祖母制作的嫁衣　淳晓燕　摄

上面绣有大花，腹部位置一般绣两朵对称的凤穿牡丹图案。用来扎围裙的织带比较宽，上面绣有汉字，一般是腰围的两倍长，在腰侧打蝴蝶结。织带图案有犬牙纹样、吉祥纹样、万字纹样等，受到了汉族文化的很大影响，织带把汉族文化和畲族文化结合了起来。

我收藏了二三十件古老的福鼎式畲族服装，有的有上百年的历史了。其中，有一百二十年历史的那件是我曾祖父十几岁时亲手做的送给我曾祖母的嫁衣。这件衣服用料很高档，是蚕丝的面料。我经常会把这些收藏拿出来看一下，从中学习。

4. 夫妻的创业之路。

我和我老婆雷美金是在双华村一起长大的，我们村有400多户，2000多人，大多数都是畲族人，汉族人只占10%。我们村兰（蓝）、雷、钟、李姓都有，其中兰（蓝）姓是最多的。我们俩是在打工的时候开始谈恋爱的，她18岁，

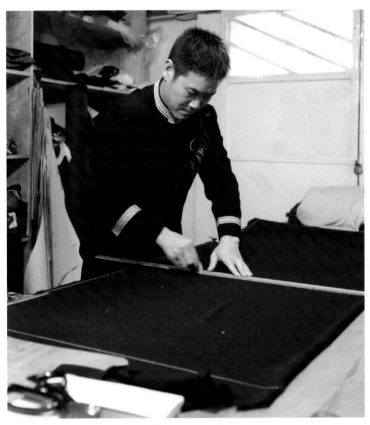

兰加凤现场裁剪畲族服装　淳晓燕　摄

兰加凤公司的服饰样品　淳晓燕　摄

我 23 岁。她 19 岁时，我们就结婚了。结婚后，我们都在服装厂上班，以前不在一个厂，后来在一个厂。2009 年，我们俩一起从浙江回到福鼎开始创业。刚回福鼎时，我没有办厂，也没有专职做服装。

2011 年，我成立了福鼎市金凤畲族服饰有限公司，希望通过服装制作的产业化、规模化、市场化，让凤凰装的手工制作技艺得以推广，让更多的人了解、认识凤凰装。刚开始的时候，公司的经营很困难，整年下来，生活费都不够，主要是因为第一年宣传做得不够。第二年宣传做出去了，就有接到浙江大型活动的单，就有赚一点了。前两年都是做浙江的单，做了几年以后，福鼎被带动起来了，生意就还算可以了，工人也增加了不少。

现在有部分畲族人会想做纯手工的嫁衣，或者想要收藏传统畲服，但这个量不大，基本都是做活动装。现在畲族的活动很多，兰（蓝）姓、钟姓、雷姓家族都会做很多活动，每一年都会做。今年做一批赠送掉了，第二年有活动就又要重新再做了。我这里地理环境也比较好，浙江和福建两个省的活动都有找我做，特别是闽南那边更多。

现在我在尝试做改良装，这也要得到大家的认可。这一批服装要在什么场合穿，我们都要研究，要非常讲究，不能随随便便改良穿出去，被人说不是畲族服装。如何改良是目前最大的问题，其他的就没什么了。这批改良装比传统的服装销量还要好，因为现在的年轻人都喜欢穿得鲜艳一点。日常生活装还是黑色做得多，但是舞台装必须要亮丽一点的颜色。再比如，男装结合了一下西装的裁剪方式，这样穿起来会更挺一点，也会显得更有型一些。

另外，织带也是我们畲服里面很重要的部分，因为是纯

手工的，所以成本比较高。比如，一套男装的织带就要两米长，单单织带的成本就要 200 多元，要两天时间才能织完。罗源式的织带几乎都是机绣的，衣服上装饰的织带范围很大；我们这边织带的配色没有那么鲜艳，比较素雅。以前我们在乡下时，家里的老人都会织，各家各户都有收藏很多织带，少的几条，多的十几条。这几年，开始有人愿意做这个了，如果有订单的话，我会去收购。我岳母以前也会织，所以我老婆十几岁的时候就会织一点，有一些基础。我有个姑姑在

浙江丽水，是浙江省级畲族织带非遗传承人，以前有邀请她来我们这儿舞台上现场展演。以前我老婆不太会织图案，都要看着样织，后来有去丽水学习了一个月的织带编织，现在已经很熟练了，可以自己创作图案了。我老婆很支持我做这行，她学习编织织带也是在协助我做好传统畲族服饰。

5. 我们的未来。

畲族汉化比较严重，畲族人平常也是穿现代服装居多，所以我们凤凰装制作技艺的传承就比较尴尬。刺绣一件要一

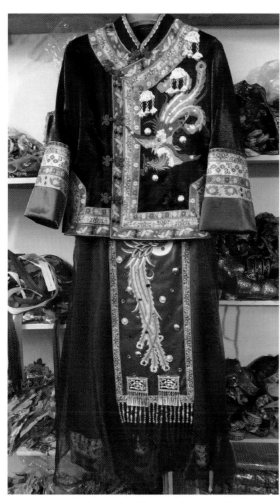
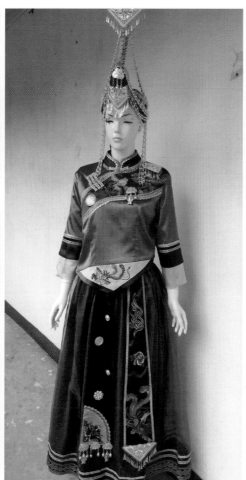
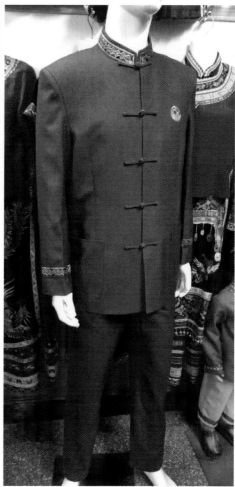

兰加凤设计制作的改良畲族服饰 兰加凤 提供

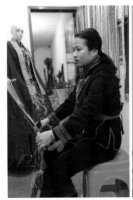
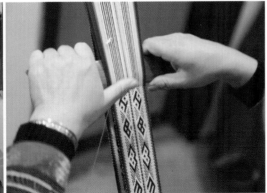

雷美金现场演示织带编织　淳晓燕　摄

两个月的时间，所以很少有人愿意去学这个手艺了。现在最大的压力在于，如果订单多了，出货时间定下来了，任务就一定要按时完成。对方是节日活动这一天需要这个服装，如果没有按时交货，就没有诚信了，以后生意就没办法再做了。我接到的最大的活动订单就是海峡两岸的"三月三"，一般需要2000多套服装，那时候就需要10多个工人一起来完成了。虽然有时工作压力很大，但我从来没有想过要放弃。

2014年，公司被列入闽东畲族文化生态保护试验区示范点。2015年，福鼎凤凰装制作技艺被列为福鼎市第三批非物质文化遗产代表性项目名录。作为这项非遗技艺的传承人，我感觉到肩上的责任更重了。平时我们也去引导年轻一代关注畲族传统服饰，教小朋友学习和体验织带编织和手工刺绣。另外，我大胆打破传统，收了几个原本就是做服装的学徒。大家都来学，就能带动我们畲族传统服饰传承下去。我在传授他们技艺的同时，也传授他们耐心、专注、坚持的工匠精神。现在畲族的传统活动越来越多，政府支持的力度也很大，我相信自己的选择是没错的。

兰加凤夫妇在教小朋友学习和体验织带编织和手工刺绣　兰加凤　提供

第二章　福建惠安女民间服饰艺术

第一节　福建惠安女民间服饰艺术概述

惠安地处福建东南沿海，北接湄洲湾，南连泉州湾，东临台湾海峡，地势西高东低。天然的环境使得这里的传统生计以渔业生产为主，兼营农业；同时，这里的港口贸易也很发达。由于闽南地区素有商贾之风，因此，惠安男性在本地资源匮乏的情况下，大多选择外出经商，特别是惠东一带的男性，很多都背井离乡到南洋一带谋生。男性的大量外出，造成了惠安许多地方性别比例失衡，惠安女性不得不参加各种本该由男性从事的生产活动，这也造就了惠安女性勤劳的形象，形成了"乡中男人皆出外务工，女人在家耕种"的家庭经济模式。

一、福建惠安女服饰文化成因

关于惠安女的服饰，正史从无描述，方志也未见记载。清代后期以来，惠安女的服饰确有特别之处，且与西南某些少数民族相近似，也可能有闽越人服饰的遗存痕迹，只是后来又受诸多服饰文化的影响。现在人们所见的惠安女服饰，并非有史以来就定型的，而是在百余年间，历经三四代人服饰习俗衍变的结果。

（一）地理环境的影响

惠东半岛是身着传统服饰的惠安女居住最为集中的地区，东部的崇武镇、净峰镇均处在环海的半岛上，处于海岬的位置。半岛上遍布着众多的丘陵山坡，在地理位置上与外界有一定的隔绝。由于位于海岬，加上交通不便的原因，使得该区域几乎没有受到外来因素的影响，这在一定程度上阻隔了先进文化（汉文化）的传入，或者说，延缓了被汉化的步伐。这固然对惠东半岛的发展不利，但从另一方面来看，正因为这种地理上的隔绝，产生了一点意外收获：使富有某些土著文化痕迹的惠安女服饰得以完好地保存了下来，有了自己文化的独特性。

惠安女服饰色彩的形成一定程度上也受海洋文化的影响。惠安女常年生活在海边，所以惠安女的服饰在色彩上与自然环境非常和谐。社会主流服饰的流行色彩及样式对其影响比较小，因此惠安女服装的原创性得到了充分发挥，并且世代传承下来，保留了海洋文化的原始气息。据当地村民讲，他们黑色大折裤的灵感来源于黑夜的浪涛起伏，黄色的斗笠来源于无际的沙滩，银饰上的坠物则仿制于海里的小鱼小虾。

（二）地域风俗的影响

惠安女"常住娘家"的习俗，使大部分女性从出生到成年，甚至到老年都居住在一起。20世纪三四十年代，在惠东地区形成了"长居会""姐妹会"等群体，这在一定程度上使惠安女服饰的原创性和传承性在服装的款式、面料上得到了充分的发挥，同时也为惠安女服饰色彩的主框架奠定了基础。

惠安崇武地区特别信仰妈祖、夫人妈、七娘妈等，至今依然保留着许多宗教崇拜的风俗及宗教祭祀活动。每逢有"挂香""过炉"及村庄里全民性的"游境"等民俗活动时，年轻的妇女们为了表示虔诚，会精心缝制星帽、风帽、发财帽以及其他装饰品，把自己和孩子乔装打扮起来。每当逢年过节参加祭祀活动或其他民俗活动时，大多数惠安女会穿上更加鲜艳、美丽的传统服饰，并且服饰上所点缀的装饰物也更加多样和引人注目。

（三）文化交融的影响

从传承角度来分析，一方面，惠安女服饰是自身演变的结果。另一方

面，惠安女服饰又受某些少数民族的影响，这可以从惠安女服饰的表象中看出这些少数民族的印记。如：帽子、挎包、手镯、手环以及绣花翘头鞋等，有彝族的风格；那种"卿蝶妈妈"式的发型，似乎又是受苗族的影响；绣花的纹样又有瑶族的风格。

惠安女服饰整体样式定型于唐朝，宋朝趋于成熟，明末清初变化比较明显。20世纪20年代开始，惠安女的服饰色彩开始与其他汉族人有了明显的区别，主要以黑、红、蓝、绿、银灰为主色调，而老年人主要以黑色为主，红、蓝、绿只用于装饰上。到了20世纪五六十年代，惠安女服饰又发

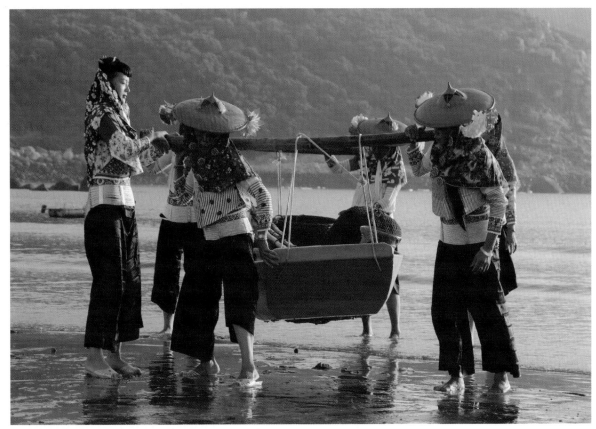

在海边劳作的惠安县大岞村惠安女　淳晓燕 摄

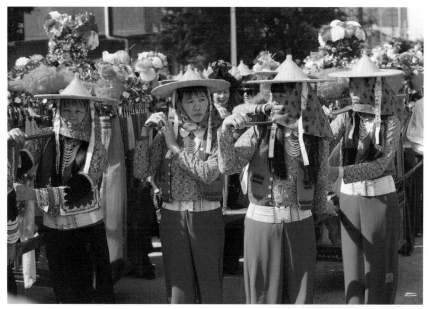

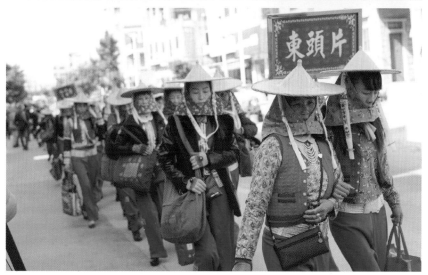

参加"游境"的惠安县小岞镇惠安女　淳晓燕 摄

生了很大的变化，黄斗笠、花头巾是惠安女在劳作的时候不可缺少的装扮。惠安女服饰色彩在不同的地区也有差异。净峰镇、小岞镇一带服装以粉色为主，外加草绿红边的贴背；而崇武镇一带的服装色彩主要以湖蓝、青蓝为主。当时兴起

了塑料制品，如塑料裤带、塑料凉鞋，为惠安女服饰起到了画龙点睛的作用。到了20世纪七八十年代，惠安女服饰达到了鼎盛时期，色彩更为丰富，饰品更为讲究，而且都是经过精雕细刻而成的。

惠安女服饰在款式上主要采用蝴蝶造型。传说惠安女是闽越人的一个支流，是闽南十八峒、蝴蝶峒的后裔，蝴蝶是其原始的崇拜纹样。因此，惠安女服饰在色彩上采用蝴蝶的色彩，在图案上采用蝴蝶的纹样，在造型上采用蝴蝶的造型。

二、福建惠安女服饰形制

（一）惠安女服饰造型

惠安女服饰在形态上呈现上紧下松，上小下大的格局，以黑色、蓝色为主要色调。由于不论春夏秋冬，惠安女总是把头包得严严实实，却让肚皮露在外头，裤子又特别的宽大，所以民间戏称之为"封建头，民主肚，节约衫，浪费裤"。这句顺口溜，形象地勾画了这一服饰的典型特征。

封建头：主要是指惠安女头上所包的花头巾。惠安地处沿海，山风海风较大，聪慧的惠安女常年使用方巾和斗笠来阻挡风沙与骄阳。这样，人们就很难看清她们的真面目，所以称之为"封建头"。

节约衫：主要是指惠安女的短上衣。惠安女衣短露脐，被戏称为"民主肚"。衣服领围上绣有各种图案，右肋下的衣服处有3~5个纽扣，袖长未及下手臂一半，袖口镶有

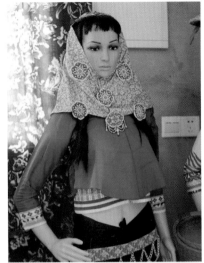

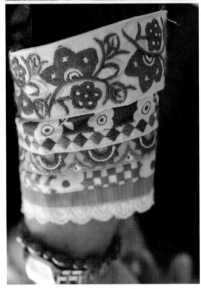

节约衫　淳晓燕　摄于惠安县大岞村惠安女博物馆

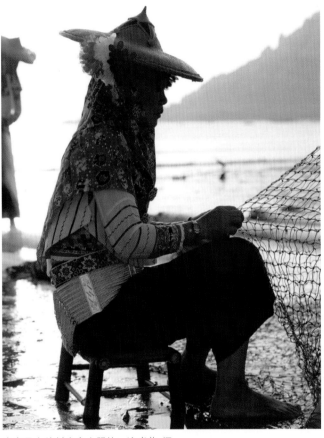

惠安县大岞村惠安女服饰　淳晓燕　摄

是普通裤子宽度的两倍，达到40 cm~50 cm宽。裤子的色彩一般是黑色，面料轻薄易干。传统的裤子一般选用黑色丝绸，裤子长及脚踝，裤头为臀部的一倍宽。裤子的整个造型稳重大方，宽大飘逸。裤子在用料上比较费布，与紧短的上衣形成了鲜明的对比，故被戏称为"浪费裤"。其设计主要是为了便于劳作。惠安女常年在海边从事体力劳动，这样的裤子易站起和蹲下，并且被海浪打湿后，容易干，不会影响正常劳动。

（二）惠安女服饰分类

1. 按地域分。

惠安女服饰按地域可分为两个类型：一是崇武城外、山霞镇一类，二是小岞镇、净峰镇一类。它们都稳重大方，色彩感染力强。不同的是：前者斗笠较大、较厚、较重，笠面和笠尖顶有小弧度，笠尖顶有镶红棕色漆片；后者斗笠较细、较薄、较轻、较小，笠面和尖顶平切，笠尖顶没有镶红棕色漆片。前者头巾多为蓝底白花和绿底白花；后者也蒙头巾，但多为红底白花，中青年妇女多把双辫子折在头顶的两侧。从整体上看，惠安女服饰的色调柔和庄重，自上而下色调逐渐加重，给人以沉稳感。

三四环色布，衣下摆呈弧形，左右两侧上弯至腰上，右开襟。夏衣多为白底浅绿或浅蓝色花纹，近来又多淡紫色，显得纯净大方；冬衣多为暗蓝色。衣料很省，人称"节约衣"，这样的衣服便于在水面上劳作，衣服过长或者袖子过宽都会妨碍其干活。

浪费裤：主要指的是惠安女的宽筒裤。其裤腿的宽度

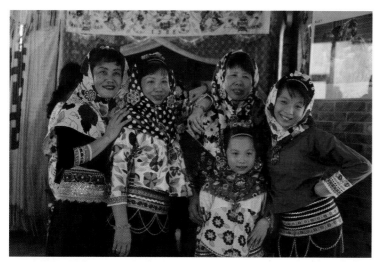

惠安县崇武镇惠安女 淳晓燕 摄

惠安县小岞镇惠安女 淳晓燕 摄

2. 按款式分。

惠安女的服饰款式比较简单，分上衣、下衣、鞋子，以及装饰物等。

（1）上衣。

大裾衫：这主要是20世纪20年代左右的款式，现在的惠安女虽然没有再穿这种款式了，但是现在的款饰也是从这种样式发展演变而来的。大裾衫与清朝女子传统的大裾衫相差不大。清朝女子传统的大裾衫上衣带领，右衽大襟，衣长过膝，宽松直身，袖长及腕，宽袖口，领口到腰线缝7副铜纽扣，后改为布纽扣。后来衣服长度逐渐缩短，一直缩短到臀部，其他改变不多，只是袖口稍缩。20世纪20年代后期，上衣的绲边变得更加复杂，原来只是大襟处绲边，后来绲边的面积逐渐增加，甚至占整个衣服的四分之一。

接袖衫：衣服较长，胸、腰、臀围处宽阔，衣摆稍成弧形外展，袖口偏窄，接袖较长，为的是在新婚时，新娘掩面遮羞。等到新婚后的第三天，才把袖子从袖长的一半处翻挽固定缝住。在反面的袖口处有一圈约3.3 cm宽的镶饰色线的黑布，袖口处还缀接两块拼合成长方形的三角蓝布。另外，在领根下的中线左边也有同样一块约1.7 cm的方形蓝布，在挖襟边绲缝一条黑色布边。在领前、肩胛、袖笼和腰间处，共有9粒中式纽扣。

缀做衫：明显是对接袖衫作了各部位的收缩。领根下原方

传统惠安女的缀做衫 淳晓燕 摄

形色布改为三角形，有的加上刺绣花纹。胸前、背后中线左右两边又增加缀，做两块约 20 cm 的四方黑色或褐红色布，并讲究与主衣料的配色。布的四边角要镶接四块小三角形有色布。衣沿的弧度增大，臀围的宽度加阔，往外弯展，有一定的曲线感。因为整件衣用若干布拼合，所以称为"缀做衫"。缀做衫用于结婚、节日、做客等场合，初婚回夫家时也穿，待洗旧了才常穿。日常所穿的则是没有缀接胸、背和没有刺绣花纹领的。

节约衫：为右衽挖襟衫，成型于 20 世纪 60 年代，因其所费布料较少而名。节约衫不同年龄款式差别不大，只是在颜色和扣子数量上有差别。老年人衣服颜色为黑色、棕色、深蓝色，中年人衣服颜色为赭石色、土红色、深蓝色。衣衫领处往往缀有领围，袖口处镶有精美的刺绣花边，衫内要着下摆缀有绲边的内衫。新娘服饰在襟扣处和腋下处镶有绣花。

贴背：即无袖对襟夹衣，长度同上衣。贴背实为立领，无袖，对襟的背心，设计有多纽襻。可能是受到清代马褂的影响，贴背也是出席盛大场合时的必备之物，罩于缀做衫之外，不仅起

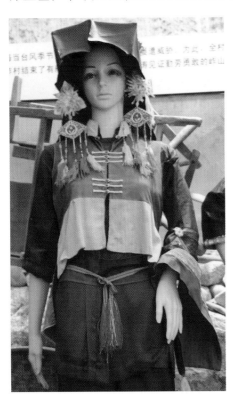

清末时期惠安县大岞一带惠安女贴背　淳晓燕 摄

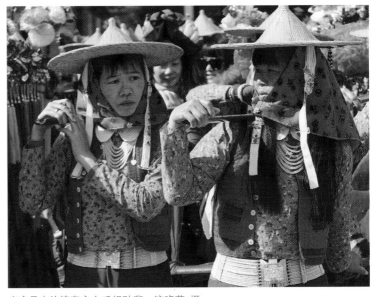

惠安县小岞镇惠安女毛织贴背　淳晓燕 摄

到保暖的作用，还起到点缀外衫的作用。不同地区的贴背在结构和外形上略有区别。大岞一带的贴背是前短后长，主色调以蓝、黑色为主，前片被分为两截，上半截蓝色面料的长度为肩部至胸底，下半截拼接花布的长度为胸底至腰间，前片拼接的花布一般与领面翻折后显露的里布相似或一致。前片短至腰间，后片长至衣沿。领高 3.3cm，胸部附近的纽扣三对为一组，共计两组。小岞一带的贴背，领高 3cm，领下有铜质纽扣一对，胸前三排双层铜扣。清末时期的贴背有里布；民国时期的贴背出现了简单的镶边，即在前襟、两裾等处各镶两行白绲边。现在又有用毛线织的贴背，类似于毛线坎肩。毛线织的贴背为立领，红色，并用绿色的毛线织出绲边花样，纽扣从上到下比较密，穿着时一般只会扣最上一到两粒扣子，有的在领根处别领针，有两个口袋。

（2）下衣。

大折裤：传统上为黑色的绸裤，也有蓝色，较为宽大，

裤筒一般宽为 40 cm~50 cm。裤腰为他色布缝制，黑裤配蓝腰，蓝裤配绿腰，穿时用红穗丝腰带或者塑料丝腰带固定系紧，配色十分美观。大折裤劳动时比较方便，裤管卷起，避免被海水浸湿，即使湿了，轻柔的面料也容易吹干；且黑色透光性差，不用担心暴露身体。惠安女会将大折裤细心地折叠，穿的时候会有均匀的折痕，看上去整齐美观。现在的惠安女服饰将裤子做了改进。首先是裤筒的宽度缩小。其次是布料也做了改变，会采用一些工业原料的裤子，不易起褶子，穿起来没有折痕，相对传统的大折裤看上去稳重一些，但也就失去了大折裤原有的飘逸状了。有的惠安女甚至穿起了西装裤。

（3）鞋子。

惠安女传统上是穿着各种样式的绣花鞋，如鸡头鞋、绣花拖鞋等，绣工都很了得。但时至今日，与许多其他地区一样，传统的绣花鞋已难以寻觅了，她们都只是穿着现代式样及材质的鞋子。由于天气和常在海边活动的原因，塑料鞋是惠安女穿着较多的鞋子之一。

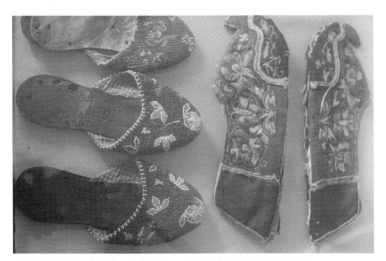

传统绣花拖鞋、鸡头鞋　淳晓燕 摄于惠安县大岞村惠安女博物馆

（4）装饰物。

发饰：早期惠安女的发型比较复杂，不仅头发要编结成固定的样式，而且还要插戴繁复的饰品以及头巾什物，发饰最重的可达 20 多斤。比如，早年流行梳"大头髻"。这种发髻梳法很复杂，要用发网固定，髻上插的饰物有 20 多件，这些饰物有骨制的、银制的、金制的等，总共由 10 多种材质

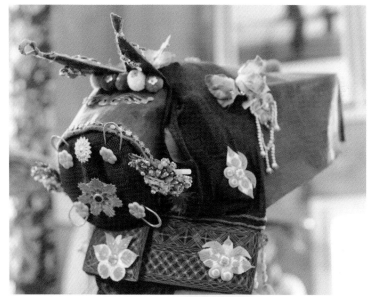

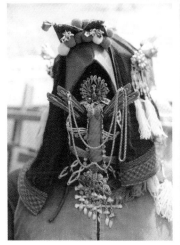
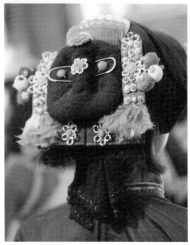

不同时期的惠安女头饰　淳晓燕 摄于惠安县大岞村惠安女博物馆

组成。饰物上还配上各种颜色和式样的绒花以及五彩的饰带，髻上加戴个黑头巾。现在梳传统发型的女性比较少，只有年事已高的少数老人才梳。大多数女性梳理着简单的发型，即将头发束起，扎成几股，在头顶装饰色彩鲜艳的塑料梳子或是各种形状的绣片，有的还插一些绒花，很少有人会戴黑头巾，因为黑头巾产生之初是为了遇见男性时遮羞，现在几乎弃用。

头饰：四方形的花头巾，一般是白底绿花、白底蓝花，或是绿底白花、蓝底白花，或者花色根本不受限制。花头巾折成三角形包系头上，有防风沙、御寒、保暖和保护发型等作用。惠安女一般都有多条不同花色的头巾以备用。头巾的固定有许多方法，有的直接在头巾接合处钉上中式根纽，戴上后直接将扣子系上。大多数用类似领针形式的绣花花盘扣住，既结实又美观。花盘下有时还会有两条弯曲的垂穗，走起路来颇有动感。因年轻女子很多都不会绣花，所以现今有塑料的花盘销售，这样省去了许多手工的时间。

头饰除了花头巾外，还有黄斗笠。黄斗笠是竹编的，漆黄色调和漆，尖头是黄色的，有的地方在尖头位置粘贴四片红色的三角形棕片，并配以绿色的纽扣，十分美观。

黄斗笠可防雨淋、日晒，一年四季，惠安女一出家门就要戴上，已成为习惯。斗笠两边用各色的布制成鲜花状装饰，并用纽扣固定四条绣花斗笠带，将斗笠固定在头上。斗笠带狭长，多绣以花卉图案。斗笠带系紧不仅可以固定斗笠，还可以顺便压紧所系的头巾。黄斗笠里别有一番空间，斗笠里可以放些小件的物品，如小镜子等化妆用品，或者是小日记簿、情人的相片等。这些小物品，摘下斗笠即可取出了。

领饰：主要包括领围和领根处的银链子。领围同衣服的立领一般大小，用纽扣固定贴合在立领外围。领围主要起装饰作用，上有精美的刺绣，主要是花卉、鱼蟹等日常图案。系花头巾是看不见领围的，只有在家中不系花头巾，或者是梳一些不能系花头巾的发型时才能看得见领围。银链子其实是一种项链，与腰链形制类似，几股不等，两头有钩，互相勾住挂在脖子上。链子两头各有一根垂链，各挂一枚形状美

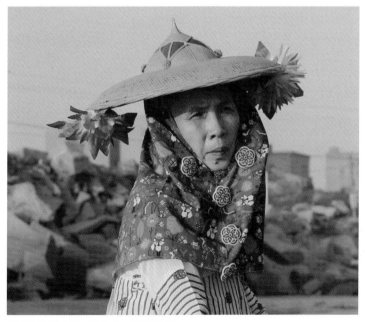

惠安女的黄斗笠、花头巾　淳晓燕 摄

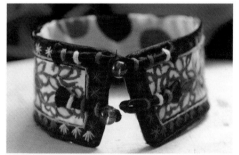

领围　淳晓燕 摄于惠安县大岞村惠安女博物馆

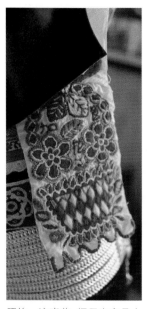

腰饰　淳晓燕 摄于惠安县大
岞村惠安女博物馆

褛裤　淳晓燕 摄于惠安县大岞村惠安女博物馆

小竹篾篮　淳晓燕 摄于大岞村惠安女博物馆

观的银片。

腰饰：主要是长方形的手帕，颜色多为鲜艳的黄色或明亮的白色。手帕上端掖在内衫里，下端有刺绣纹样和流苏，因衣短刚好露出刺绣和流苏，别有风情。

裤带装饰：惠安女因为上衣缩短了，腰间的装饰就十分重要而突出。未婚惠安女的裤头，一律扎上两条自己精心用红色或黄色塑料线编织而成的裤带；已婚惠安女的裤头上，还要再加上一条由以前单股发展到现在8股的银腰链压腰，银腰链的挂扣多为鱼的形状。银腰链自20世纪30年代以后就风行至今，形制没变，但重量和股数有所变化。

手饰：有银镯和戒指两种。戒指，早期都是银质的或银质镀金的，自20世纪30年代以后，部分富有的惠安女戴黄金戒指，目前已基本都戴黄金戒指了。

褛裤和红雨伞：褛裤又叫"插么"，是一种口袋，呈长方形，长约66 cm，宽约26 cm，用蓝、黑两色的布缝制。袋口加绳边，袋底四角缀绒线花须，中间开口，两头装东西。红雨伞是惠安女出门，尤其是下雨天的必带用具。这些都是早期惠安女不可缺少的物件。

小竹篾篮：漆黄色调和漆的圆竹篾篮子，与尖头斗笠同色，有圆盖和圆环提系，篮身有的涂红绿花样的漆，其效用如同手提袋。

三、福建惠安女服饰色彩

惠安女对色彩的灵感来源于她们所熟悉并热爱的劳动生活环境，她们的服饰形成了一组极具韵味的黄、蓝、黑色彩组合。黄色即黄斗笠，蓝色即蓝上衣，黑色即黑裤子。据说，斗笠的颜色取源于海边洁净沙滩的金黄色，黄色是阳光、是

上天的赐予；上衣的蓝色是天空、大海的颜色，象征宽阔的胸怀；黑色大折筒裤的创作灵感则来源于夜晚起伏的海洋。

四、福建惠安女服饰纹样

惠安女服饰作为汉民族服饰的一支，在历史的传承互动过程中，不断吸收、融合各地民族服饰的历史文化符号。惠安女把对生活的感受、对情感的寄托、对民情风俗的反映，全都汇入了服饰纹样的艺术中，用具象、意象、抽象的造型语言，使服饰纹样在外部特征上表现出丰富的内容。

惠安女在领围、袖口、裤腰带、斗笠带上绣出各式各样美丽、淳朴、连续的图案，这些刺绣图案的色彩以白色为主，红、黄、蓝、绿为辅，既具有现代构图的特点，又不失地方特色。惠安女服饰纹样在不同时期有着不同的特点，从有史可查的清末一直到现代，惠安女服饰纹样的演化大体可归结为：由繁至简，由具象至抽象。由较为具象复杂的喻意纹样逐渐向抽象的纹样转变，使得现代惠安女服饰的纹样已日趋简洁。

从题材上看，惠安女服饰纹样取材丰富，形式多样，带有渔家生活气息。纹样内容以动物纹、植物纹和几何纹为主。动物纹如飞禽走兽、花鸟鱼虫，几何纹如曲折形、锯齿形等。

从布局上看，服饰纹样主要集中在领围、袖边、头饰及其他一些小饰品上。有些纹样面积小，形象单一，一般是作为整体大局的点缀、补充，如民国时期黑边白底的圆领上，

绣着连续的花纹纹样；有些纹样则是以中心团花为主体，按主轴线向四周展开并连成整体，构成画面饱满、格律严谨的适合纹样。惠安女根据不同的装饰部位采用不同的对称或均衡的结构，以及不同的适合纹样等，从而表现出惠安女近代服饰纹样独特的艺术魅力。

从造型上看，惠安女服饰的图案纹样多采用中国传统的线描式。惠安女对自然界中的生物形态进行描摹，在写实的基础上，运用删减、增添、概括、夸张等手法使形象更趋于理想化。造型上多采用线与面的结合，线条以曲线为主，适当结合直线，少数用点。

从用色上看，惠安女服饰多以主体花纹为主色调，关键的局部及衬景的部位点缀对比色及其他颜色，使画面有着红艳热烈的情调。惠安女服饰以黑、蓝为主调，显得凝重深沉、庄重朴实。在以黑、蓝为主调的基础上，加上色彩鲜艳而和谐的刺绣图案，可以使质朴的服装增添瑰丽的色彩。

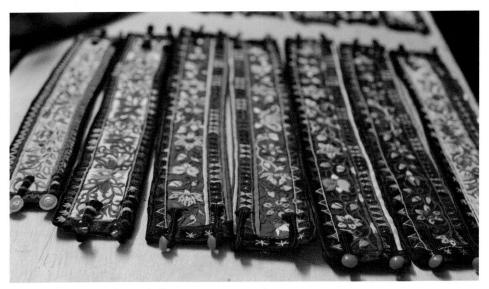

惠安女服饰刺绣图案　詹国平　提供

第二节　福建惠安女民间服饰艺术口述史

一、詹国平："在创新惠安女服饰时，主色调、主风格不能变。"

【人物名片】

　　詹国平，男，汉族，1952 年出生，惠安县崇武镇人，第二批省级非物质文化遗产项目惠安女服饰第五代传承人。1969 年，詹国平拜惠安县山霞镇陈荣福为师，学习设计、制作惠安女服饰。他刻苦钻研，深得师父的倾心传授与调教，制作技艺趋于熟练。1971 年，詹国平出师后，自行开店制作惠安女服饰，在实践中技艺大有长进。他注重拜访、请教民俗专家以及相关学者，努力表现惠安女服饰独特的丰富内涵和特征。2001 年 5 月，詹国平创办了惠安女民俗服饰设计工作室。他搜集原汁原味的惠安女服饰数千件，仿制及设计制作各种典型款式的惠安女服饰数千套。詹国平设计制作的惠安女服饰多次获奖。他曾荣获全国群星奖金奖，并作为汉族唯一代表应邀参加缤纷中国——中国民族民间服饰文化暨中国民间文化遗产抢救工程成果展，现场制作、展示惠安女服饰。因表现突出，詹国平获得中国民间文艺家协会颁发的"特别贡献奖"。

【访谈内容】

访谈时间：2018 年 1 月 6 日
访谈地点：崇武古城风景区惠安女服饰设计传习所
受访人：詹国平

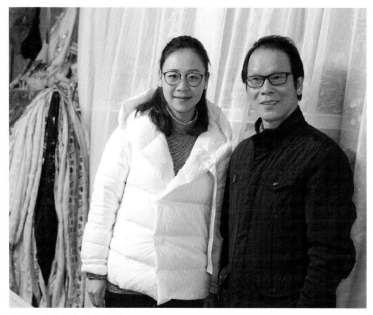

詹国平（右）和作者合影

詹国平的惠安女服饰设计传习所　淳晓燕 摄

【詹国平口述】

1. 学艺之路。

十七八岁的时候，我"上山下乡"，来到崇武郊区的农村，跟当地老百姓生活在一起。我的整个青春都是在那里度过的。当时我在农村生活不习惯，看到村里人的服饰也觉得很奇特。后来慢慢观察、体会他们的服饰，就逐渐喜欢上了，便开始收藏、学习。以前学做衣服的人还是蛮多的，但一般都是男人学，女人比较少，当时村里也都是男人做这行。那时都是挑着担子到别人家里去做，整天都在那家吃住，因此男人会比较方便。以前都是这种情况，现在都没有这样了。

我先跟着师傅学了几个月，然后自学。我买了一台脚踩缝纫机给村里人义务做衣服，他们拿布料来，我就帮他们做，没有收他们的钱。刚开始只是想在农村学点手艺，当个普通裁缝，这样比较有生活来源。在村子里大概做了半年，就到山霞镇的裁缝师傅那里进修，开始学习惠安女服饰的剪裁制作，钻研它的来源和历史。后来在大淡村开了一家服装店。四五年后，我又到崇武这边开店。

2. 传统惠安女服饰。

惠安女勤劳勇敢，连她们的衣服上都写满了劳动的痕迹。传统惠安女服饰大体分为两个派别，小岞镇、净峰镇为一派，崇武镇、山霞镇为一派。两派总体相似，只在一些细节上略有差异。如：在颜色上，小岞、净峰的惠安女服饰用色更为艳丽，会用玫红、翠绿的布来做上衣和头巾；而崇武、山霞的惠安女服饰用色更沉稳，黑色和深蓝色是她们喜欢的基调。崇武地区自古就是战场，苗族、黎族、瑶族等各个少数民族的士兵携带家属来到这里，把原乡的服饰文化也带了过来，对当地的服饰变革和发展产生了一定的影响。惠安女服饰体现了自古以来地区文化的多元融合。

1949 年以前，惠安女是包裹得严严实实的，没有露肚脐并且有围肚，衣服外面再配上短短的马甲，也叫"贴背"。贴背是双层的，里面的暗袋可以装贴身物品。以前比较传统，女孩子是不能抛头露面的。1949 年以后，妇女得到解放。1958 年以后，因为妇女大量参与劳动，如建造惠女水库等，传统惠安女服饰发生了较大的变化，也就有了我们现在看到的惠安女服饰的形制。所以，惠安女"封建头、民主肚、节约衣、浪费裤"的服饰形象是 1949 年以后产生的，主要是因为这样的服饰便于劳作。惠安女为了便于劳动，衣服慢慢变短；为了俯身的时候不容易沾到水，袖子也慢慢变短了。

传统的惠安女服饰以蓝、黑为主色调，基本都是蓝上衣，黑裤子。在崇武一带，年轻的惠安女崇尚黑色，反而上了年纪的惠安女更喜爱红色。这里的新娘，一般都穿全身黑，这和我国其他地方婚嫁时习惯性的大红大紫形成了明显的对比，这主要还是和惠安地区的传统风俗有关系。据说，当时因为有战乱，没有生育的妇女都只能在晚上偷偷去夫家，一年才见三四次面。当时交通状况比较差，基本都是成群结队上路，大家招呼一下，晚上 9 点到 10 点一起去；有时候是夫家的小姑子来叫。穿黑色的衣服比较不显眼，不容易被劫匪

惠安县大岞一带传统婚礼服 淳晓燕 摄于惠安县大岞村惠安女服饰博物馆

发现。所以，在当时，蓝色和黑色也是比较普遍的颜色。

惠安女服饰的美在于细节，细节设计很重要。封建思想认为，男人地位要比女人高一点，所以在缝纫上衣胸口处的两块拼接布时，特别要注意左边要做得比较高，右边要做得比较低，取"男左女右、男尊女卑"的意思。小岞一带的惠安女衣服比较花哨一点，而且是小马褂、小手套。大岞一带的惠安女头巾必须有一个头架把它撑起来，头巾呈三角形。惠安女夏天上衣一般是用两块布拼接而成的，以白色、绿色加碎花为主，比较素雅，还有白色底布加条纹。冬装是厚的，都是用纯色的，如蓝色、

惠安女服饰拼接处左高右低的细节 淳晓燕 摄于惠安县大岞村惠安女服饰博物馆

黑色，较为庄重，里面一件小马褂。到后来，样式虽然还是老样子，但花色一直都在慢慢更新。

惠安女穿着的阔腿裤有一个特点，整条裤子上整整齐齐地满是折痕，裤子也用熨斗烫得很讲究，裤后必须烫塌下去，这样穿着时臀部才会翘，穿起来才会比较精神、讲究。她们穿上这个裤子后就不敢坐，坐了会皱。惠安女一般穿两层裤（两条裤子），里面一条外面一条，出门的时候两条都穿，回家后就把熨烫过的那条裤子脱掉，穿里面的那条裤子，比较方便。

银腰带本来都是男孩子戴的，后来才是妇女戴。以前银腰带可能就只有五六股，现在十股、十二股的都有。还没结婚的女子严格来讲是没有戴银腰带的，只有结婚了才有戴银腰带。一般戴的腰带都是手编的或者是塑料的，小岞一带以前的服装没有银腰带，现在跟我们大岞一带一样地流行银腰带了。

3. 传统的遗失。

以前崇武海边的女人要捕鱼、做工、打石头，衣服的袖子短，不容易沾海水，裤脚宽好卷起来，方便干活。随着社会的发展和生活节奏的加快，轻巧便捷、款式丰富的现代时装已经渐渐取代了传统惠安女服饰在当地惠安女心里的位置了。因为穿戴烦琐的原因，年轻的惠安女在日常生活中已经很少再穿传统惠安女服装了，只是在一些特殊的日子，如结婚、庆典时，才会穿一下。

詹国平收藏的传统腰带和领口手工绣花　淳晓燕　摄

现在，只有 40 岁以上的农村妇女日常时才会穿。

不论参加什么演出，惠安女往台上一站，节目还没开始，就引来台下一阵轰动，对惠安女服饰发出由衷的赞美。惠安女服饰是比较特别的民俗服饰，非常漂亮，但随着时代的发展，若干年后，惠安女服饰可能只有在舞台上才能看到了。

4. 坚守传统，勇于创新。

惠安女服饰做起来有好多道工序，先量，再裁，裁完再烫，烫好以后再做，做好后还要绣，就是在绣这一环节花的时间比较长。比如，上衣下摆的制作，就最考验师傅的功夫。整件衣服最重要的就是下摆，难点也在这个下摆，下摆没做好，整件衣服就都变形了。下摆部分有个像桃子一样的圆形物品，闽南话俗称"桃仁衫"。在制作的时候，下摆部分是不能用烫的，必须用针把它别起来。先用大针打出一个大致轮廓，然后给下摆打褶，再用针线准确、细致地把褶缝合起来，这样才不会变形。如果这个半弧形皱褶缝制得不够匀称整齐，美感就会大打折扣。另外，腰带的绲边、袖口的刺花本来都是纯手工活，现在都已经有改用电脑绣的了。纯手工绣的现在还是有，但是成本比较高。一套衣服一天就可以做

好，但袖口的刺花却要两三天才能绣好。而且袖口不能马上就缝制上去，因为还要根据客户的需求，看客户喜欢什么图案的刺花，然后再去绣，绣好以后再把袖口缝制上去。

以前惠安女服饰都是以黑色为主，随着时代的变迁，款式、花色也越来越多样。像现在这种花色多的布料，要到处去淘。对布料的质量我也有自己的想法和要求。我比较遵照传统，要现场挑，亲自过目。比如到义乌等地，都是我自己去挑，市场整体逛一遍再下手买。

我平时比较常做大岞这边的服饰，小岞那边的可能会比较生疏。我每年制作惠安女服饰 1000 多套，绝大部分是做给文化演出专用的。别人来找我设计，一般都是直接给我主题，比如参加歌唱比赛，只要告诉我唱什么歌，听一下旋律，我就可以根据歌中几句代表性的歌词设计出一套衣服。很多人想学，但是多数人只能学做衣服的技巧，设计的想法是学不来的，这些都

詹国平设计的惠安女形象的演出服　詹国平　提供

元宵节花灯　詹国平　提供

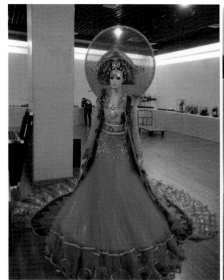

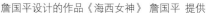

詹国平设计的作品《海西女神》　詹国平　提供

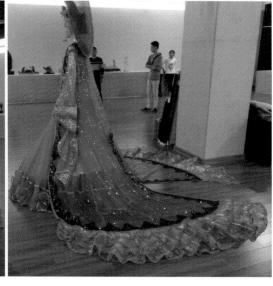

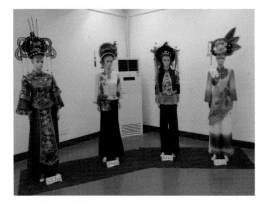

第二届惠安女服饰设计大赛一等奖作品　詹国平　提供

是我自己脑海里的。做衣服的时候就凭感觉，一块布展开，我就站在那边想，没有设计图纸、没有立体剪裁，领子、袖子的花样都是自己设计、自己绣的。现在经常接到成批定制的演出服订单，如舞蹈服或者广场舞演出服，多的时候，每个订单要完成几十套，每个月最少要完成七八十套。订单来自四面八方，有本地的，有澳门、香港的，甚至还有国外的。

我现在不仅做衣服，还有设计伴手礼。像2017年的元宵节，泉州市政府要我提供一个花灯，我就用斗笠和鱼螺做了一盏灯。我也做了很多创新服饰，在第二届惠安女服饰设计大赛上，我有4件作品荣获一等奖。我觉得在创新惠安女服饰时，主色调、主风格不能变。像短上衣、衣摆的"桃仁形"、宽裤子、头巾、腰带就不能变，但是可以用现代布料、花纹来改造它们，在小饰品上也可以融入现代艺术的成分。

5. 惠安女服饰展览馆。

我是从20年前开始收藏惠安女服饰的。当时我们县里举行惠安女服饰设计比赛，我连续两届都得了金奖。本来我们这里没有什么文化遗产，领导鼓励我们说，自己地方上的东西自己就要去保护。因为对这些独特的东西比较感兴趣，于是我就开始慢慢去搜集了。收藏惠安女服饰是对文化的传承，如果若干年后这些服饰都见不着了，那就太可惜了。我跑了很多地方去搜集老衣服，现在有好几箱子的东西。

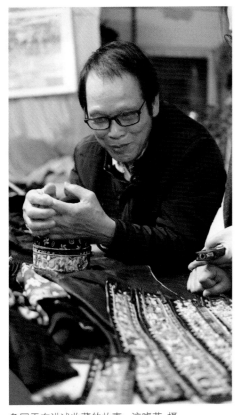

詹国平在讲述收藏的故事　淳晓燕 摄

说起收藏的故事，不得不提到那双清朝时期留传下来的"踢轿鞋"。为了求得这双鞋，我坚持了半年时间，最终感动了鞋的主人——一位九旬的阿婆，才得以收藏这双婚庆时候穿的"踢轿鞋"。在求得这双"踢轿鞋"之前，我只见过图片，真正的实物并没有见过。由于这种鞋流行的年代比较早，而且只有婚庆的时候才穿，所以现在基本绝迹了。我抱着一丝希望，发动亲朋好友帮忙打听谁家还有这种鞋。后来从朋友那里得知，崇武大岞渔村有一户渔民家中的九旬老太还保留着一双"踢轿鞋"。听到这个消息，我马上与朋友一起找到老人家，提出想收购。但按当地风俗，这种鞋是要在老人过世时作为陪葬品的，所以老婆婆一听说要收购，当场就不高兴，下了逐客令。后来我改变了策略，先找老太太的亲人表明收藏这双鞋的目的，让老人的亲人相信，"踢轿鞋"是要放在当地惠安女服饰展览馆展览。

经过多次的登门拜访，半年后，老人终于同意了。

我还收藏了很多的绣片，惠安女服饰上绣的都是她们的生活场景，或者生殖崇拜。这种刺绣差不多已经要断层了，现在懂得绣的人已经很少了。绣这些东西的老人已经去世了，我非常崇拜她。她为什么懂得绣这个呢？当年她结婚3年跟她老公只见了两次面，还没有跟她老公圆房。有一天晚上，她老公上船走了就再也没回来了。惠安女是非常保守的，她也不再出嫁了，买了一个小男孩来守公婆。为了生活，她在家里自己慢慢学手工，帮每家做，帮每家裁，赚一点钱养家糊口，然后手艺就慢慢做出来了。另外，还有一个老人家，她老公游泳时死在海里了，她就守寡了，她也是靠刺绣来养家糊口。她讲故事给我听的时候，哭得很惨。她老公在她生命中还很模糊，不怎么认识。因为我们这里的女人刚刚结婚的时候，都梳大头，蒙头纱，根本看不清对方长什么样子。我们这里好多女人的老公被国民党抓去台湾当兵，当年那种社会很古板的，男人没回来就得守寡，所以女人生活都很苦。

因为收藏了很多东西，我就想，应该要有一个展馆来展

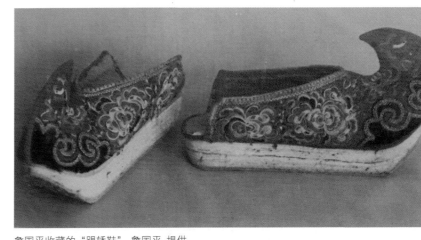

詹国平收藏的"踢轿鞋"　詹国平 提供

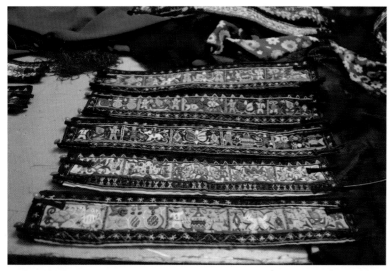

詹国平收藏的领花　淳晓燕 摄

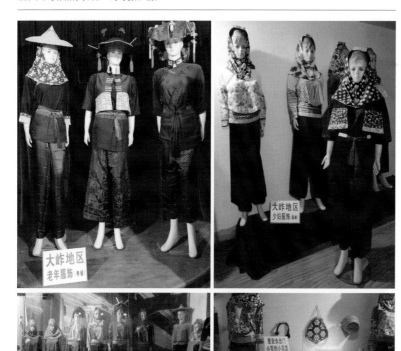

惠安女服饰展览馆所陈列的各个时期和地区的惠安女服饰及生活用品　淳晓燕 摄

示这些收藏的东西给大家欣赏。2008 年，我在崇武风景旅游区建了一个惠安女服饰展览馆，主要展示我这几十年来从民间搜集到的惠安女服饰。这个展览馆是我自己投资的，本来我是投资在景区外的，这个风景区想提升到 4A 景区，缺少汽艇、演出、展览馆之类的东西，于是就给了我这个地方。现在汽艇、演出都没了，承包的人赚不到钱就关掉了，只有我这个展览馆还在。我做这个也不是为了赚钱，自己有兴趣的话，就根本不会去计较这些东西的。从个人角度来说，我觉得有一个展馆和一个制作室，我就挺知足的了。

6. 传统服饰的推广。

2016 年，政府组织了一场中国非物质文化遗产惠安女服饰艺术校园传承活动，活动是在崇武镇文化广场举行的，古城十几家幼儿园的老师和小朋友们，身穿惠安女服装，表演了 20 个节目。这次活动，全场的惠安女服饰都是我设计、制作的。为了举办这次活动，我和家人精心准备了一个多月。这次活动要做几百套衣服，为了赶制这批服装，我们经常加班到深夜。因为是政府组织的，所以政府有给一些补贴。

7. 未来要做的事。

以前我也带了好多徒弟，但是做这个没什么市场，没办法生存，所以很多徒弟都转行了。我从事传统惠安女服饰制作已经 40 多年了，现在年纪大了，有点力不从心，但是我依然深深希望所有的惠安女们都能穿着这属于自己的独特服饰，希望这项优秀、美好的传统文化能不断传承下去。如果有人想学，都可以来找我，我一定会不遗余力地传授。

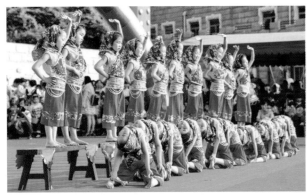

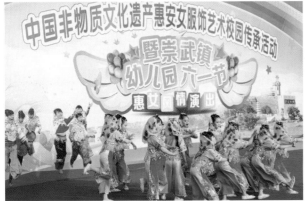

小朋友们身着詹国平设计的演出服在表演　詹国平 提供

掌柜，也曾在惠安县城及泉州市区等地创设婚纱影楼。2013年，李丽英毅然回到家乡，挑起了传承、弘扬惠安女服饰文化的重任，为这门老手艺嫁接上新潮流。李丽英惠安女服饰研发中心从选布料到款式、裁剪，每一个细节、花纹都是用心制作。在保留传统惠安女服饰造型、花纹的基础上，李丽英在原有色彩范围内进行大胆演绎。如惠安女惯有的深蓝短衫，在她的手中演变成如今浅蓝、天蓝、碎花等鲜亮的色泽。在布料的选择上，李丽英也更加注重布料的舒适、有型。如在惠安女的改良贴背外，再配上一条普通的纱裙，立即时尚味十足。

　　在一波又一波涌来崇武的游客眼中，惠安女服饰是她们的一种美好向往。游客们喜欢租惠安女服饰，在古城墙下、在礁石上、在海岸边留影，这些游客对惠安女服饰的热爱，是我心里面的另一种幸福。

二、李丽英："让惠安女服饰走向世界，让惠安女文化代代相传。"

【人物名片】

　　李丽英，女，惠安县小岞镇人，1977年生，第六批泉州市级非物质文化遗产惠安女服饰传承人，惠女家园民宿女

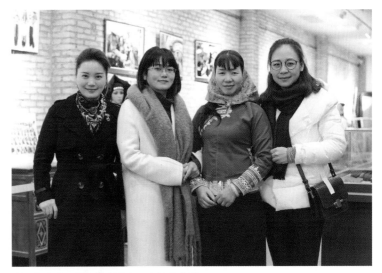
李丽英（右二）和作者（右一）等人合影

【访谈内容】

访谈时间：2018 年 1 月 5 日

访谈地点：惠安县小岞镇赤湖林场惠女家园

受访人：李丽英

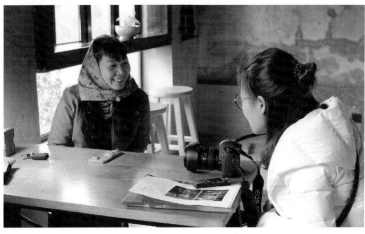

李丽英（左）接受作者访谈

【李丽英口述】

1. 创业之路。

我有 3 个哥哥 1 个姐姐，我是最小的，从小就是最被疼爱的一个。我妈妈是教书的，父母都有文化。我读书就只读到小学三年级，当时妈妈拿着棍子赶我去学校，但我就是不爱读书。

我开过广告公司、扛过石头、学过油漆活、当过裁缝、卖过鱼、拉过大锯、经营过影楼……我干过很多行业。17 岁的时候，我跟姐姐一起出去外面学做服装。我服装总共学了8 年，没有学裁剪和打版，只是学制作、做车工，在加工厂做出口的服装。那时候，我手工做得很好。2006 年，我开始

开影楼，只要有人想拍照，都会找我拍，因为我拍得比较好。我们这里的女人特别讲究，给她们拍照，每个小细节都要弄好，这样拍出来她们才会觉得好看。我的性格不急躁，比较温顺，我会一直拍到她们满意为止，所以她们也都特别喜欢找我拍照。风情园是 2013 年开的，那时候，我还在开影楼。开影楼认识的摄影师比较多，小岞的地势很复杂，摄影师来到这里常常车子无法开进去，有时候开进去了又无法掉头，所以他们常常只能到市场上走一走、拍一拍。于是我就帮他们联系去小岞拍照、吃住的事情，后来找我的人也就越来越多了。在外面的时候总觉得很漂泊，一直没有一个归属感，带着摄影师回来拍摄，觉得这里很亲切，于是我就动了回乡创业的念头。2013 年 5 月，我回乡创办了惠安黄斗笠旅游文化传播有限公司。成立惠安女创作基地，制作传统惠安女服饰；成立惠安女模特队，接待全国各地的摄影爱好者。我是土生土长的小岞人，特别喜欢家乡的文化。我在外面打拼这么多年，最后还是决定回来，就是因为喜欢家乡的民俗风情，我想把它们传承下去，让越来越多的年轻人喜欢。

我的创业过程有苦也有乐，但我觉得快乐比较多。我是特别健忘的一种人，今天很痛苦很痛苦，睡一觉起来就忘了，从来不会失眠睡不着觉。这一路走来，肯定会碰到不如意的事情，如果无法改变，我就任它朝坏的方向发展，坏到最坏，看它还能再坏到哪去，我的承受能力还是很强的。

2. 惠安女姐妹情深。

惠安女比较讲究穿着，即使不是去参加庙会，而是去参加宴会，也会穿得特别讲究，一定要戴上斗笠，包上头巾，盛装打扮。参加庙会，就更讲究了。我们每年有一次进香巡游，三年有一次比较大型一些的。我们这里男人抬的是王爷

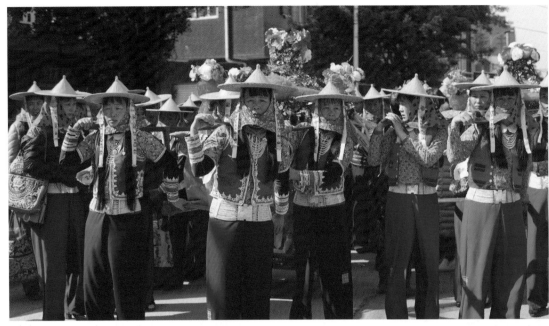
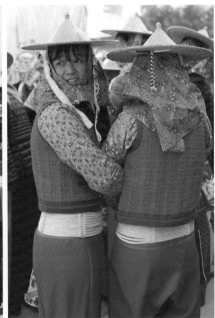

盛装打扮的惠安女参加进香巡游活动　淳晓燕　摄

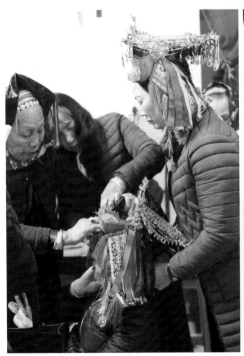
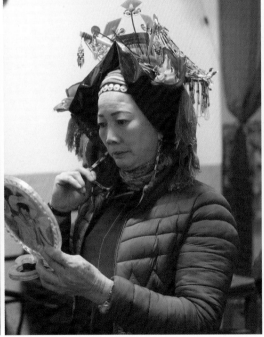
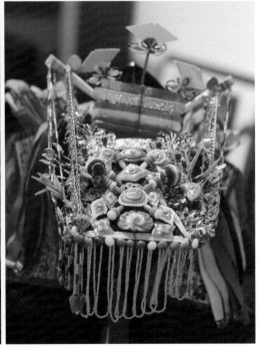

进香巡游的惠安女在精心梳妆　淳晓燕　摄

轿，女人抬的都是妈祖轿和观音轿。当地的女子，如能被选上抬轿都倍感荣幸。为了参加一年一度的巡游祈福活动，我们都要早早起来，把自己打扮得漂漂亮亮的，表达对神明的敬意。所以庙会或者巡游的时候，大家都是盛装打扮，而且都穿得非常统一。

我制作服装这几年来，很了解惠安女的心理，她们不仅要自己穿得漂亮，而且还要大家都穿得漂亮。所以我一款衣服不是只做一件，而是做几十件，甚至上百件。而且惠安女姐妹情深，喜欢组各种团体。小时候的伙伴组姐妹伴，嫁到男方这边组媳妇会，社会上认识的姐妹组社会姐妹，一个团体至少20个人。我现在有好几个这样的团体，都是不同时段的闺蜜团，大家聚会的时候很讲究团队精神，都要穿一样的，觉得一样的才漂亮。我们都要约好，大家穿什么衣服、戴什么头巾，都要统一，不能有差错，就是颜色差一点都不行，很有意思的。我们这里的团队精神很强。比如，我这个头巾很好看，在我们这里买不到，我是叫其他人帮我买的，但是我不会叫她只帮我买一块，我会买好多送给大家。然后会在一个节日或者聚会的时候，大家一起戴出来，一起去拍照，一起去逛街，一起去吃饭、唱歌。我每年都很忙，因为有好几个会，从正月初二开始就一直排下来。这就是我们惠安女最特别的姐妹情感。

同时，姐妹之间互相帮助的环节也比较多。我做家园这么久，帮助我的人特别多。我们这里的人都很会赚钱，虽然赚的不是很多，但是只要有出工，一天就会有几百元钱的收入，在工厂工作，一个月也有几千元钱。我们基地经常需要一些模特，

这些模特基本上都是以一种姐妹情分来帮助我的，一次一人才一百元。对外地人来说，这个价格很贵了，但是对于这些姐妹来讲，这个价格其实很便宜。虽然她们不是专业的模特，但她们也是在工作。如果今天有画家或者摄影师过来，需要两个模特，我必须提前通知她们不要出去工作，要来帮我；虽然有补贴一些，但是也要她们愿意来。我们这边也不会天天有这个需求，如果天天有还算可以，但有时候好久才叫人家来一次，收入就不稳定了，所以是需要有一定交情她们才会来的。回来的这几年，我觉得有种特别温馨的感觉，我走出去，谁都会认识我，那些老人都跟我很亲近。

3. 传统惠安女文化。

在小岞，银腰链是嫁妆；而在崇武，银腰链是夫家送的。20世纪50年代，因为重男轻女，银腰链是男人戴的，不是女人戴的，男人出海戴着银腰链是辟邪的，后来才变成女人

惠安女的银腰链　淳晓燕 摄

戴。随着生活越来越好，大家越来越有钱，这个银腰链就越来越宽，也因为宽才能够展示。也不是因为有钱就打大条，没钱就打小条，而是要有你的审美观，腰细的就用差不多的就可以了。在我们这里，我这条银腰链属于最小的一条了，才50多两。前两天，我一个姐妹打了一条七八十两的，全部用纯银，没有加其他材料，一条要1万多元。这是传承老工艺，也只有我们这边有卖的，工钱也要一两千元。以前没钱的时候，也不是每个人都有一条，而是大家会互相借。因为银腰链是量身定制的，所以就会去向和自己身材差不多的人借，结完婚以后再还给人家。现在我们的嫁妆不一定是银腰链了，有的是金链子，有的是车子、房子，现在一条银腰链已经不算什么了。老人家去世了，服装都要烧掉，而银饰要留"手尾"，留给自己的后代。

在惠安女服饰上会有一些图案装饰，如麒麟，还有菱形的中国结、如意结、大橄榄、小橄榄，这些都是吉祥物。以前的女人虽然都没有读书，但是她们懂得这些吉祥物会给夫家带来吉祥或给家庭带来好运，它们像是一种愿望，一种祈祷，她们不会表述，但会把这些穿在身上。

以前惠安男女是穿同一种款型的裤子，裤子是黑色的，后面才有蓝色的，现在还有另外一种鸭蛋青的颜色。每个年代，虽然裤子外形都一样，但是颜色都会有变化。有一款裤子叫"网

惠安女的裤子　淳晓燕　摄

裤"。关于网裤，有这样一个典故。南宋的时候，我们小岞出了一个宰相叫李文会。宰相跟夫人要进京面圣，那时候只能坐船。以前木船上钉子很多，裤子被勾破了，在船上没办法换一条，就想办法把网扣上去，然后绑起来。回来以后，大家觉得网一块挺好看的，于是新裤子都要网一块在左裤腿上。这个裤子是非常宽大的，很实用，前后都可以换着穿。比如：屁股处坐久了，磨得不好看了，就可以换到前面来穿；如果屁股处又坐坏了，还可以反过来穿。所以一条裤子可以当四条新裤子来穿。

嫁衣每个年代都有不一样的颜色。清末是黑色的，民国是蓝色的，现在变成有贴背、有袖套，一件衣服就配了好多种颜色。跟大岞惠安女的衣服比较起来，我们小岞惠安女的衣服比较收腰，袖子是长袖的，而大岞惠安女衣服的袖子是七分袖的。衣服的颜色都是纯色的，不做花色的。如果穿贴背里面就要穿花的，贴背只有蓝色和绿色两个颜色。贴背是冬天的保暖衣，就像外套一样。惠安女基本不穿大外套，就一个小贴背，一个袖套。那时候，新娘过年过节都要去夫家帮忙干活，平时在娘家没有穿那么漂亮，夫家那边有人来请她去，她就要穿这种贴背过去，穿得最漂亮的时候是在干活。

我们这儿从小就订婚，有的很早就结婚了。在20世纪60年代末70年代初的时候，很多惠安男要去当兵，在惠安男参军前需要把婚礼举行一下。在我们这

里，如果结完婚还没有生孩子男人就过世了，女人就要帮这个男人成一个家，招一个孩子进来，一般是外地的或者是比较穷人家的孩子。所以，送男人参军的时候会有一个集体婚礼。那时候的女人都比较害羞，有些女人在参加集体婚礼的时候不愿意上去，参军的男人胸前都戴了一朵光荣花，于是就把它取下来，戴在女人的头上。因为光荣花比较大，正好可以遮住脸，只让别人看到眼睛，于是所有的人都戴上了大红花。后来大家都觉得很漂亮，一些比较会创新的女人就开始研究出嫁的装束要怎么去弄，然后就把大红花改小，改精致了，头饰还是恢复到民国时期头饰的样子，头发全部扎起来，弄得很蓬松。以前全部用真发，女孩子必须留长发才能出嫁，以前也没有烫发的技术，要在结婚的前一两天，把头发编成好几百根小小的辫子，结婚那天再拆开，这样就会很蓬松，然后再做个造型，头上插的梳子有 4 种颜色。一直到现在，惠安女还是这样的装饰。因为那时候惠安女很小就结婚，娘家父母怕女儿在夫家不懂事，所以天没亮新娘就要回娘家。脑后有十几把梳子，没办法躺下睡觉，只能是蹲着或者站着。那时候，结婚只是一个形式，表明男方已经成家了，可以去立业了。所以在惠安，一有钱就赶紧让孩子结婚。我哥是十六七岁结婚，我嫂子小他两三岁，但都是 20 多岁才生孩子，因为 3 年以内要是怀孕就会被人笑话。我是 22 岁结婚的，那时候算是很晚的了，因为当时跟外界有了很多接触，所以会开化一点。我这个年纪，刚好对这些传统的思想、习俗还有些了解，如果是 80 后，可能对这些就没什么印象了。这些东西都在我的记忆里，我觉得很美好，所以就一直记住了。

回到家乡我发现，当地很多年轻的女孩不穿传统服饰了，

小孩子、年轻人都不接受惠安女服饰了，一些传统的民俗风情也有所淡化。那时候，我带着摄影师拍摄，看到他们拍出

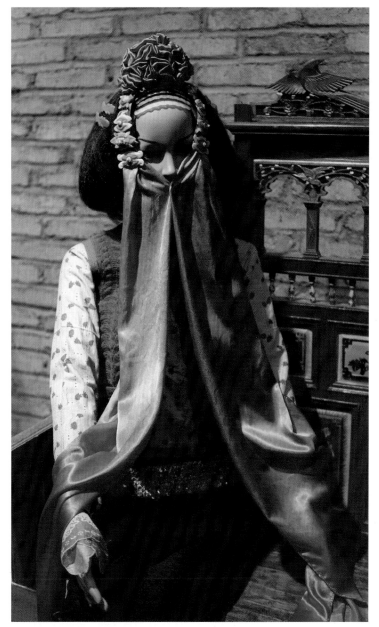

惠安女新娘装束　淳晓燕 摄

来的惠安女照片我觉得不好看。我个人喜欢我们当地的服饰，但是摄影师拍出来的照片就是找不到我以前小时候看到的那种感觉。我们这里有分新娘装、还没有生孩子的女人装，还有老人装，分得很清楚，都很漂亮。拍照的时候，发现衣服变难看了。于是我就拿收藏的传统服饰来穿一下，就觉得挺漂亮的。我就想，这些服装如果没了怎么办？要是失传了以后就没人知道了。

4. 惠安女的传统婚俗。

以前惠安女结婚的时候要坐轿子，后来就没再坐轿子了，要走路，嫁当地不管多远都要走过去。结婚前三天，男女双方不见面，结婚那天看好时间，女方自己走到男方家里。我们嫁都是嫁不同村，在两个村之间，男方的妹妹拿着甜水、糖果给送亲的人。那时候，还有走错婆家的笑话呢。现在只要是嫁当地人，还是走路。到了男方家门口，男方出来一个小舅子，拿着花，新娘把小舅子的花接一下，被小舅子牵着进去，然后再由夫家安排一个媒婆带着一个小男孩来牵新娘进洞房。新娘进洞房以后就不能出来了。男方那边弄两碗丸子汤让新郎端进去，新郎要把洞房大声踹一下，让里面的新娘吓一跳，这样子以后才不会怕老婆。

我们这里结完婚以后，女方是住在娘家。我有 3 个哥哥，哥哥出外回来了，晚上我就要去叫新娘来我家过夜。因为要派小姑子去叫新娘，我最小，所以不管是哪一个哥哥都得派我去。有 3 个嫂子需要我去叫，我胆子大就是那时候培养出来的。那时候，没有路灯，我就拿一个手电筒，半夜才回来，因为我叫都要叫到半夜。我吃完饭就去叫，但女孩子都要矜持一下，叫她都不会马上过来，于是我就在那儿坐着等。我嫂子她妈妈就会拿好吃的给我吃，我就吃东西，打瞌睡，等

着我嫂子换上漂亮的衣服跟我回来。她们来了就要先去挑水、洗衣服，天一亮就走了。那时候，我觉得自己是最苦的一个人，七八岁就开始要去叫。小时候晚上都是七八点就睡觉了，而去叫新娘都要到十一点多才能睡。

在 2000 年之前，我们这里的人不外嫁也不外娶。嫁出去的女人是在我们当地没人要了才嫁出去的，娶外面的女人是这个男人在当地娶不到老婆才娶外面的。所以我们当地人面相都很像，基本上差不了多少。我们这里有 9 个自然村，这村找那村，这样子互动，小时候都定娃娃亲。20 世纪八九十年代，是我们惠安女遭遇不幸的一个时期，每天都有人自杀。80 年代的时候，深圳盖了很多的房子，惠安男很多都成了包工头，他们就把家里的女人带了出去。那时候，出去的女人大多 20 岁左右，这些女人到了广东那边打工，感觉世界特别大，对自己的现状就有了很多的不满，觉得婚姻不是自己选择的。那时候不能离婚，你要离婚，连你自己的父母都会叫你去死。你可以选择死，却不能选择离婚。

5. 创新惠安女服饰。

以前大家都不穿惠安女服装，觉得老气，小孩子也都不穿，她们觉得这个服装是奶奶穿的，死活不穿，一穿就哭，这几年大家才开始穿。从我设计服装开始，我就开始穿传统服装。我这人比较随性，不会去讨厌任何东西，所以也就不排斥传统服饰。很多人都觉得外面的东西好，所以就不太注重传统文化和传统服饰。

基地实际上是一个结合体，除了搞接待外，我也在那里创作服饰。我模仿早期惠安女的服饰来改造，探索在保持惠安女传统服饰基本样式的基础上，增加时代感，提高舒适度和便捷性，让年轻人更容易接受。款式上更收腰一点，展现

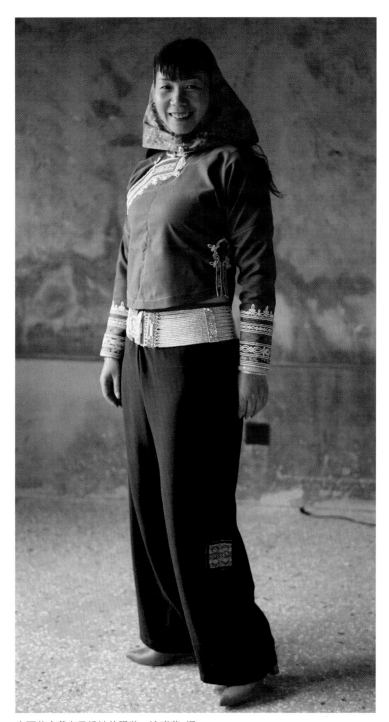

李丽英穿着自己设计的服装 淳晓燕 摄

女人的曲线。衣服更短一点，可以展示银腰链。我们惠安女以前的衣服长度是盖过银腰链的，没现在这么短。

开始制作服装的时候我碰到很多的困难。我制作的第一批服装是失败的。以前的服装都是纯手工制作的，现在手工那么贵，年轻人又不愿意做这么繁杂的事情，于是我就研究机器绣花。第一批服装绣出来，虽然花纹和传统服装是一样的，但因为花纹变细了，所以没人要。大家说，你这个服装跟传统的不一样。再好看，只要不一样，大家还是不能接受。第一批做的时候没有经验，没想到会卖不出去，以为设计好了就可以下单，所以定制了大量的布料，然后直接裁剪、绣花、制作，最后才发现大家不接受，于是这些服装都成了废品。当时打样的时候，大家都觉得挺漂亮的，可能是第一件衣服的新鲜感吧，但是大批量出来了就觉得不好看、不耐看了。制作第一批服装我差不多亏了十万元，那些衣服现在还在仓库里。在最艰难的时候我也从来没想过放弃。那时候，我老公天天问我，你什么时候要"跑路"？他一直担心我会把债务留给我女儿，要我还完了再走。

我现在穿的这个款式已经成功地做了3年，现在一直都很流行。最近我在做一个促销活动，买两件送一件。我已经卖了几百件出去了。一件上衣是300元钱，在我们当地，这算是卖得比较好的。我的品牌——贴贝，都是改良过的服装，不是纯粹的传统服装，如果是传统的，一件是900元。袖口的地方，传统的做法是用手工把白色的布料粘起来，做成捆花，而我这种是绣出来的，跟纯手工不一样。我这种比较时尚，传统的那种没有这么时尚，但传统的那种手工是比较精致、繁杂的。

我做的衣服都是模仿早期的服饰，如这些图腾、这些纹

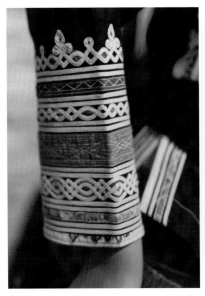
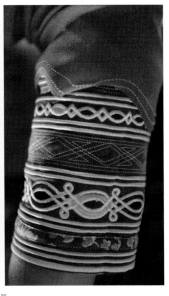

李丽英对传统捆花进行刺绣改良　淳晓燕　摄

理、这些造型全都是和早期的服饰一模一样的，只是我把它们改造成能够快一点完成的。经过我的改造，惠安女服饰肯定有所创新，如用新的颜色、新的布料。在惠安女服饰的原有色彩范围内，我进行了大胆演绎。比如，惠安女惯有的深蓝短衫，我演变成浅蓝、天蓝、碎花等鲜亮的色彩。在布料选择上，也更加注重舒适有型。又如，在小小惠安女的改良贴背外加上一件普通的纱裙，让它时尚起来。惠安女是1958年后才开始包头巾的。我在研究过去的惠安女装束时，发现清末时期的惠安女打扮得很简约、时尚，符合现代

人的审美观。我尝试把现代服装和惠安女元素进行混搭，并身体力行，带头试穿，得到了镇上老人的普遍夸赞。我还穿到外地去，同样受到大家的赞赏。

这种衣服一个工人一天做5件是最快的了，一件工钱是30元，工人每天上班8小时，一般不加班。我的销量主要针对的是当地人，但我们这边模仿的人很多，最少有100家在模仿我的服装。我设计的衣服，从3岁到80岁，所有年龄段的人都可以穿。现在大人都会给孩子买一套，带她出去时偶尔都会给她穿一下。我现在也会要她们配裙子，因为每一个年代都不一样，都在改变。你叫她们再包头巾，她们不习惯，也不懂得包，包完还要浪费很多时间去整理。现在生活节奏这么快，你不可能有那么多的时间去浪费。现在大家就大福衫配裙子，嫁衣也已经成了平常衣了。

我们整个小岞才3万多人，但是衣服的销量却很大。惠安女爱美，比如说，我本来不喜欢买，但是其他姐妹都买了，我就不得不买了。像这种头巾，很多人都有两三百条，最贵的一条花头巾是500元，就一小块，是早期的老布，人家还

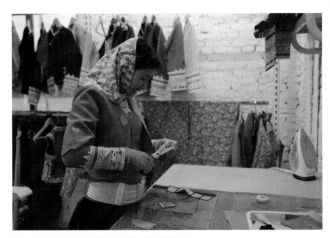

李丽英自己打版、裁剪服装　淳晓燕　摄

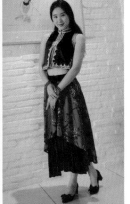

李丽英创新搭配惠安女服饰　李丽英　提供

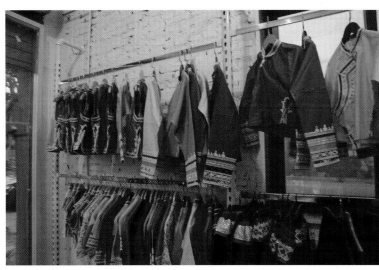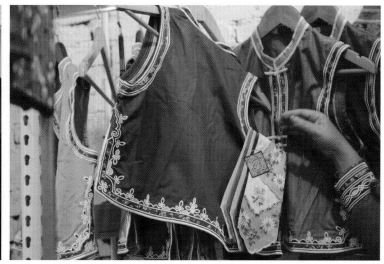

李丽英的惠安女服装店　淳晓燕　摄

不卖。100 元的花头巾很正常，也不是进口布，就是传统的老花布。淘宝里一条 360 元或 180 元，还挺多人买的。这个价格跟它的成本关系不大，可能就是跟花色和个人喜好有关。

我引领着这些年轻人，一些以前不穿惠安女服装的人也开始穿了，她们不是买 1 件衣服回去，而是 5 件、10 件地买，而且还会把全部颜色的衣服都买下来。我目前有 30 种颜色的衣服，已经开始不能满足她们了。她们来买的时候会说，这些颜色我都已买过了。小岞的女人一般都有 5 套以上我的服装。我的几十个顾客，每人差不多都有 30 件以上。她们只买我做的衣服，买很多种颜色，所以对我来说，这也是一种激励，迫使我总是要研发新产品。

6. 推广传统服饰和传统生活。

2014 年的正月初二，在镇政府文化馆门口的那个场地，我做了一场从来没人做过的民俗春节联欢会。我提供台上人穿的惠安女服装，不管是小孩、年轻人，还是老人，都要穿惠安女服装上台演出，那一场服装表演特别出名。那些服装都是我自己亲手做的，正月初一我还在做衣服。每天我还要培训她们唱歌、跳舞，每一场要怎么走位、要穿什么衣服，都是我来安排。那一场活动差不多 90% 以上的人都是第一次穿惠安女服装，光演出服装，我就做了近 70 套，做了 1 个多月。演出的人都是当地人，因为我们小岞从来没有举办过这种活动，我借用这个平台和她们沟通，她们都很愿意来参加。孩子们安排了一个时装秀，把民国时期的、20 世纪 60 年代的、现代的惠安女服饰用走 T 台的形式表演，让大家感受和回忆我们惠安女服饰的美。大家都说孩子们很漂亮，孩子们受到表扬就会很想穿这个衣服。所以，现在小孩子也很想穿惠安女服装，大人不买，她们都会要求大人买，到了节假日的时候，她们就会穿。还记得演出那天，人山人海，一位高中生上台表演，她是第一次穿惠安女传统服装，她的妈妈高兴得合不拢嘴，眼泪都流出来了。所以，都是在一场一场的活动当中来影响大家对传统服饰的感觉。

成功举办了这场民俗表演后，我信心大增，又有了新想

法。2016 年的正月十五，我又做了一场完全不一样的"千年古韵味，岞港惠女情"美食节，在现在的美术馆那边。那时候，美术馆还没建，就是个旧厂房，我们的表演就在旧厂房里进行，外面是 30 个明火灶煮我们当地的美食，如蒸猪母仔、煎麦堆、地瓜粉团……我请当地的家庭主妇报名，每个人补贴 500 元的材料费。她们都很开心地煮出自己的拿手菜让大家免费吃，3 个小时就来了 3 万人。我们表演了一场 2 个小时的节目作为这次美食节的开幕仪式。这一次表演没有要求演员穿惠安女服饰，有很多时尚的表演。进入会场不需要门票，但是当地女人必须穿惠安女服饰。因为做第一次活动的时候很成功，这一次我就有去申请政府协助，政府也很支持。申请的时候我也没想到会有这么多人来。我们这里除了庙会，这种活动从来没有办过。

我从来不看天气，也不去看日子。2014 年的那一场，正月初一风特别大、特别冷，又是在户外，又没什么遮棚，我爸爸很担心。我说不用担心，不会有事的。第二天太阳出得好大好大，大家坐在太阳底下晒太阳、看表演，来的人越来越多。下午 4 点左右表演结束，6 点就又开始起风了。

2016 年的这一场，我也没有看日子。我朋友们就说，正月十五闹元宵会很热闹，到时候没人来看你这一场活动怎么办？要不要改到正月十四或正月十六？我说不用了，定了就定了。结果到正月十四晚上，风特别大，拱门都无法搭出来，布条挂上去就被风吹走了。正月十二、十三、十四风都很大，没办法做任何事。我爸天天担心，他说风大，你这个会出事啊。帮

我策划的几个朋友说要不要取消啊，要不然摊位不要那么多。我说人都叫好了，你能叫谁不来啊？不行，做。我好像对这种大型活动一点也不担心。第二天，风没了。早上把拱门搭好，10 点活动开始，12 点活动结束。柴火灶那边 8 点开始进场准备，10 点的时候，大家就可以开始吃了。本来申请 500 人的活动，路上停满了车，围满了人。这时候，我才感到害怕，还好没出什么事。之前我们从来没做过这样的活动，我们惠安女的名气又很大，我做的这两场活动影响力特别大，效果特别好，推广得也很好，我以前从事的所有行业对我现在做的事情都有很大的帮助。

7. 建设博物馆传承惠安女民俗。

我自己花钱建了这个惠安女民俗博物馆，里面设了 6 个房间，分别按照年代区分布置，从清末、民国、20 世纪 60 年代到现在，将不同年代盛行的各具特色的惠安女服装展示

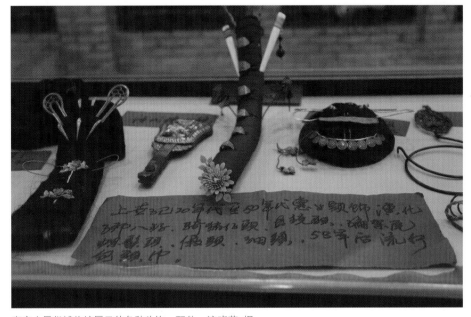

惠安女民俗博物馆展示的各种头饰、配件　淳晓燕　摄

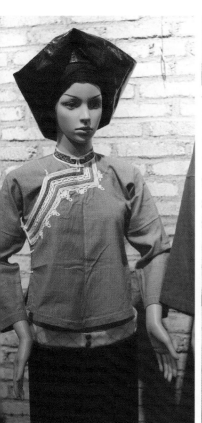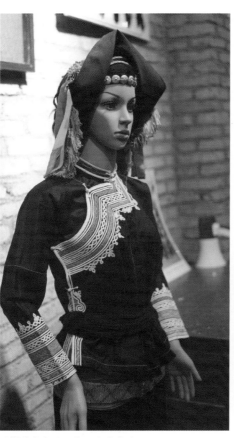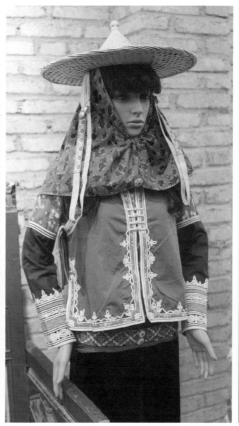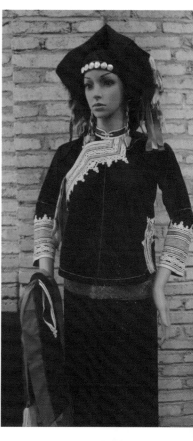

惠安女民俗博物馆里展示的各个时期的惠安女服饰　淳晓燕 摄

出来，并搭配不同的首饰和配饰，让人可以同时领略不同年代的惠安女风情。我从 2006 年开始收藏这些传统服饰，耗费了近 6 年的时间。"破四旧"以后，就不让穿这种衣服了，所以流失了好多。

　　我收藏的第一件衣服就是我妈妈的。我妈妈年轻的那个时候，我们镇上所有的女人都穿惠安女服装。"破四旧"不让穿了以后，就都成了压箱底的衣服了。后来我就去找她们收回来，发现跟现代人穿的惠安女服装不一样。受"破四旧"的影响，后来的惠安女服装变得比较素，以前的老衣服都比较好看，有刺绣。博物馆里很多衣服都是向亲戚朋友邻里老

人收购或者借来的。很多老人不愿意把衣服拿出来，即使找她们买也不愿意，因为那些都是几十年的记忆，她们舍不得。馆里最古老的一套惠安女服装是清末时期的。我偶然跟朋友的母亲提到我正在筹办这个博物馆，老人心疼我搜集衣服很辛苦，于是才把这套衣服拿出来的。这套衣服是老人的母亲为她准备的婚装，在老人 14 岁时就做好了，材质极好，老人一直没舍得穿，收藏在家。

　　博物馆除了房间根据年代来布置外，大厅、厨房都保持原样。这样不仅可以让游客了解到真实的惠安女古居，还可以发展其他项目，如农家乐之类。这个博物馆是我自己一人

小岞美术馆　淳晓燕 摄

建起来的，我定期开放博物馆让游客参观，也经常举办一些民俗展示，如婚俗展示，就是模拟惠安女嫁人的全过程。不想办法赚点钱博物馆就很难维持。

8. 未来要做的事。

我们当地一些有钱人，自己出资建了一个美术馆，这是对家乡的一种贡献，以后我们小岞要成为一个艺术岛。接下来，我也会去做一个公益，叫"人人都是艺术家"，想要培养我们这里的人都懂点艺术。希望做好了，全国各地的人都能来这里看一看我们这个艺术岛是什么样子的。做这些是对家乡的一种爱，一种情怀。我觉得为了家乡的美好而去努力，是件挺有意义的事。我有一个梦想，就是让惠安女服饰走向世界，让惠安女文化代代相传。

第三章　福建蟳埔女民间服饰艺术

第一节 福建蟳埔女民间服饰艺术概述

蟳埔村位于福建省泉州市丰泽区，地处泉州湾晋江下游出海口，在泉州两江（晋江、洛阳江）的突出部。蟳埔原称前埔，因该地海滩上遍布红蟳洞，世人便取蟳和埔合称而得名。蟳埔是一个以渔业经济为主，工农商并举的沿海渔村。该村依山临海，妇女主要承担滩涂养蛎和市场经营，男人则大多数从事海洋渔业。蟳埔人是古代阿拉伯人的后裔，簪花围、蛎壳厝等中亚遗风尚存。

"蟳埔女"是对生活在蟳埔村的女人们的称谓。蟳埔女又被称为"鹧鸪姨"和"蟳埔阿姨"。因为蟳埔村东北有一鹧鸪山，因此蟳埔女又被称为"鹧鸪姨"。而"蟳埔阿姨"的称谓则是源于当地的风俗。一般人称"阿姨"是一种礼貌和尊敬，在蟳埔，"阿姨"却是"妈妈"的代名词。不知道是源于何时的风俗，温柔谦逊的蟳埔妇女生儿育女之后，并不是教自己的孩子喊自己"妈妈"或者"阿母"，而是教他们喊自己"阿姨"。

蟳埔女从小下海捕鱼、捞虾、捉螃蟹，然后挑到城镇沿街叫卖。因特定环境、独特的地理位置和深厚的历史积淀，形成了蟳埔女别具一格的服饰习俗。

蟳埔女 淳晓燕 摄

一、福建蟳埔女服饰文化成因

蟳埔的民风淳朴，民俗独特，蟳埔女穿着本地特有的服饰，该服饰是珍贵的文化遗产，具有别具一格的特色和实用性、艺术性。

与惠安女服饰"封建头、民主肚"不同，蟳埔女服饰恰好是"封建肚、民主头"。蟳埔女服饰的上衣保留汉族服饰典型的特征，立领、连袖、右衽斜襟或对襟，衣身较短，多在前后中心处设计分割线，左右开衩，色彩多选用红色、橙色、金色。裤子为阔腿裤，裤长及膝或达到脚踝，裤片多以黑、蓝为主色。裤子的腰头较宽，是用艳丽色的布料制作。"簪花围"头饰是五彩缤纷，香艳四溢。从蟳埔女服饰我们可以看到海洋文化在形态上表现出的开放性和包容性。

（一）地理环境的影响

蟳埔女的服饰具有一定的审美性。服装造型宽松，质地轻薄，上衣的肩、臂、胸、腰的尺度力求与身体相互协调，穿起来显出女性丰满的身材和柔美的曲线。另外，蟳埔女的服饰还具有较强的实用性。蟳埔女常年劳作于赖以生存的大海，每天下海时间达到 5~6 小时，滩涂养殖是她们主要的传统生产方式，主要以牡蛎（蚝）养殖为主。她们常年在海边劳作，低下头来捡牡蛎，弯下腰来撒渔网，为了不使头发浸到海水里或挂破渔网，于是她们不留刘海，把头发全部盘在脑后，随手插上筷子或者光滑的树枝、鱼骨，干净利落。蟳埔女下海的时候，戴着遮风挡雨挡日晒的斗笠，象牙筷对斗

笠起到了支撑的作用。重头不重脚是沿海渔女共同的特点，鲜花成了她们最喜爱的头饰。由于常年海上作业，勤劳的蟳埔女一双塑料拖鞋能穿四季，连结婚时穿的"鸡公鞋"也近似拖鞋。相对于缠足年代，蟳埔女又被称为"粗脚氏"，同时称蟳埔女的鲜花发式为"粗脚头"。

蟳埔女经常需要进行捞海菜、收渔网等水上作业，如果衣服太长太宽松，自然会妨碍劳作。蟳埔女打鱼时穿的大裾衫就很适合渔民的劳动需要，不易被渔网缠住，不怕海水的浸泡和腐蚀，日复一日，年复一年，经久耐用。于是，蟳埔女的上衣就这样世代相传，成了劳作时候的最好服装。这种大裾衫动时鼓风，静时换气，能够加快空气流动，及时散热。宽筒裤的产生，也是充满了地域性的因素。因为蟳埔女在海滩作业时，裤子难免会被海水打湿；在山上、田间劳作时，也经常会被田水和汗水浸湿。如果裤管宽，海边、野外的风很大，一会儿就会被吹干了，不会粘在腿上影响劳动。

为了适应当地的气候和生活需要，蟳埔女服装的衣料一般都是以舒适、透气的纯棉、丝绸为主。在向现代社会过渡的时期，传统大裾衫的繁杂镶接工艺被逐渐简化，胸围、袖管收缩，衣长缩短，臀围形成了大弧度的椭圆形，更加符合了人体工程学的设计制作理念。

（二）民俗民风的影响

在民俗风情方面，每年农历的正月二十九、三月二十三和九月初九，蟳埔人会用盛大的踩街游行活动来表达自己对大海的敬仰，祈求海神的保佑，这些活动被称为妈祖巡香活动。妈祖是沿海民众最信奉的神之一，被誉为"航海女

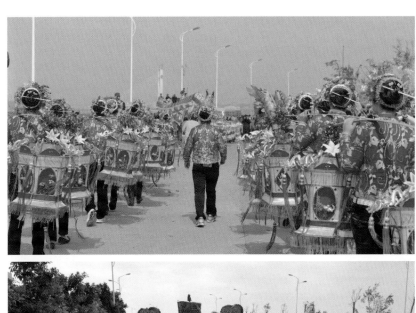
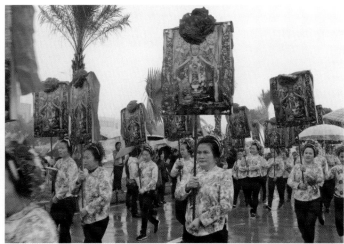
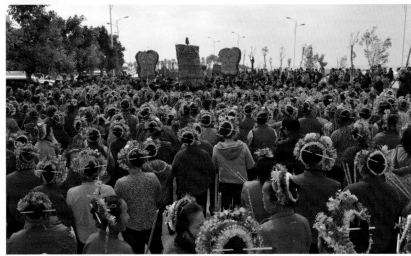

蟳埔妈祖巡香活动　淳晓燕 摄

神"。妈祖信仰在其千百年的传承与演进中，形成了一系列独具特色的民俗活动。蟳埔人靠海谋生，以渔业为主，一些与妈祖有关的日子就成了蟳埔当地最盛大的节日。

在节日当天，人们会组成盛大的游行队伍。走在队伍最前面的男人们举着旗帜左右摆动，摆动的弧度越大，对来年越有利；其后是执"头香"的阿婆们，

蟳埔女进香　淳晓燕 摄

有的阿婆还执扫把做扫地状，寓意是扫除一路上的污秽和邪气。几千人的游行队伍里，还有腰鼓队、舞龙队、打锣队等各种装扮喜庆的彩妆队伍，浩浩荡荡延绵数百米。排在队伍最后面、也是最精彩的是一群盛装的蟳埔女，她们头上的"簪花围"层层叠叠，格外鲜艳。大裾衫此时也突破传统，有各种面料和各种色彩。所有这一切，都是蟳埔女对于平安的祈求和对美好生活的憧憬。服饰文化在盛大的民俗活动中得到了更大程度的发展。

蟳埔女巡游　淳晓燕 摄

（三）文化交融的影响

泉州港古代称为刺桐港，在宋元时期被誉为"东方第一大港"，是中国古代海上丝绸之路的起点，而海上丝绸之路是历史上连接东西方文明的重要通道。蟳埔村紧挨着刺桐港，蟳埔女所戴茉莉花、素馨花等奇异花卉，皆由宋末元初阿拉伯人从西域引进并延续至今。蟳埔村的老年妇女习惯包扎在头上的头巾，也似阿拉伯式的"番巾"。鲜花和头巾洋溢着浓郁的海洋文化气息，也足见"海丝"的渊源。

蟳埔女金银饰品的造型也同样透射着异域的文化。蟳埔女的耳饰加工成问号的形状，在我国，古代耳环中没有发现类似的造型。在五代时，佩戴耳环是区别番、汉的标志。阿拉伯装饰花纹，以波状曲线、几何形状为主要的美学特征，蟳埔女的这种几何造型的耳饰，是不是受当时通商的阿拉伯人的影响？另外，蟳埔女有一种发钗，其整体造型犹如一根西域传教士的手杖，旋转的曲线纹样，富有节奏感的抽象线条相互套叠。我国传统的发钗多以鸟兽花纹为饰，还没有发现这种装饰纹样的发钗。蟳埔女发钗的这种造型，也是受异域文化影响的产物。

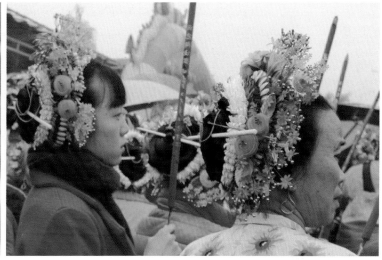

蟳埔女佩戴的金银饰品 淳晓燕 摄

二、福建蟳埔女服饰特征

（一）常服

大裾衫：蟳埔女服装简洁宽松，上衣俗称"大裾衫"。这种服装形制为半高领、斜襟、掩胸，前片由不同色布和面料拼接，右衽，有的为连身袖，有的为接袖。下摆呈圆弧形，有不同长度的开衩。斜襟上仍然保留着竹节型盘扣的式样，古典而雅致。

大裾衫分为斜襟和对襟两种。斜襟大裾衫比较合体，衣长到臀围附近，立领，连袖，斜门襟，五粒扣，底摆为圆摆，两侧开衩，衣服多采用分割设计，分割部位在前后中心和腰围线附近，用不同颜色布料拼接；对襟大裾衫比斜襟大裾衫稍稍宽松，衣长到臀围，立领，连袖，对襟，五粒或六粒扣，底摆为直摆，两侧开衩，腰围附近缝制左右对称的口袋。

大裾衫的衣料一般是用棉布或苎麻做成。棉布经过薯榔汁浸泡或龙眼树皮榨汁浸泡后，可以染成赤褐色、紫红色。制作工艺是，把做好的棉布衣服放进加水稀释后的汁里浸泡、加热，再捞出晒干，这样反复几次。为使颜色更深、光泽更好，还有的在汁里加猪血或蛋清。据说这种上衣更适合海上劳作，不易被渔网缠住，不怕海水浸泡，耐腐蚀还不易脏。

早期印染工艺不

蟳埔女大裾衫 淳晓燕 摄

发达，蟳埔女服装色彩以青、蓝为主色，老年妇女以黑色为主，这也是海边劳作耐脏的需要。1949 年前，大裾衫的底摆为弧形，长度盖过腰部，不同于惠安女的露肚装。为了美观，有些大裾衫的领口、袖口和右衽边缘还用不同色布绲边处理。演变到现在，大裾衫已经有了更多的分类，如挖海蛎时穿着的、打鱼时穿着的、卖鱼时穿着的和结婚时穿着的，而结婚时穿着的大裾衫最为精美。蟳埔女结婚时，先穿着用红布制作的胸前有简单刺绣图案的大裾衫，再穿上两边有绣花的对襟背心，最后裹上外衣，系上有绣花的腰裾。

薯榔衫：薯榔衫是一种赤褐色上衣，是因将布料用薯榔挤压出的赤褐色汁液染色而得名。该衫是蟳埔女剥海蛎时穿着的。薯榔衫较短，在臀围以上，立领、连袖，门襟为对襟或斜襟，用盘扣固定，底摆两侧开衩。

宽筒裤：蟳埔女的裤装以黑、蓝色为主。裤腿宽松，宽 33 cm 左右；立裆较深，为增加裤子裆弯活动量，前后中心缝入边长 10 cm 左右菱形布；腰头处较宽，15 cm 左右，多用白、蓝色布条拼接；裤腰比腰围大 33 cm，穿着的时候，需要在腰间拉拢、折叠，然后再用两粒扣子束紧。

蟳埔女腰间搭配鲜艳亮丽的小皮包　淳晓燕 摄

裤子黑色，显示稳重，而宽筒，则是便于劳作。在海滩上劳动时，裤筒卷起，既不会弄湿，又便于挑担行走。而且海滩上无遮无掩，男女嘈杂，只要挽起一只裤筒，就可"方便"，这也是出于保护身体的需要和方便实用考虑的。如今蟳埔女的宽筒裤在腰间还添加了一个鲜艳亮丽的小皮包，穿卸自如，这是为她们可以方便地存储零钱、钥匙等细小物品而设计的。

仗仔：仗仔是一种出海作业时穿的及膝裤，功能性较强，多用黑色布料制成，款式宽松，由腰头、左右裤片、裆部加量组成，整体呈对称结构。腰头处较宽，宽约 10 cm，腰侧处缝有束紧用的带袢。裤腿宽大，宽约 70 cm，在裤脚的位置还装饰了 3 cm 长、1 cm 宽的湖蓝色布料的绲边，即使是劳作穿的裤子也不忘美的装饰。裆部加量就是在裤子前后的中心处加菱形布料，菱形边的长度与裤腿长度相等。裆部加量是为了便于蟳埔女活动。

双面裤：双面裤前后结构相同，裤腿宽大，腰部打规律褶，裤脚宽 60 cm 左右，多为右侧开口，腰头外宽 5 cm 左右，用带袢束紧。款式宽松，前后穿都不影响行动。

（二）其他服饰

婚礼服：新娘婚礼服上装为红色斜襟大裾衫，下装为黑色直筒长裤。宋元时期，蟳埔女婚礼服为青色大裾衫配黑色阔脚裤。受传统喜庆色彩的影响，青色大裾衫演化成红色斜襟大裾衫。

讨蚵装：蟳埔女下海劳作时候穿的服装称为讨蚵装。上

装为宽松的大裾衫，方便劳动需要。该服装胸围处较大裾衫宽松，立领，连袖，窄袖口，对襟或右衽。下装为黑色阔腿裤，裤腿较宽大，在海滩上劳作时便于卷起裤脚，不至于弄湿裤子，且行走轻松自如。腰头处采用鲜艳颜色的布条，布条宽10 cm左右，腰部多用扣子扣紧。裤长至膝盖以下10 cm左右或长至脚踝。

卖鱼装：卖鱼装是渔女外出卖鱼时的装扮，既美观大方，又方便实用。上装用亮丽颜色布料制成，款式较多，立领，连袖，斜襟是常见的款式。裤子为黑色阔腿裤，裤长至脚踝。

鸡公鞋：蟳埔女在结婚的时候穿着一种自制的绣花鞋，因鞋头前端翘起，很像公鸡的鸡冠，于是被当地人称为"鸡公鞋"。鞋底用旧布叠纳而成，3 cm~6 cm厚。鞋面是用绣着各种寓意吉祥的花纹图案的红布，并配上串珠子作为点缀。这种鞋子形制的由来还有一种说法：由于封建社会皇室中的贵妇，如皇后、妃子等都穿着凤头鞋，而平民百姓不能与皇室贵妇一样，所以只能采用类似凤凰的公鸡的鸡冠来装饰鞋履，以求得富贵与美好。

（三）头饰造型

簪花围：蟳埔女的头饰被誉为"头上的花园""行走的花园"，她们清一色用象牙筷盘头，一圈一圈的鲜花簪在头上，使古老的渔村呈现出一抹古朴而又绚丽的风情。蟳埔女的簪花围头饰不知源于何时，有人说是源自宋元时代居住在泉州的阿拉伯、波斯商人遗留下来的风俗，也有人说是自汉代中国就有这种风俗，并举了历代的相关诗词、戏曲来论证，比如，泉州地方戏曲高甲戏《桃花搭渡》的唱词中就有"四月

围花围，一头簪两头重"的字眼。还有官兵围剿的说法。说是从前有一队官兵到这里围剿，当地老百姓慌成一团，到处乱窜。慌乱中妇女们头发散乱，于是随手把乱成一团的散发卷几圈，就地捡来硬枝条随手往发髻横向一插，这种头饰就一直延续了下来。

蟳埔女从小就留长发，十一二岁起就将秀发盘在脑后。盘起来的长发像螺旋团一样结到脑后形成一个发髻，也有人认为像树的年轮，所以又称为"树髻"。蟳埔女发型前面不留刘海和碎头发，这可能是由于蟳埔女经常下海，刘海被海风吹起不便于劳动的缘故。以螺旋团发髻为圆心，周围用麻线将鲜花串成花环，花环少则一二环，多则四五环，一环比一环大，戴在脑后，被称为"簪花围"。

蟳埔女的簪花围发式现在只有中老年妇女会梳理了，具体梳发的步骤如下。

1. 先将头发梳在脑后，在头部二分之一处将头发分为前后两个部分，先梳后面的这一部分。梳之前，先用手沾上茶油或芦荟汁，轻轻涂抹在头发上，目的是防止碎发凌乱，让发髻整齐。

2. 用红色的线绳将脑后的头发扎成一个高马尾，头发不够长的可以绑上假发。

3. 开始梳理前部分头发。同样先抹上茶油或芦荟汁，不留刘海，将前部分头发归拢在前后分路的位置，并用一根象牙筷试一试前部分发髻松度，然后将前部分头发和后面的高马尾归拢后用红绳捆紧。

4. 将长马尾拧成绳状，为的是不易散乱，然后绕到手上像螺旋一样一圈一圈盘起来。

5. 盘好发髻后，抓住马尾的根部，从螺旋中心掏出马尾

根部的头发，并插上一根象牙筷固定发髻。

6. 开始装饰发髻。用麻线串好一串串的花苞或花蕾，一环比一环大地围绕着螺旋发髻戴在脑后。

7. 鲜花戴好后，如果还嫌装饰不够，可以继续围绕鲜花插上一朵朵漂亮的独枝花来装饰。这些独枝花大都是绢花、塑料花，也称为"熟花"。

8. 开始插金梳、金簪等饰品。老年蟳埔女为了防风，还会在额头上包一块色彩鲜艳的头巾。

丁香钩：蟳埔女的耳环同样透着迷人的特色。清一色的丁钩耳环酷似问号，也有人说像精明的蟳埔女卖海鲜用的秤钩，也有人说像鱼钩。耳环不仅造型特别，而且从耳环、耳坠的特征还可以看出蟳埔女的年龄和婚姻状况。未婚的女孩子只戴耳环，不加耳坠；结婚后的女子就可以在丁钩耳环下加上各种耳坠，叫"丁香坠"；当奶奶后就改戴"老妈丁香"耳饰了。所以，耳环也是辈分的象征。

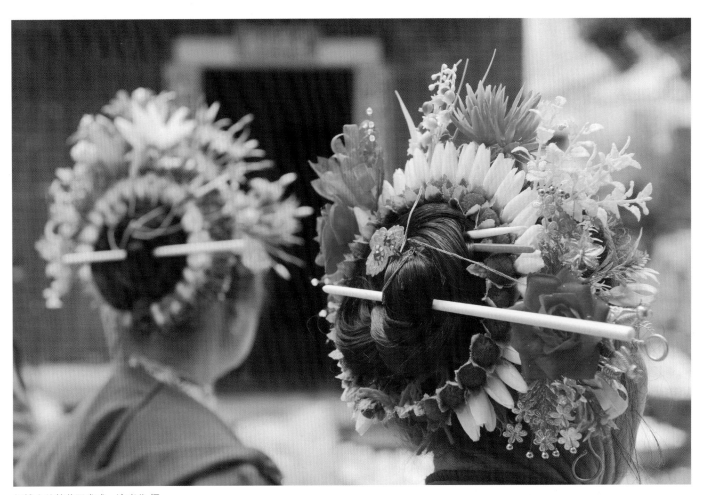

蟳埔女的簪花围发式　淳晓燕 摄

第二节　福建蟳埔女民间服饰艺术口述史

黄晨:"希望有更多的人了解我们蟳埔女服饰。"

【人物名片】

黄晨,男,汉族,1962年10月出生,泉州市丰泽区东海街道蟳埔社区人,2014年福建省第三批非物质文化遗产项目丰泽蟳埔女服饰代表性传承人。1973年开始学习蟳埔女服饰制作技艺;1977年开始自立门户;1998年起成立蟳埔女服饰制作中心,并收黄希望(男)、黄芳芳(女)为徒,传授蟳埔女服饰制作技艺,让独具特色的蟳埔女服饰得以传承下去。从事蟳埔女服饰制作已有40多年,对蟳埔女的生产和生活方式有着深刻的认识和体会,具有高超的制作技艺,其作品既保留了蟳埔女服饰、头饰原汁原味的特点,又有一定的发展。设计制作的蟳埔女服装简朴宽松,突出实用性,上衣肩、腰的尺度力求与身体相协调,穿在身上充分显示出女性的柔和曲线。上衣色调以青、蓝等浅淡自然色为基调,与碧海、蓝天、山川、湖水融为一体,表现人与自然和谐的格调。黑色的宽筒裤既显稳重,又便于海滩劳作需要。2007年,其制作的服饰获得蟳埔女服饰制作大赛二等奖,并被海内外媒体广泛报道,也被专家收藏。另

黄晨(中)和作者(右)等人合影　淳晓燕 摄

外,其制作的蟳埔女服装还多次被采用作为舞台演出服装,并被带往海外参加交流活动。

【访谈内容】

访谈时间:2018年1月6日

访谈地点:泉州市丰泽区蟳埔村蟳埔女传统服饰制作展示中心

受访人:黄晨

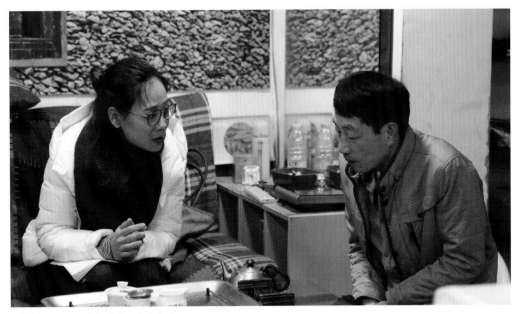

黄晨（右）接受作者访谈　淳晓燕　摄

【黄晨口述】

1. 家族传承。

我奶奶现在103岁，以前会做衣服；我爷爷以前是做金银头饰的，但可惜这个已经失传了，因为爷爷很早就过世了，所以没有传下来。最早是我曾外祖父会做蟳埔女衣服，然后传给了我的舅公，我的舅公又传给了我们。以前这个行业很吃香，又比较赚钱，又没有特别辛苦。那个时候，一个工人的工资才30元，我们做一件上衣是0.9元，一天比如说做3件，就有2元多，一个月的收入就超过工人很多了。所以说，那个时候做这个很吃香。当时我的家庭经济条件不是很好，父母就叫我不要读书了，干脆做这个，于是我就开始跟舅公学了。我母亲也会做蟳埔女衣服，我父亲也有接触一点，但是不专业。不知不觉，我做这个蟳埔女服饰也做了好几十年了，现在我女儿和儿子都有在学，儿子有空的时候就会来帮忙。

2. 蟳埔女服饰。

蟳埔女服饰上衣是布纽扣斜襟掩胸的右衽衣，也叫"大裾衫"，一般是用棉布或者苎麻做的，现在还有用别的布料做的，如丝绸、缎、玄罗绸、马布、布袋布、红可布等。大衣颜色以青色或者浅蓝色为主，老年人穿黑色的比较多。早期，蟳埔女结婚的时候要穿礼服，这礼服就是用红布做的大裾衫，然后再穿上两边有绣花的对襟，最后再穿上外衣。以前大裾衫胸前有简单的刺绣，现在的大裾衫都不绣花了。以前新娘装一生当中只穿两次，结婚时穿一次，过世时再穿一次。比较普通的大裾衫就是用普通布料做的，家庭经济条件比较好的会用缎面做。蟳埔女的裤子是以黑、蓝色为主，裤筒宽33 cm左右，腰头处一般是白色或者蓝色布条。蟳埔女的服饰和惠安女的相反，惠安女的上衣比较短，裤子比较长，而我们是衣服比较长，裤子比较短。我们的衣服前面要比后面长。以前我们这边劳动时要挑担子，肩膀这一截就容易磨破掉，而肩膀以下的布料还是好好的，所以我们就会把破的地方换掉重新拼接。拼接的左右片不一样长，也不缝合在一条直线上，这样比较有立体感，比较好看。以前的老人都是用手工来缝制衣服的，她们不穿机器缝制的。你改良，老人们就穿不惯了，而年轻人没有那么多讲究。

衣服是劳动时穿的，讲究实用性，而头饰就要讲究美观性。惠安女是美在腰上，我们蟳埔女是美在头上。宋元时

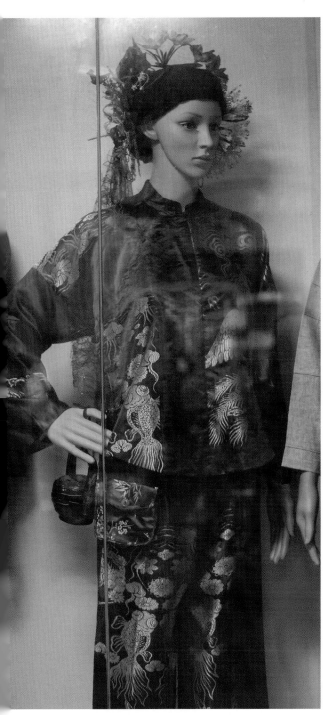

蟳埔女新娘服饰 淳晓燕 摄

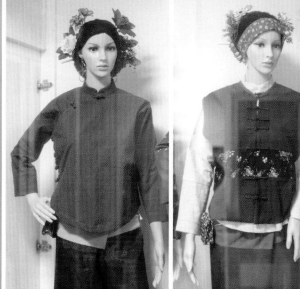

蟳埔女服饰 淳晓燕 摄

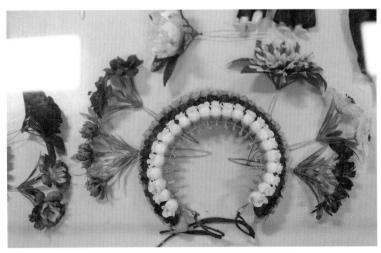
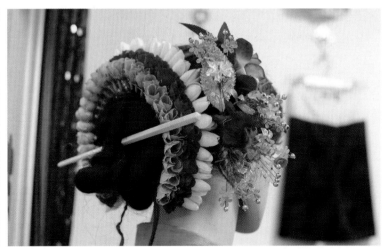

蟳埔女头饰　淳晓燕　摄

期，我们这边是海上丝绸之路的起点，有不同国家的人在这里经商，据说，当时云麓村有阿拉伯人种了很多的花，这些花都是从阿拉伯引进的名花，他们会挑出来卖。蟳埔家家户户喜欢种花，古大厝的庭院、天井、门外种的都是花。刚开

始，大家都只是喜欢花；后来，大家就慢慢开始将花往头上戴了。以前戴几朵花是有讲究的。比如，家里有什么喜事，就要买花送亲戚朋友。姐姐妹妹关系比较亲，花就要送得比较多，要送三串，但戴在头上的花就只能是一朵。如果还有

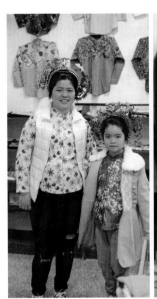
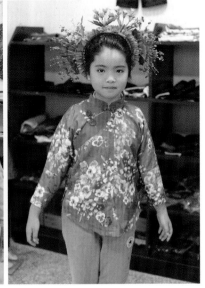

到店里买衣服的蟳埔母女　淳晓燕　摄

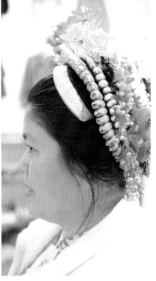

蟳埔女头饰　淳晓燕　摄

其他亲戚送花来，也要戴在头上，但头上戴的花最多不能超过三朵。这几年才胡乱戴，会戴满一圈的花。以前都是戴鲜花，现在一串一串的才是用鲜花，一朵一朵的就用塑料花。以前戴什么花得看季节，什么季节有什么花就戴什么花。戴上花之后，再插一根簪子在上面。有的还会再插上一些其他的金银首饰。以前的簪子是象牙的，现在是普通的筷子。

3. 生存现状。

现在生意还不错，几乎每天都有生意。以前我还在当学徒的时候，要过年才有生意做，现在的生意是平时和过年都一样的。蟳埔女服饰的大部分客户是我们村里的人，游客买得比较少，表演装也做得比较少。我们村的蟳埔女是这样的，过一个节就要做一套新衣服，每次过节都要穿新的。比如：要到男孩子家拜年，要做新的；参加妈祖巡香活动，也要做新的；过年了，也要做新的。蟳埔女就是爱穿新衣服。

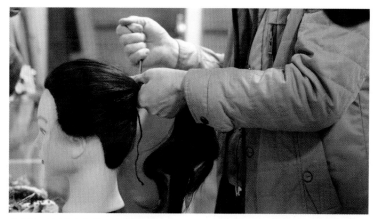

黄晨演示蟳埔女梳头　淳晓燕　摄

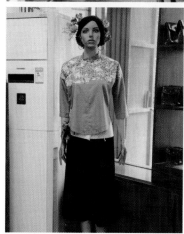
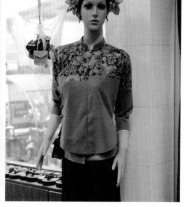

黄晨制作的蟳埔女服饰　淳晓燕　摄

有大型活动的时候，好多订单，忙不过来，我们村还有其他人也在加工做蟳埔女服装，我会叫他们来帮忙。以前，我们村有20多人在做这一行，现在只剩四五人了，但他们只是负责加工。比如说，这件上衣，他只会做一半，另外一半要叫别的女工来完成。也就是说，他们每个人只会做一部分，而我是从头到脚都会。

现在做这个其实也没赚什么钱，一天有时赚100多元，最多不超过300元，一个月就5000~6000元，有时候还没有那么多。现在主要是靠卖一些布料来赚钱。如果人家自己拿布来做，就赚不到那个布料钱了，基本上就只是赚个手工钱。一件上衣一个人做5个小时只能做完一半，剩下的一半，比如盘扣，就要叫女工来做。也就是说，一件上衣不是一个人完成的，而是要两个人来完成。一件上衣不包括衣料是80元，还要给女工20元。80元扣掉20元，我们就只赚

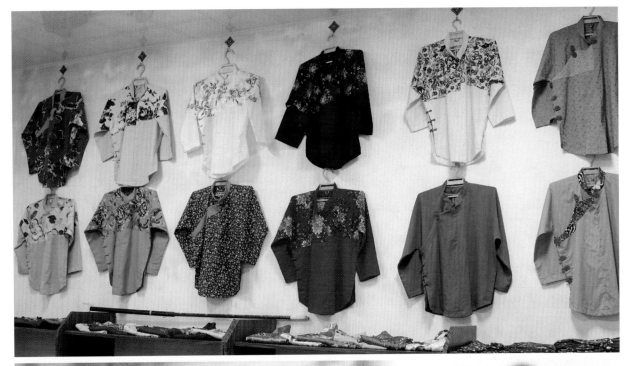

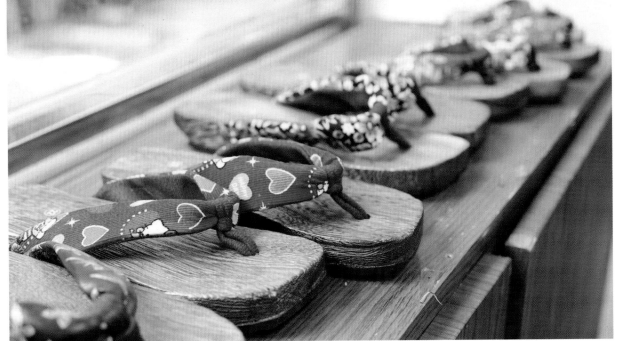

黄晨店里展示的服饰和鞋子　淳晓燕 摄

60元。60元再扣掉电费什么的，就只剩下50多元了。1件50多元，一天做4件，利润其实很薄很薄的，可人家还说你工价怎么这么贵。难做的部分，一般都是用手工制作的。扣子也要用手工制作的，虽然也有买机制的，但机制的很快就会坏掉，不耐用，而手工包的扣子，就很结实、很耐用。一整套衣服，还包括一个包，260~300元不等，布料不一样，价格也会不一样。棉布和化纤的都有做，有些布料很难做。也有给小孩子做的，但是小孩子穿得不多，有活动、表演，或者逢年过节的时候才有穿。

蟳埔女挂在腰间的包 淳晓燕 摄

更多的人了解我们蟳埔女服饰,有更多的人感兴趣来学,这样才能把蟳埔女服饰传承下去。

5. 发展的困惑。

2004 年,政府开始实施保护蟳埔女传统服饰的政策,现在是 2018 年,14 年来,共补助了我 5 万元,这 5 万元是要用来申报省级非遗传承人的,也就是说,要拍一些作品做光盘。作为一个传承人,不是说政府每年给我多少钱才是保护,这只是暂时的保护,起不了根本的作用。要保护这个手艺,要有一个空间让我传承、发展。比如说,不一定就是我儿子或其他亲戚来我这里学,我可以去学校传承,或者学生来我这里学,但这里是我家,空间就那么小,有时候他们几十个人一起来,地方太小就容纳不下了。我提出说要搞一个传承中心,我可以办培训班,这样才可以真正做到保护、传承、

4. 成立蟳埔女传统服饰制作展示中心。

改革开放后,就很少有人穿这种衣服了。我之前是在菜市场里开了一家时装店,边做蟳埔女服饰,边卖其他时装。2004 年的时候,泉州市文体局的人来找我,他们让我要保存好蟳埔女的服饰,说是现在最有代表性的只有我了。那个时候,蟳埔女服饰差不多快要消失了,只有这个头饰还在。因为政府的保护,才慢慢开始重新做起来,后来就成立了蟳埔女传统服饰制作展示中心。

我也和一些学校合作。比如,去学校讲座、展示服装,小学、大学我都有去。学生也到我这里来参观、学习、体验,比如,黎明大学、福州大学都有老师带学生来。我自己也希望有

蟳埔女传统服饰制作展示中心 淳晓燕 摄

发扬。另外，政府要求我在做衣服的时候，要按照传统的方式和面料来做，不要什么订单都做。但是客人自己拿面料来，我也只能按客人的意思来做。这些都是矛盾，不好解决。

黄晨在 2011 年 BMW 中国文化之旅五周年成果展上发言　黄晨 提供

第四章　台湾少数民族民间服饰艺术

第一节 台湾少数民族民间服饰艺术概述

台湾少数民族族群间的部落文化各有其独特性与包容性，在服饰方面的表现尤为丰富和精彩，因而形成今天台湾特殊而多元的文化样貌。服饰在每个族群的社会文化中占有举足轻重的地位，在其具象性与实用性特质的背后，常有深层的社会含义。台湾少数民族目前除了平埔族群之外，还有泰雅、赛夏、布农等族群，各族群的物质文化皆各具特色。台湾少数民族的服饰除了日常穿戴外，也兼具文化传承及表征社会阶层、社会组织等多样含义。泰雅、太鲁阁、赛德克三个族群在织布方面最为著名，传统上以织布的精巧来评定妇女的社会地位与才能。排湾、鲁凯两个族群则多在木雕、服饰技法上表现出社会阶级的意义。而布农族群的猎具工艺，邵族群的捕鱼技术，赛夏族群的矮灵祭仪，邹族群的皮革鞣制，卑南、阿美两个族群的刺绣，噶玛兰族群的香蕉丝织布也都是独一无二的。

一、台湾少数民族民间服饰艺术特点

台湾少数民族因长期与汉族接触互动而受到影响，服饰逐渐现代化，但传统技法在各地区或不同角落仍然持续着。其中，织与绣是最常被使用的技术，普遍见于各族群中。织绣艺术是全面性的，几乎所有族群（包括平埔族群）均有相当精美、细致而又独特的织绣作品。如果说木雕是少数民族男性的艺术，则织与绣是女性专属的艺术。女性从事织与绣，虽属生活的必需，但其神圣一如男性所从事的木雕。当女性在织布时，男性不得触碰织布机，更不得从织机上方跨越而过。织与绣不但是专属女性的艺术，同时也是女性必备的技巧。在泰雅族群，小女孩从七八岁起就开始学习织布，达到一定娴熟的技巧后，才有资格文面，成为真正的女性。女性需要经历从栽种、采麻、剥皮、抽织、挑纱、染色、纺线、整经到织布整个过程，需要长时间席地而织，以织具来织成布块，或以针、线来手工挑、缝制成绣片。

各族群的编织服饰，在社会变迁中占有举足轻重的地位，族人们虽不刻意去强调服饰的重要性，但在日常生活与祭典中，服饰却扮演着文化传承的深层含义，从图纹、色彩等方面表现各族群的精神意念。各族群的服装虽各有其独特的形制风格与色彩，但基本上均属于方衣系统，亦即以广布于东南亚地区的水平式背带腰织机织出宽幅约 33 cm 的长方形麻布，再经简单的缝制（无衣领、腋下、袖口及裙摆等的裁剪）后而成方形的衣服。

基本上，台湾少数民族的服饰具有以下六种属性。一是

它显示了社会阶层、特殊身份，以及事迹的含义。如：排湾、鲁凯两族群，传统上唯有贵族可穿戴华服，并施以特定的花纹；邹族群的男子在猎得山猪后，可将山猪獠牙做成臂环，在节庆祭仪时穿戴出来，以显示其勇士的事迹。二是它与社会组织的组成原则息息相关。如：泰雅、赛德克两族群的女子必须习得织布才有资格文面并成家；而阿美、卑南两族群有年龄、阶层之分，不同层级必须穿戴不同服饰。三是它具有男女分工的特性。如男子负责织布机的制作，而采麻、处理麻线则男女共同合作，但在女子织布过程中，男子忌触织布机，也不能从其上跨越。四是它反映了文化接触所造成的社会变迁。如日据时期以前，大部分的衣服材质均为自织麻布，后来才大量使用从日本或大陆运来的棉布和印花布。近代晚期更以化学纤维取代所有材料，这显然是一种顺应环境所产生的变化。五是它是族群认同的重要表征。自从汉族人大量进入台湾后，台湾少数民族文化受到相当大的冲击，服装方面逐渐汉化，但在某些特定节庆祭仪上，仍继续穿传统的服装，充分表现出自我族群的认同。六是它具有传统艺术美学的含义。基本上，服饰的色彩、图案以及形制，均符合对称、均衡的原则，并多据此呈现独特的风格。

二、台湾少数民族服饰制作工艺

（一）材质

纺织原料，也就是纤维，大致上可分为天然纤维与人造纤维两类。天然纤维的材料包括植物、动物与矿物三种；人造纤维则可分再生、半合成与合成三种。台湾少数民族衣服的材料，主要有麻布与棉布。传统上，织布使用的纤维，以苎麻为主，其他的植物包括葛藤、芭蕉、山苎麻、落尾麻等。苎麻栽种一年可采收数次，因此较为经济，普遍被使用。妇女将自己种的苎麻晒干做成麻线，取得纤维之后进行染色。早期是从植物色素中萃取出来颜料，将线材染成所需的颜色。后来向汉族人或日本人交换得到棉布或毛线，甚至也有将棉布、毛料拆下，加捻来使用。

另有以树皮做衣服，如阿美与排湾两族群在过去曾以树皮制成衣服。传统树皮所做的衣服，因无剪裁用具，仅将几块楮树皮打成一片，再从中间挖个洞套上即可，所以又称"贯头衣"。

另外，多以藤、椰子叶、槟榔叶以及草编织成雨具、蓑衣或笠。更有以竹子、贝板、贝珠、琉璃珠、兽牙、玛瑙、薏米珠、塑胶珠、亮片、骨、纽扣、植物种子、铜银等金属材质做成装饰品。

动物材料以所猎得的野兽皮制成衣服，种类有豹、熊、鹿、山羊、山猪和山猫等，经过剥皮、刮脂、张皮、晒皮和鞣革等步骤而制成衣服、雨衣、帽子及足饰等。

（二）织布

台湾少数民族那些美丽璀璨的织纹，是用水平式背带腰织机织作的。水平式是因经线呈水平排列而有水平之称，而背带是指系在腰后的藤编或皮制的宽形带子。从结构上来说，各族群的织布机大同小异，主要包括几个部分：织布箱，木板，竹筒或圆木棒（作为经轴的功能），整经棒（调节经线密度作用），分隔棒或绞纱棒（分出上下经线开口），

提综棒（将下经线提上来形成开口），梭子（引导纬纱进入梭道），挑花棒（将经线挑上或压下形成纹样），布夹（即布轴，织好的布料夹卷固定的功能），背带（将布夹紧于织者身上固定，使人成为织具的一部分），整经架（将经线纹样排列，且分出上下线及确定经线的长度和平均的张力）。这种织布机分布在东非、北美洲、中亚及东南亚一带，且东南亚是分布最密集的地区。

织作时，织者需席地而坐，将环状的经线近身的一端用布夹夹紧，用背带缠紧布夹的两端，系在织者的身上固定，另一端用脚紧撑织布箱，靠腰力和脚力来控制线的紧张和松弛。然而并非所有的少数民族地区都使用织布箱，如：排湾人是用木板；达悟（雅美）人是在特定的织布房，将经轴圆木棒固定在织布房的栏杆上，席地而织。织布机经线的上开口是以分隔棒或绞纱棒来区隔，下开口则是以打纬棒压住上经线，再用提综棒将下经线提上来，如此上下逐次交互开口穿梭纬线，用打纬棒刀打入纬线即成。由于不使用钢筘来控制经线密度，为了让经线密度扎实，所以操作上会比较费力；但也因织作者可以随意加挂综纩，或以挑花棒来织出花纹，故织出的纹样变化很大。

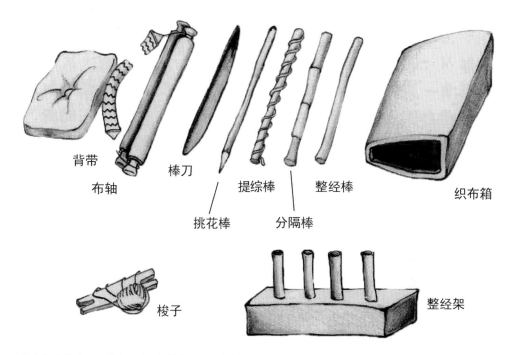

背带　布轴　棒刀　挑花棒　提综棒　分隔棒　整经棒　织布箱

梭子　整经架

织布机的构造　图片来源《不褪的光泽——台湾"原住民"服饰图录》

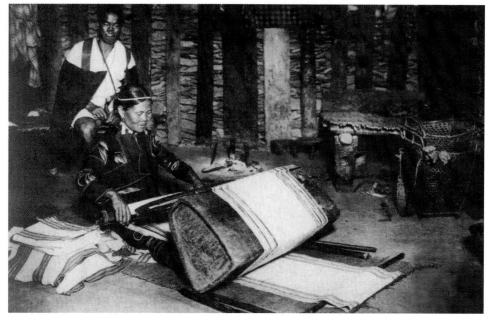

织者席地而织　图片来源《台湾老明信片》

（三）技法

台湾少数民族的衣服纹饰技法一般分为夹织、刺绣、缀珠及贴饰四种，仅鲁凯与排湾两族群保有此四种技法。

夹织：在织的过程中，夹入不同色的纬线，以构成几何形花纹的变化。由细棒子取代梭子，一段一段穿引出所需的花纹。

刺绣：以竹质细针或金属绣针穿引用线，并在布帛上做成花纹的装饰方法。刺绣针法又可分为十字绣、锁链绣、链形绣、直线绣和挑绣等，这些皆为不用绣绷的挑针法。

缀珠：用线将不同颜色的玻璃珠子（或贝珠）一粒一粒穿缀起来。通常为线条的缀珠法，即照纹样的轮廓线，每隔数粒钉一针，使珠串钉置于衣服上。

贴饰：在不同颜色布上勾画出纹样，再裁剪下来缝于衣服上。有时以布块作对折或再对折，而后剪成对称或辐射状图样。

（四）纹路

从所织的纹路来分析，其基本组织有平纹组织、斜纹组织、缎面组织三种。

平纹组织是将经线分成奇数与偶数两组，上下逐次开口穿梭纬线而形成。又因经线与纬线相互的密度关系，再分为三种：一是可看见经线与纬线的见经见纬平纹，这种织法的特性是布料较薄；二是看见经线、看不见纬线的显经平纹，这种织法的特性是布料较扎实，通常用在织带上；三是只看

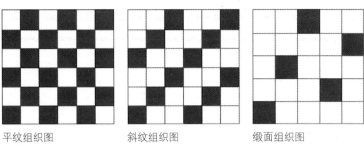

平纹组织图　　　　斜纹组织图　　　　缎面组织图
织物结构图　　图片来源《台湾"原住民"衣饰文化》①

见纬线但看不见经线的显纬平织，这种织法的特性是布料较厚实。

斜纹组织是将经线分成三组，每次有秩序地提一组线开口穿梭纬线而成。如：提第一组是分隔棒，另外两组就压下去；提第二组是提综棒，另外两组就压下去；提第三组还是提综棒，另外两组就还是压下去。依第一、第二、第三组的次序轮流。

缎面组织是将经线分成五组，也就是四根提综棒与一根分隔棒，依第一、第三、第五组和第二、第四组的法则，连续不断开口穿梭纬线即可成形。

这三种织法为最基本的结构，若将经线做全部或部分的排列组合变化，就形成所谓的变化组织。如山形纹，菱形纹，平纹与斜纹的组合纹，平纹与菱纹的组合纹，等等。台湾少数民族的织物，都是以基本组织与变化组织的组合方式来呈现。

（五）色彩

早期台湾少数民族的衣服多以麻线为经纬，织出平纹或斜纹的布匹，颜色皆为麻线原有的白色。后来懂得利用

① 此为简称，原书名为《台湾"原住民"衣饰文化：传统·意义·图说》，下同。

天然植物作为染料,即在村落附近采撷植物或块茎,捣碎成汁作为染液,以浸染或搓揉的方式,将漂白过的麻线染出色彩。

平埔人的衣服多半以白色(麻线原色)和黑色两种为主,但织绣花纹的色彩则多以红色最为常见,其他颜色依次为蓝、绿、紫及黄色等,直线绣大多以蓝色为主;泰雅人、赛德克人衣服的色彩多属红色系列;赛夏人衣服的色彩以红、白、黑三色为主;布农人衣服的色彩喜红、桃红、橙、紫、黄、蓝等鲜艳色;邵人与邹人衣服的色彩以红、橙、黄、绿四色为主;排湾人与鲁凯人衣服的色彩较喜用红、橙、黄、绿四色;阿美人有好几个地域性的差别,早期服饰均以黑色为主,近代花莲地区的阿美人偏向红色系列,而台东阿美人则喜多色彩,并喜以霞帔、流苏作为配饰;卑南人衣服的色彩喜红、黄、绿、黑及白色;噶玛兰人过去织布以蓝、红、黑三色为主,现在则以黑、白二色为主;撒奇莱雅人衣服的色彩则以黄、蓝、红、白四色为主;太鲁阁人衣服的色彩则在白色底上织以红、蓝等色菱形花纹;达悟(雅美)人的衣服简单而朴实,是以白色和黑色或白色和藏青色相间的条纹构成。

近年来,台湾少数民族服饰的色彩已趋于多彩、鲜艳或华丽的色调,虽然已失去古朴的味道,但这也是不可避免的。

(六)纹饰

纹饰是衣服表现社会文化含义的最有效方式。虽然衣服是人类物质文化中变化最快、最多的一项,然而对台湾少数民族而言,服装的变化并不太显著,也许材料和形制有所改变,但纹饰的变化并不大。一些具有传统意义的纹饰,并未随着时代的前进而消失,反而更加凸显,甚至将传说中的故事以图案的形式表现出来,这也表现了少数民族社会文化组织的内聚力。

平埔人使用的纹饰多为几何形花纹,如八瓣花叶形纹、卍字形纹、类似雷形纹、八卦图形纹等,也有写实性花纹出现,如动物及花草等;泰雅、赛德克人的花纹以横条形纹和几何图形纹为主;赛夏人喜用变化菱形纹及耙字形纹;布农人传统的织纹以百步蛇背脊的菱形纹为主,是男子长背心的主要纹饰;邵人与邹人喜用菱形、三角形及曲折形纹等;鲁凯人与排湾人多以菱形与三角形花纹为主。纹饰的种类与部位,因家族地位和个人所属阶级的不同而有区别。此外,几乎每一种花纹都有特定的意义。

在衣服的纹饰上,一般常用的有人形纹,人像形纹,兽形纹(包括写实的蛇、鹿、狗、豹、虫形,以及蛇形纹的变化如曲折形、卷曲形、双首蛇形及交叉蛇形等),人兽合形纹,植物形纹(包括树状花形纹及四瓣、八瓣或十六瓣花叶形纹等,常伴以几何图案形纹出现)以及几何形纹等。其中,刺绣花纹多以花形纹和几何图案形纹中的三角形、菱形、山形纹为主,缀珠花纹则以人像形纹最为常见,贴饰纹样大多为人头、人像和兽形纹,夹织花纹以几何形图案纹中的三角形、菱形,以及三角形与菱形的组合形纹为主。

卑南人与阿美人的刺绣也以菱形及花叶形纹为多;噶玛兰人以几何形纹为主;撒奇莱雅人传统服饰大多未保存下来,衣服上并无特别的花纹,而是以土金色与暗红色为主;太鲁阁人以变化菱形纹为主;达悟(雅美)人以细密的菱形织纹为主。

台湾各族群的纹饰题材皆与该族群的社会组织或宗教信

仰有关。如：泰雅人、赛德克人、太鲁阁人的菱形纹与祖灵信仰相关联；而排湾人的人头形、人像形及蛇形纹，其最大的特点如同木雕与文身一样，与阶级制度相伴而生，也多出自神话传说及与过去猎首和保有首级的风俗有关。各族群的纹饰所表现出来的传统风格，是一种意义丰富的艺术，他们强调的是自然的再现及单纯性，在造型上均与其信仰或祖先崇拜有密切关系，也因此强化了集团意识。

综观这么多族群在服饰图纹上所呈现的显形文化与艺术内涵，我们可以感受到台湾少数民族的多元文化及文化形象的表征。台湾少数民族的服饰延续至今，仍保有传统文化的图纹意象，且受到族人的认同。

从日据时代的后期开始，台湾少数民族的传统文化与社会组织产生了显著的变化。如泰雅人的文面与猎首习俗被禁止，排湾人、鲁凯人的阶级制度也逐渐瓦解。在服装的材质上，台湾少数民族已大量采用棉布、棉线或毛线以取代传统的麻布与麻线。在服装的形制上，除了延续传统长、短背心之外，亦采用汉式对襟与右襟的上衣。在服装的色彩上，已尝试用现成多彩的棉线与毛线加以配色，不过基本上仍以传统的红、橙、黄、绿四色为主。另外，在底布色彩的选择上，也以鲜艳的红、绿、黄等色为主。在服装的纹饰上，排湾人的变化较大，由于平民不再被严格限制使用贵族之纹饰徽号，因此不少人就将原本古朴的纹饰夸张化，且全面使用于衣服上。总体上，传统的纹饰仍然沿用了下来。近年来，在台湾屏东市，已有排湾人将传统的夹织、刺绣及缀珠等花纹印制在棉布上大量销售。因此，生产方式虽已机械化，但在纹样和色彩上依旧保持着传统的特色。

总之，在台湾少数民族各族群的生活中，自然界的一草一木都是他们的取材对象，太阳与彩虹更是他们灵感的源头，而各族群的社会组织、传说、宗教信仰与生产方式，皆反映在如织布或刺绣的花纹上，所施以的纹饰均有其代表的含义，并反映出该族群的文化习俗。今天我们所看到的台湾少数民族的传统服装，大都是一百多年前的样式，他们的纹饰与色彩大多保存了下来，他们的服装与社会组织、祭典仪式息息相关。

三、台湾少数民族服饰地域性特点

（一）泰雅人服饰文化及形制

1. 泰雅人概述。

泰雅人为台湾南岛人之一，根据学者推测，泰雅人有可能是台湾少数民族中最早来台湾定居的，时间大约在距今五六千年前。泰雅人居住地，平均海拔100米至1000米。根据2015年10月的台湾人口统计资料，泰雅人口总数为86 845人，仅次于阿美人与排湾人。然而泰雅人群分布的区域却是台湾少数民族中最广的，由此可见泰雅人强大的迁徙与扩张能力。

崇尚祖灵信仰的泰雅人，最敬畏的是rutux[①]。泰雅人向它求福，祈求治病救灾，并举行祭祀仪礼以逢凶化吉。传统上，泰雅人并不祭祀天地、日月、风雨、山川等。换言之，rutux是他们唯一的信仰。

昔时，泰雅人以文面和精湛的织布技术闻名于岛内。文

① rutux是泰雅人认为的至高无上的神，它可善可恶，带给好人福祉，降灾祸给恶人。

面是泰雅人很特殊的习俗，也是本族群的标志，有成年、美丽及个人成就的象征意义。就男子而言，必须历经狩猎、出草（猎人头）成功，并且能够独当一面、勇敢保卫家园、捍卫社稷，方够资格文面。男子的文面是在前额中央及下颚部位斜饰。就女子而言，需在学会纺织技艺后，方能获得文面资格。织布技术越精巧的人，文面就越宽大。女子的文面是在前额中央、由耳至唇以及两颊部位斜饰。传统中，没有文面的人，不仅在泰雅人里不被尊重，即便是死后也不能像有文面的泰雅人一样，可以直接越过彩虹彼端（祖灵之桥），回到祖灵的天界。

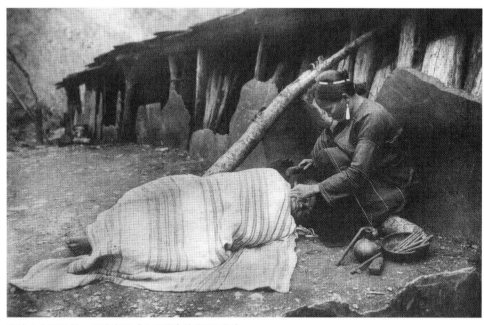

泰雅人文面场景　图片来源《永不消失的荣耀记忆》

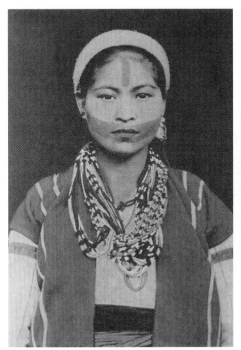

泰雅人文面　图片来源《台湾老明信片》

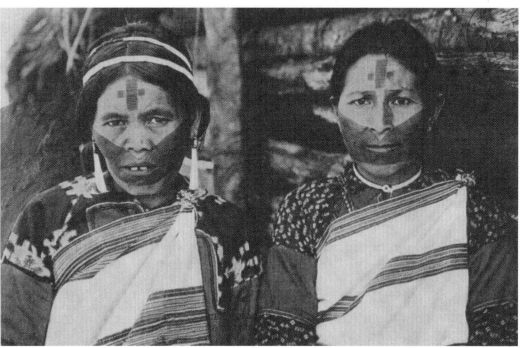

泰雅服饰不仅美丽、做工精湛，而且还传递着泰雅人重要的文化观念与价值。泰雅人以织布界定女性。根据文献记载，泰雅女婴出生五六日，待脐带自然脱落后，将其收在母亲的织布箱中。由此可知，女性从出生伊始就与"织"紧密地联结在一起。女人与织布的密切关系充分呈现在泰雅服饰文化传统艺术保存者尤玛·达陆所说的一段话中。她说：人的起点和终点是紧紧拥抱、生死交错的，每个阶段都有一块布相对应。出生时，外婆会送来一块褓褓布；十二岁时，学会织自己的裙子；婚嫁前，要织好自己的嫁衣；为人妻、为人母后，就必须负责家中大小成员的衣物；快要离开人世、跨上祖灵桥前，就先要为自己备妥裹身的布料。

泰雅的织布联结着时间与空间，泰雅人用织布来迎接新生儿的诞生，也以此与死者的灵魂告别，协助死者走向另一个世界与祖先团聚。在婚礼上，女子将婚前织作的布赠予夫家中的每一位成员，借此与新的人群建立起新的关系。总而言之，泰雅女性所生产的织布，在重要的生命礼仪中，扮演了社会关系中的生产与再生产的角色。

在以狩猎采集与山田烧垦为主要经济形态的传统泰雅社会中，男女各有其建立社会声望的途径。男性借由猎首、参加战役、狩猎来获取社会声望，而织布是泰雅女性取得社会地位与声望的重要方式。泰雅女子从七八岁开始，便参与织布工作，帮忙剥丝等；到十三四岁，就能织出一块完整的布了。不会织布，是不能结婚成家的。织布技艺精湛的女性，在部落中可获得极佳声誉。泰雅人非常强调女性织布的重要性，不会织布或不愿织布的女性被认为是笨或懒惰。织布不但是女性日常工作的一部分，是一种责任，更是女性一生成就的表征。

在泰雅人的传统观念中，织布是女性的工作，男人禁止碰触女性织布的器具。实际上，从种植苎麻、制线、染色到完成一件服装，整个织作的过程是相当繁复和耗时的，这些工作主要由女性完成，男性在当中能够协助的工作相当有限，充其量只能帮忙制作织布机。由于织布在泰雅女性的生命中扮演着极为重要的角色，致使女性群体成为一个独立的、有别于男性的群体。

2. 泰雅人服饰文化。

（1）材质。

泰雅织品使用的原料大致可分为纤维材料与非纤维材料两大类。纤维材料包括苎麻、羊毛与棉线等，非纤维材料则有贝珠、贝板、铜铃与玻璃纽扣等。除了苎麻外，其他材料大多是通过交换或购买所获得的外来品，因而较为珍贵，多半用来制作重要礼服。根据织品的种类和用途，泰雅人将其区分为几种不同类型，从而建构起泰雅的服饰文化。

苎麻：主要材质是苎麻，但苎麻纤维要成为用来织布的线，必须经过许多繁复的工序。泰雅人将苎麻分为三种：野生苎麻、汉族人苎麻与泰雅苎麻。野生苎麻的特性是茎脉容易断，且纤维少。汉族人苎麻出纤量大且洁白，是日据时期大量推广种植的品种。泰雅苎麻成熟时从经到枝脉呈现红色，出纤量虽然没有汉族人苎麻多，但容易以手整析且纤维强韧，也没有过多的纤维毛。

经过选种后的苎麻，就可以选择在气温转暖时进行种植。种麻一般是女性的工作，以分株法将苎麻种植在新垦地或烧垦后的土地的四周。苎麻一年可收获三至四次。寒冷时收获的苎麻纤维较短小，多半不用来织衣，而用于搓绳和网袋、织带的制作。

布料：在清朝的文献中就有汉族人到泰雅部落从事贸易的记载。泰雅人以鹿皮、鹿角等山货与汉族人交换糖、盐和哔叽毛织品等物品。日据初期，因殖民需要而入山调查的日本学者或警务课的官员，为了顺利进行调查，也会将外来的布料作为重要礼物赠送给泰雅人。泰雅织女将这些外来的羊毛布料重新拆解与捻线，织入服饰中。因为羊毛的珍贵性，一般都是用在礼服的制作，到了近期则由卡斯米隆线替代。

棉线：泰雅人过去并没有种植棉花，棉线是通过交易取得的外来品。与早期毛线运用的情形不同，棉线是以线材的形式进入泰雅社会。在泰雅织品中，棉线多半用来织作日常使用的披肩或女子片裙，部分礼服上衣则会使用棉绒。

非纤维性材料：泰雅人制作服饰时使用的非纤维性材料包括贝珠、贝板、铜铃、玻璃珠与四孔纽扣等。贝珠的贝是由砗磲贝制成，先将贝壳切磨成贝管，再裁切成细珠。贝珠完全依赖交换，其价值在泰雅人眼里一直是居高不下的。

（2）织布工具。

整经架：泰雅人一开始是以三支一端削尖的木柱或Y形柱直接插入土中固定后进行整经，之后才逐渐发展出一字形

和∧形的木质整经台。整经时，通常以四柱整经为主，这时需要两支木柱和一支Y形柱。若需织作较长的布料，则使用五柱整经，这时就需要使用一支木柱和两支Y形柱。整经台上依需要凿出几个圆孔，中心点是放置Y形柱，两端通常会各凿出1~3个圆孔，以利调整经线长度。在一字形的木质整经台上，插入Y形柱的孔洞与两端插入柱状棒的孔洞的位置并非在同一条直线上，前者须向上边移动数厘米，目的是在整经后能够立即分出前后的经线层次。使用∧形的整经台亦可达成此功能。

织布机：泰雅人使用的织布机一般称为"水平式背带腰织机"，因为织作时经面与地面是保持水平的状态。织作时，织者将腰带套在臀部上方的位置，利用双足脚底板撑住或离

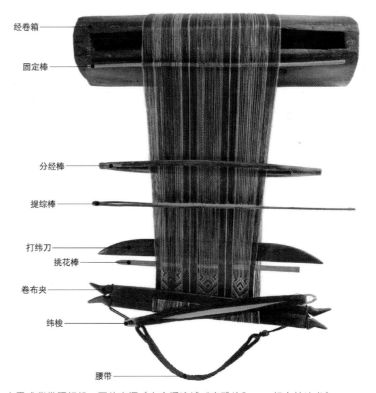

整经架　图片来源《大安溪流域"泰雅族"——织布技法书》

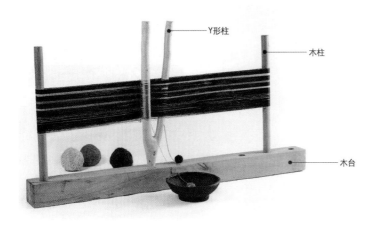

水平式背带腰织机　图片来源《大安溪流域"泰雅族"——织布技法书》

开经卷箱的方式来调整经线张力。

织布机的结构十分简单，主要是由经卷箱固定分经棒、提综棒、打纬刀、挑花棒、卷布夹、腰带、纬梭等，通过这些工具的搭配使用，完成固定经线、形成梭口、送纬、打纬等各项基本的织造功能，依序织成所需的布料。

制作一套织布工具通常需要耗费许多的时间与精力，一般由女孩的父、兄或是委托部落中擅长工艺的人进行制作。女孩出生后，父亲会利用打猎或进入森林的机会，为女儿寻

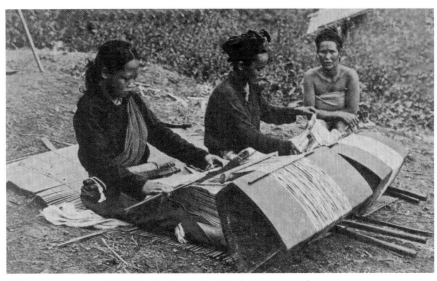

泰雅妇女在使用水平式背带腰织机织布　图片来源《台湾老明信片》

找日后需要的织布工具材料。一旦寻找到合适的目标，他们会在树上标示记号，甚至调整树枝生长的形状，以便日后取用。织布工具的制作也呈现了父亲对女儿的期许与祝福。

泰雅人所使用的每一个织布配件依其功能会有不同的材质需求。如：经卷箱的功能在于撑持经线，制作时必须选用质地坚硬、微密与厚重的树种；分经棒则必须选择质地细致、坚韧且具有弹性的树枝制作。女人有时会自己制作小件的配

件，如纬梭、挑花棒、固定棒、提综棒等。织布机的组件看似单纯，然而在制作时却必须考量许多使用上的细节与人体工学，如经卷箱外侧刨挖的弧度必须符合织者脚掌弧度，以利织者变换经线的张力等。

（3）色彩。

泰雅人的祖先对色彩的认知来自对自然界的观察，而色谱大抵以红、黑、白、蓝、黄色等组成。在泰雅的语言中，色谱中有黑、白、红、蓝、绿与黄色，还有其他中间色，如紫色等。泰雅人尚红、尚黑，这样的美感经验是从复杂的文化观念及多样的审美概念中衍生出来的。泰雅人早期多半使用天然染料，也就是从植物的根、茎或叶片中萃取出色素。关于染色，泰雅人的祖先从采集、制料到使用，其间经过许多尝试，累积了许多经验和知识。虽然泰雅人的祖先曾使用各种不同的染色方式，但基本上还是以染纱线为主。泰雅人擅长以简单的颜色搭配成色彩缤纷的织品，不论是使用植物染料、化学染料或者使用现成的线织成的织物，其色彩多半浓重厚实。在配色上，使用对比色调却不刺眼，使用同色系搭配却又清新简约且不轻浮，呈现多层次且饱满的色彩表现。

（4）图纹。

泰雅人服饰上的图纹蕴含许多隐晦的意义，这些内隐的文化符号需要相关的神话、传说、祭典、仪礼相互辅助，方能达成传达、交流与记录的功能。泰雅人虽然支系众多，但都以菱纹及横条纹为基本图纹。

泰雅人的图纹意义与其信仰有密切的关联。泰雅人相信，人死后的灵魂在前往福地前，必须经过一个下临万丈深渊、

内藏凶毒怪兽的深潭，潭上架着七彩美丽的祖灵桥，桥边有守护灵严格检视这个泰雅人的一生。唯有那些生前对部落有贡献、道德操守好和遵守GaGa[1]的人，方能通过考验与祖先团聚。为了支持这样的信仰，泰雅祖先利用织品和文面的图纹将其记录下来。服饰上多彩的横条纹是通往祖先福地的彩虹桥；一个个多变的菱纹，织者称它们为"眼睛"，代表无数祖灵的庇佑。泰雅人认为，经由祖先的保护加上自身的努力，自然可以通过考验进入祖先永居的福地。

虽然泰雅社会对于服饰的图纹与形制等有共同的规范，但仍允许甚至鼓励发挥个人的创造力。织品服装乍见是整体一致，但是每一件的细部都有丰富的变化且具备个人的特质。不同的织纹展现的是不同织者织艺的复杂度与创造性，也代表织者地位的高低。个人独特的创造性织纹经过群体的认同后，成为同一服饰区域类型内部不同家族间彼此互相区辨的标志。

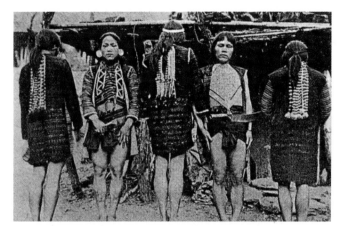

穿着盛装的宜兰县南澳乡男子　图片来源《台湾"原住民"衣饰文化》

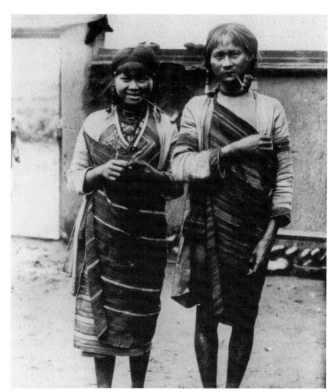

东势角（今台中市东势区）的泰雅人　图片来源《跨越世纪的影像》[2]

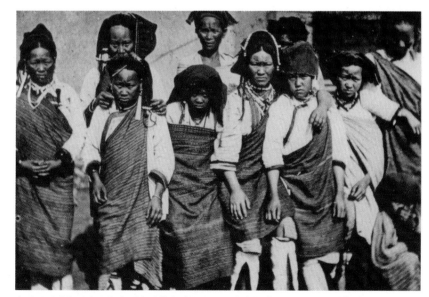

台北县（今新北市）新店溪上游的泰雅妇女　图片来源《跨越世纪的影像》

① 泰雅语，是泰雅人在日常生活和风俗习惯中应遵循的戒律。触犯了GaGa表示触犯了禁忌，可能会受到神灵的惩罚。遵守同GaGa的人一起举行祭仪，一起生活。

② 此为简称，原书名为《跨越世纪的影像：鸟居龙藏眼中的台湾"原住民"》，下同。

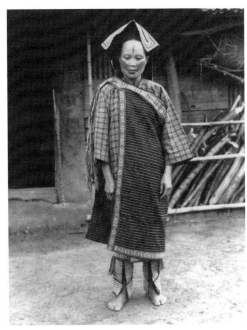

桃园市复兴区水流东部落的泰雅妇女　图片来源《永不消失的荣耀记忆》

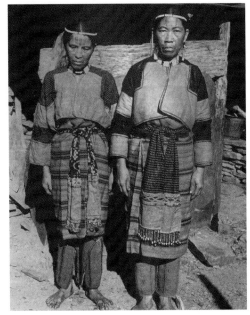

南投县仁爱乡万大部落的泰雅妇女　图片来源《永不消失的荣耀记忆》

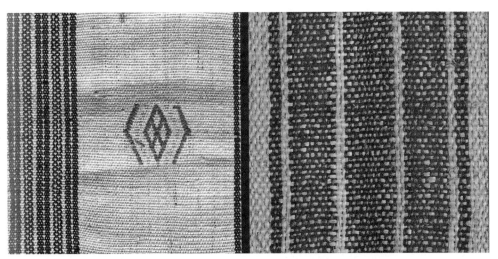

平纹织布参考图纹　图片来源《大安溪流域"泰雅族"——织布技法书》

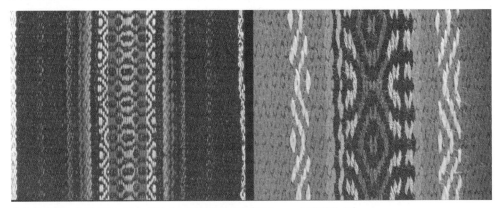

多色菱纹织布参考图纹　图片来源《大安溪流域"泰雅族"——织布技法书》

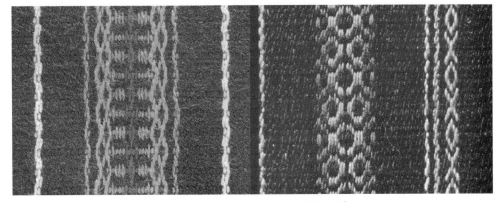

小提花织布参考图纹　图片来源《大安溪流域"泰雅族"——织布技法书》

泰雅传统织布可分平织和挑织。平织主要是用有着条纹状的花麻布织成披肩；挑织多以红、黑、蓝色织成几何图案的花纹，可做成上衣、胸兜和护脚布。传统衣饰取材十分丰富，包括麻、棉、毛、贝珠、贝片、月桃叶、白桐、木保、圆珠、铜铃、铜环等自然物。

（5）饰物。

泰雅男女的首饰之多，可以与排湾男女媲美，不过都是以贝珠为主。各种佩戴在身上的装饰品，主要有头环、耳饰、头饰、胸饰、臂饰、手环、指环、脚饰等。其中分为：男女共用，男性、女性专用，特殊资格人使用，任何人都可以使用。男人佩戴的有男压发箍、菌形耳饰、贝钱颈饰、野猪牙臂饰、臂铃贝珠串腰和腿饰。女人佩戴的有女压发箍、金属手镯、贝片颈饰、扇形耳饰和梯形耳饰。男女都可佩

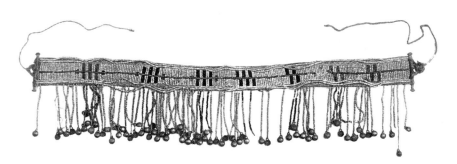

男子腰带　图片来源《台湾"原住民"衣饰文化》

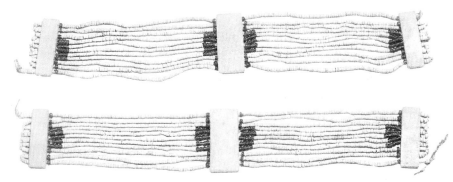

男子足饰　图片来源《台湾"原住民"衣饰文化》

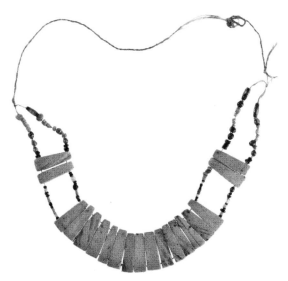

颈饰　图片来源《不褪的光泽——台湾"原住民"服饰图录》

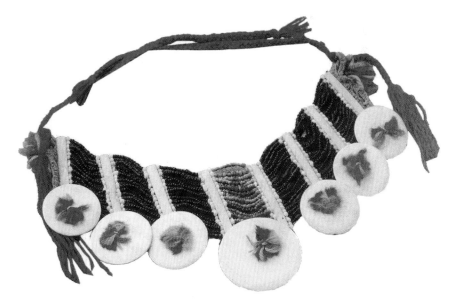

荣誉首饰　图片来源《台湾"原住民"身体装饰与服饰》

戴的有贝珠串发绳、贝珠串腕饰和踝饰。

泰雅人的饰品也有深远的历史及文化意义。泰雅人是以狩猎和馘首[①]来衡量男人在社会上的价值，因此许多男人的饰品是以猎物的器官来制成的，如兽牙、毛皮，拥有此类饰品除了代表功绩外，也显示了他们对社会的贡献。据说，泰雅人的一种耳饰，和传说中耕作的起源有关。古时，某地头人为携带方便，于耳上穿洞，戴上竹管，且常将小米数粒放入空管内携带。大家起而效行，也在耳朵上戴竹管，并将小米放入其中。后来，将小米放入竹管之风虽已绝，但却变为耳饰传至今日，即现在的耳管。

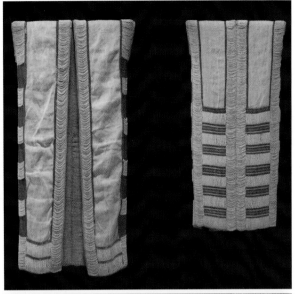

3. 泰雅人服饰形制。

泰雅人的传统服饰呈现较古老的"方衣形制"：上衣是以两片同式的长方形织布缝合，预留前襟、袖口而制成；片裙和披肩则是以同式二块或三块织物缝合而成。泰雅人传统服饰的形制包括"综合缝制式"与"披挂式"两类。传统服饰依据功能性一般区分为日常、工作或仪式穿着的服饰。男子服饰的基本组件包括额带、胸兜、上衣、披肩、遮阴布及刀饰带、携物袋。女子的服饰则将男子服饰的遮阴布及刀饰带易为片裙和护脚布，其他同男子服饰。一般的常服可依需要酌减，在祭典或婚庆时，礼服的穿着和装饰则依仪式需求与个人能力进行增减。

泰雅人的服饰技艺繁复，花色精美。将贝壳研磨制成细小如绿豆的贝壳珠，将它们穿缀于整件衣服上，极为精巧，这是泰雅人独特的衣饰文化。泰雅人的贝珠衣常作为祭祀仪典时的礼服。由于贝珠衣过重，虽具有衣服

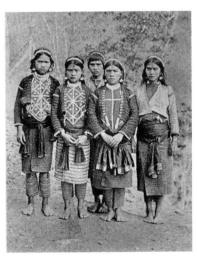

穿戴胸兜的宜兰县南澳乡女子　图片来源《台湾"原住民"衣饰文化》

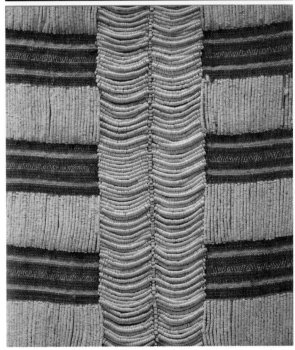

贝珠衣　图片来源《不褪的光泽——台湾"原住民"服饰图录》

[①] 昔日，族人为了向祖灵祈求丰收，或者是死后可以进入祖先灵界而有此习俗。猎敌首是泰雅男子的成人礼。此外，猎敌首的原因也包括复仇、判决争议、赢得社会地位，以及去除不祥等。猎首后，举行猎首祭招魂仪式，以慰敌灵。将猎得的人头放置于跟前，并吹笛歌颂祖灵。随着时代的变迁，这个习俗早已不复存在了。

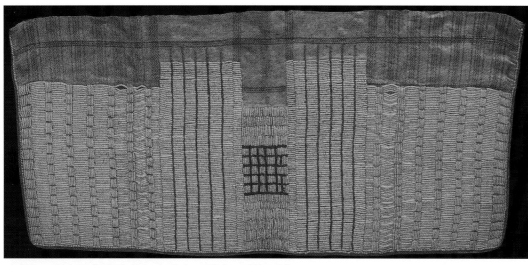
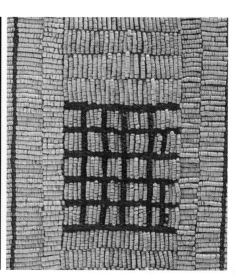

贝珠裙　图片来源《不褪的光泽——台湾"原住民"服饰图录》

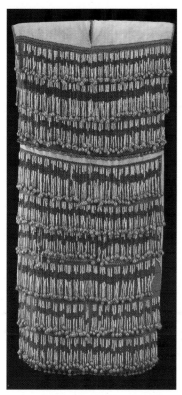

男子贝珠铃衣　图片来源《不褪的光泽——台湾"原住民"服饰图录》

的形式，却无衣服的功用，昔日也曾作为货币使用，以换取自己所需的物品。贝珠衣的另一个功用是当作聘礼。婚礼进行前，男方须送给女方一件或数十件贝珠衣。

贝珠衣：珠衣为无袖长上衣的形制，是以砗磲蛤磨制成细小的圆柱状白贝珠，横缀或纵缀于织布背心上，以平织的技法织作，将珠子织进去，红色的经线比较粗，白色的麻线比较细，形成粗细不同的纹路。

男子贝珠铃衣：贝珠铃衣是泰雅人传统礼服之一，与贝珠衣具有同等价值，是泰雅人最贵重的礼服。贝珠铃衣使用的技法为平纹加浮织，再缀上贝珠与铃铛，使用的场合为祭典活动，特别针对馘首后的凯旋祭。当家人得知馘首者凯旋后，即携带贝珠铃衣赴部落外迎接，以便为馘首的英雄穿上，作为彰显此次馘首之事迹。在凯旋祭中，馘首者穿着缀有铜铃的服装，于舞蹈时发出阵阵悦耳的铃声，借以表彰其地位和成就。此外，该部落头目、祭团首领等也可拥有这种用来彰显个人能力的服饰。拥有贝珠铃衣的人去世后，衣服也随之陪葬。

由于泰雅人是个平权社会，因此，在服饰上并无显现出个人社会地位的表征（只有贝珠铃衣例外）。披肩为泰雅传统服装的一大特色，简单又实用。男子一般以平披于胸前的方式，女子则从右斜披至腋下。男子平日上身穿背心或长袖上衣，内着胸衣，加上套袖，下身则围块遮布，佩带腰带、足饰；外出时，戴藤帽或草帽，有时点缀兽皮于其上。女子平日上身穿长袖对襟短上衣，下身穿单片式长裙（一件

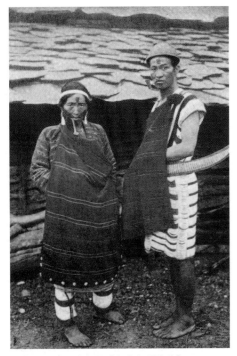

泰雅男女　图片来源《台湾老明信片》

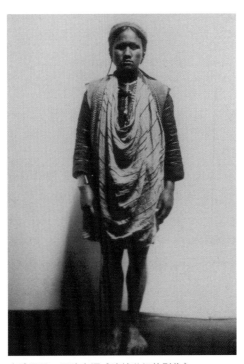

泰雅男子　图片来源《跨越世纪的影像》

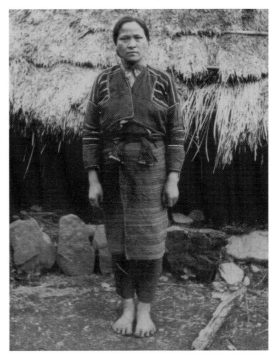

泰雅女子　图片来源《跨越世纪的影像》

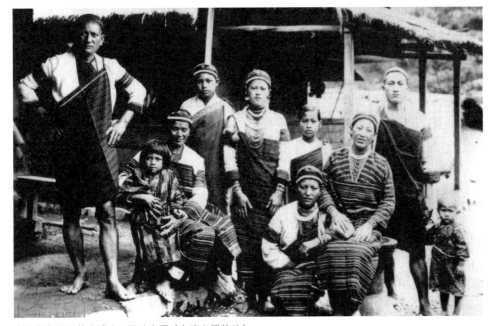

台中市和平区的泰雅人　图片来源《台湾老明信片》

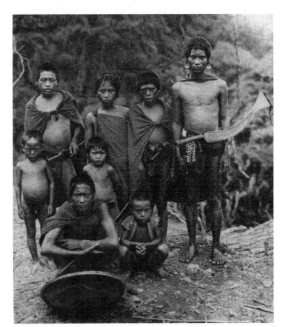

宜兰县南澳乡的泰雅人　图片来源《台湾老明信片》

或两件），束有腰带，脚系护脚布。

女子礼服：女子结婚时所穿的礼服采用的颜色以红、暗红或褐色为主，可表达特殊节日的喜气。使用的技法为平织，利用挑花技法来表现，袖口的部分以浮织挑花形成大菱纹。结婚礼服强调左右两边的对称感。多纹样的纹饰及对称的花纹，表彰精巧的织布技巧，也作为成人的标志。

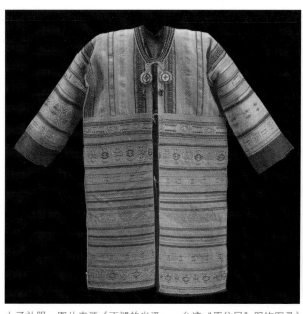
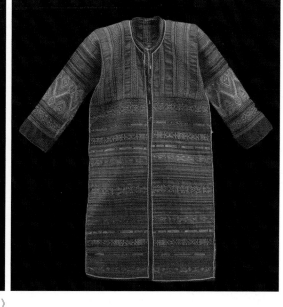

女子礼服　图片来源《不褪的光泽——台湾"原住民"服饰图录》

男子无袖长上衣：无袖长衣是男子最基本、最传统的服饰之一，特征为无领，无袖，开前襟，衣长及膝，衣服为平织，上面的纹样是以浮织挑花的方式做出锯齿的效果。

男女长袖短上衣：此种上衣主要分布在宜兰县南澳乡、大同乡，以及台中市和平区环山一带，使用的技法为平织，将毛线夹入形成浮织挑花，前襟和袖口以扣子装饰，衣服多为黑、红、桃红、宝蓝的色彩，呈现横条浮织。该衣服男女皆可穿，是在典礼等盛装场合穿的。

男子无袖长上衣　图片来源《不褪的光泽——台湾"原住民"服饰图录》

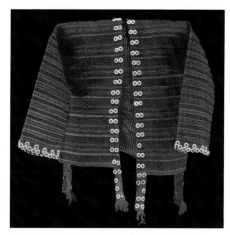

男女长袖短上衣　图片来源《不褪的光泽——台湾"原住民"服饰图录》

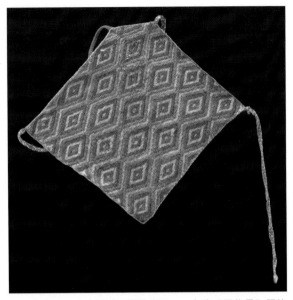

女子胸兜　图片来源《不褪的光泽——台湾"原住民"服饰图录》

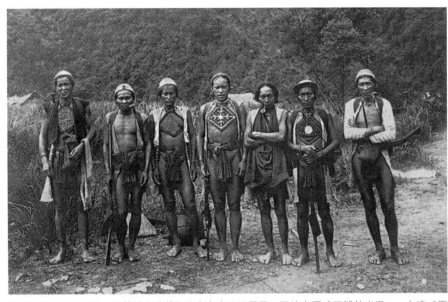

头戴藤帽、内穿胸兜、下着前遮片的新北市乌来山区男子　图片来源《不褪的光泽——台湾"原住民"服饰图录》

胸兜：具有遮蔽与装饰的功能，布块以平织制作、浮织挑花而成，常会缀上饰物，如纽扣、珠饰等。主要呈四方形小布块状。布块的上方、左边和右边三角处附有绳线，穿着时，上方绳线绕绑于颈部，两侧绳线穿至后背紧绑。在泰雅人中，胸兜主要为男子所穿戴，但是在宜兰县南澳乡以及台中市和平区环山一带，男女皆可穿戴，不过女子的胸兜较大，织纹与装饰也比较繁复。

女子长裙：女子长裙穿戴

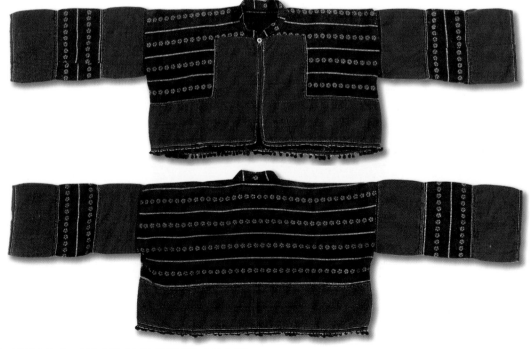

女子长袖短上衣　图片来源《台湾"原住民"衣饰文化》

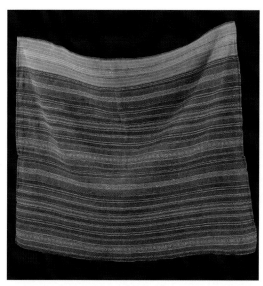

女子长裙 图片来源《不褪的光泽——台湾"原住民"服饰图录》

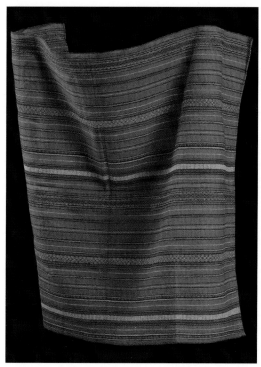

披肩 图片来源《不褪的光泽——台湾"原住民"服饰图录》

的方式是将绑带系于左腰际，以横条纹为主，中间有夹菱形纹来做变化。

披肩：具有多功能与实用性的服饰，男女皆可披，甚至晚上可以当被单使用。男子一般多平披于胸部；女子则从右肩斜挂至左腋下，但是天气较冷时，斜挂在左肩或右肩都可以。为了方便遮蔽身体，披肩的横宽很大，所以多以平行的方式衔接成一大块，两角相结披在肩上。多数以平织来织作，早期以苎麻线，后来改成棉线，花纹多用整经的方式形成条纹，小部分夹着挑花，增加纹样的变化。

（二）布农人服饰文化及形制

1. 布农人概述。

"布农"在该族群语言中有"人"之意，也有"未离巢的蜂""未出壳的雏鸡"以及"眼球"之意。在台湾少数民族中，最先被国外知晓的，便是以"八部合音"（祈祷小米丰收歌）闻名于世的布农人。布农人的活动区域多在海拔 1000 米至 1500 米，甚至 2300 米的高地上。布农族群是典型的高山族群，形成了散居的父系社会，行大家族制。

据台湾人口统计显示，现今布农人口计有 55 206 人，占台湾少数民族总人口数的 10.36%。就迁徙而言，布农族群是台湾少数民族中人口移动幅度最大、伸展力最强、对高山气候适应最佳的一个族群，其族群分布区域在台湾少数民族中居第二位，仅次于泰雅族群。目前所知，布农族群的最早居住地是在南投县的仁爱乡与信义乡一带。

布农人最崇拜的是天神，认为天神是人类一切的主宰，又认为鬼灵在这个世界存在，并有善恶之分，因此布农人的传统宗教是以天与精灵为主。天的意义包括神、天空以及宇宙，天不仅是布农人宗教信仰的核心，还是布农人伦理道德的主宰者和最高标准。而精灵是指任何自然物。布农人相信，万物皆有灵，即所有动植物甚至石头都有灵。布农人认为，人是由一个表象的形体和两个精灵构成。形体得自母亲，精灵得自父亲，而两个精灵分别在左肩和右肩。左肩代表粗暴、易怒、贪婪，右肩代表柔和、友爱、宽仁。一个人的精灵力

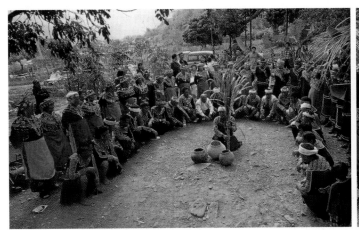

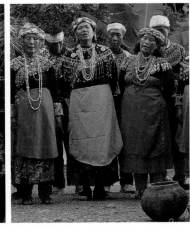

布农人的小米丰收祭　图片来源《祖灵昂首出列》

带及手工刺绣等所取代，原本粗犷的原始特性逐渐消失了。由于布农人多半身居高山上，在服饰和编织上，材料及制作大都是采取自给自足的方式。

由于受到外来文化的影响，布农服饰在材质、款式及色彩的搭配上，均产生非常大的变化。由于布农人居住区域比较广，常与邻近不同的族群互相往来，造成在服装上彼此多少有些相融甚至模仿的情况，其基本款型虽然仍可辨识，但在缝制表现上早已走向统一化。这方面，高雄布农人即是最典型的例子。布农人服饰与其他族群的服饰辨识度最

量除了先天遗传外，还可以经后天培养或训练而增强。每一个具有足够精灵力量的人，都可以担任祭祀执行者，祭司、巫师这些角色并不固定于某个人。布农族群是传统祭祀仪式最多的一个族群，几乎每个月都要举行祭祀仪式。祭祀仪式主要分为两类：生命仪礼与岁时祭仪。前者包含婴儿节、婚礼、葬礼等，后者则包含和小米相关的祭仪。

2. 布农人服饰文化。

（1）布农人服饰变迁。

由于台湾地区温热暖和，布农人的祖先习惯于裸足，身体仅以幅布麻片或兽皮遮阴。古时，布农人的衣服原料仅有麻布与皮革，至农猎兴盛时期，台湾少数民族与汉族的交往机会亦开始增多，棉布、棉条也开始容易取得，于是皮革就逐渐被淘汰，布农人的服饰文化开始出现极大的变化。虽然布农人的服饰看起来美丽耀眼，但因受到社会变迁、生活环境以及其他外来文化冲击的影响，传统的织品纹路逐渐被机器织

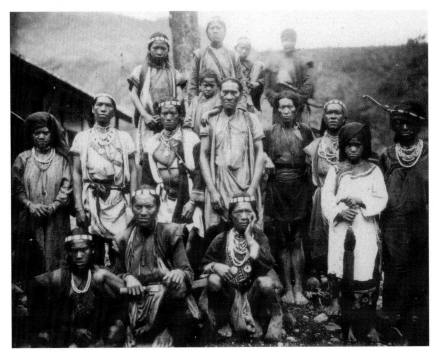

布农人的服饰　图片来源《跨越世纪的影像》

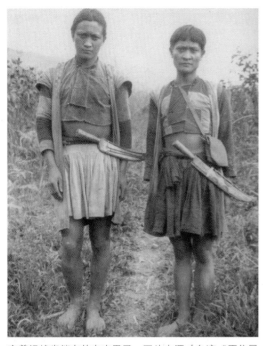

穿着裙状兜裆布的布农男子　图片来源《台湾"原住民族"影像志——"布农族"篇》①

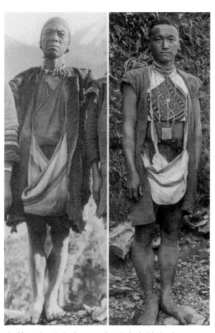

穿着三角形胸兜、三角形腹兜的布农男子　图片来源《台湾"原住民族"影像志——"布农族"篇》

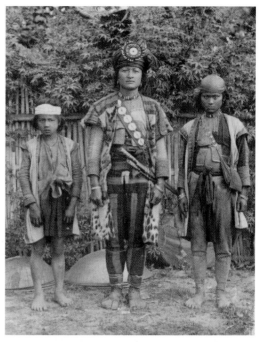

穿着云豹毛皮制无袖长衣的布农男子　图片来源《台湾"原住民族"影像志——"布农族"篇》

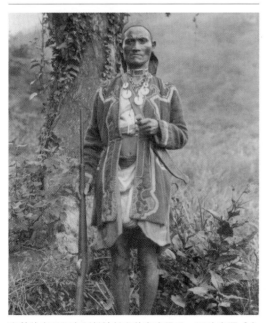

穿着外来毛织布制长袖长衣的布农男子　图片来源《台湾"原住民族"影像志——"布农族"篇》

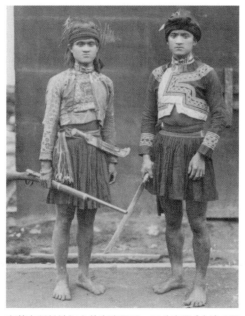

穿着布制长袖短衣的布农男子　图片来源《台湾"原住民族"影像志——"布农族"篇》

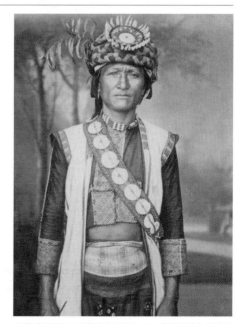

穿着有刺绣衣服的布农男子　图片来源《台湾"原住民族"影像志——"布农族"篇》

① 此为简称，原书名为《濑川孝吉 台湾"原住民族"影像志——"布农族"篇》，下同。

大的就是服装的颜色。布农人的服装大多为手工编织，颜色先以沉稳的深暗色，再掺以热情的红、蓝色，后逐渐为明艳开朗的黄、红色，且呈几何形多变化的图形花纹。花纹有三角纹、曲折纹、条纹、菱形纹及方格纹，其中常见纹饰中的菱形图案与神话传说有关。

布农人传统服装的穿戴是具有场合性的，比如说，种田、打猎及平时家居的穿戴是有所区别的。常服多半是居家、耕地，或者是上山打猎时穿的。打猎时，为了保护四肢，会加穿皮套袖及皮套裤等。盛装则主要是参加祭典、酒宴及做客时穿。大致而言，盛装会在服饰上织以复杂的织纹并运用鲜艳的色彩。布农人服饰后来转型成多彩绚丽的衣服，这从盛装中可以窥见此特点。盛装时，男女都戴头巾帽和许多饰物，女子的头巾帽两端装饰各种花草图纹，外加圆状毛线绒球的流苏，有别于男人的饰纹头巾帽。现在布农人的盛装（在南部高雄地区）大多以手工编织，色彩艳丽多变化，呈几何图形花纹。

同时，服饰在布农人的生命礼俗中，也具有特别意义。如男孩在三岁左右时，母亲会帮他编织第一件外敞衣；在他十七八岁时，会正式穿上生平第一件提花外敞衣，这同时也表示其具有参与祭祀典礼活动与饮酒的资格。此外，服饰也

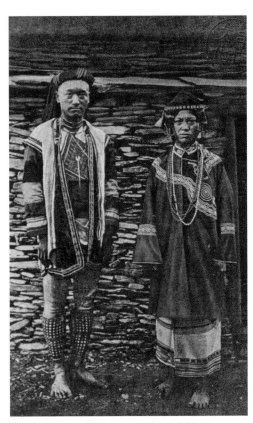

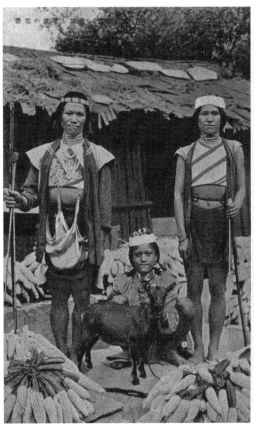

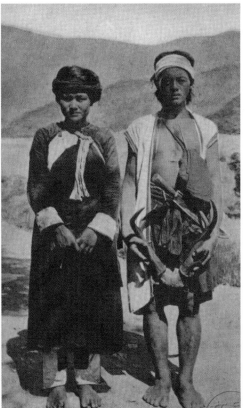

盛装的布农头目夫妇（女性服饰已受汉化影响） 图片来源《台湾老明信片》

布农男女劳作时的服饰 图片来源《台湾老明信片》

是布农男子身份与认同的象征。如猎到百只以上山猪的布农勇士，除可着红色服饰外，还可以在衣服袖子上饰以山猪牙环，以表彰其英勇事迹。相反，服装上没有这些装饰的布农男子，其社会地位便相对较低。

（2）材质。

传统的布农社会，男子善于狩猎，女子精于织布，服装的材质、用途与形制等与布农人打猎为生的生活习惯息息相关，所以早期衣服的主要原料是兽皮和麻布。布农人男性与远古时代的人类一样，将鹿皮、羊皮、山羌皮等用来制作服饰和防雨的雨具，山羌皮还用来做绑腿、护膝或帽子。皮衣、皮饰是布农男性冬天之穿戴。至于乌布、棉、毛等材料，一直到与汉人接触后，才陆续引进使用。

台湾少数民族早期所使用的织布材质，传统上多以苎麻为主，后因社会环境的影响，晚近才陆续加入棉线、毛线与麻线。布农人使用的苎麻是台湾野生种，可分为青心系和红心系两种，为多年草生，叶卵形，正面绿色，背面白色，大多生于小山坡及溪畔。苎麻生命力强，苎麻的外皮是由一层纤维和胶质黏起来的韧皮。战国时期，洁白精美的苎麻布常作为统治阶级互相馈赠的贵重礼物。西汉时，苎麻是中原汉族人的重要衣着原料，随着各民族的交流，西南等地的少数民族也开始种植和利用苎麻。

（3）织布。

布农人织布的工作是由男女分工合作的，男子负责织布机的制作，女子负责纺织，而在园地里采

男子兽皮背心　图片来源《台湾"原住民"衣饰文化》

皮帽　图片来源《台湾"原住民"衣饰文化》

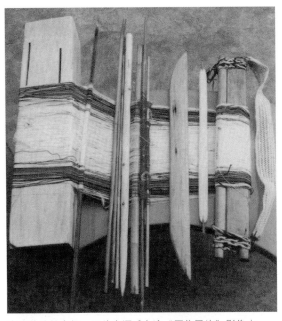

布农传统织布机　图片来源《台湾"原住民族"影像志——"布农族"篇》

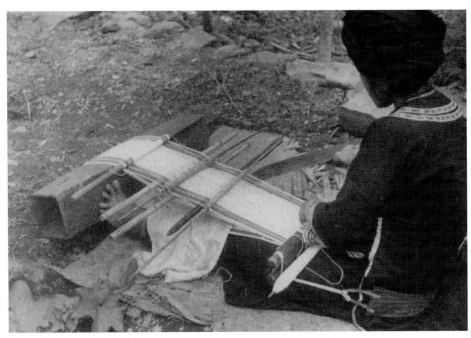

布农妇女在织布　图片来源《台湾"原住民族"影像志——"布农族"篇》

布农妇女在用苎麻纤维纺线　图片来源《台湾"原住民族"影像志——"布农族"篇》

麻、处理麻的工作，则由男女分工合作，共同完成。不过，在女子纺织过程中，男子是忌碰触织机的，也不能从其上跨越。

布农人的纺织过程包括采麻、剥麻、刮麻、洗麻、晒干、搓纱、纺纱、络纱、煮纱、整经（或理经）、织布等程序，传统织布方式是使用水平式背带腰织机。妇女席地而坐，双腿伸直顶住木箱，将丝线环绕，以木片穿梭其中，编织出平行或垂直线条的布匹，并用其他材质或是颜色的线夹入经线，运用嵌线、夹织等技巧，织成深具艺术性和特殊性的美丽的几何图形。

织布的花纹及成品是否亮丽，关键在于整经的均匀度及紧实度。整经就如服装的设计、制图、裁剪，是织布的基础。布农人的织法是以杆来计

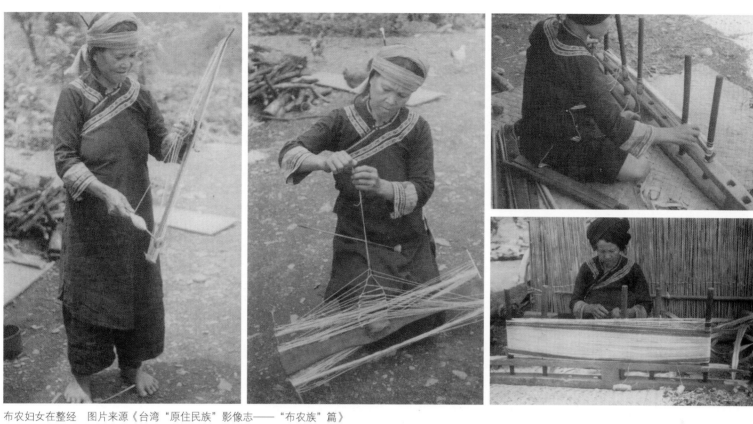

布农妇女在整经 图片来源《台湾"原住民族"影像志——"布农族"篇》

布农妇女自整经台上取下经线，更换直棒 图片来源《台湾"原住民族"影像志——"布农族"篇》

算的，花纹的难度与杆数成正比。一杆织出来的布只有一层，如平织用的就是一杆；两杆织出来的布是里外两层；四杆织出小花，用的是斜纹织、菱形织、螺纹织等；八杆织出中花；十二杆织出大花。

女人学习织布一般多在未成年时，向家中精于此道的长者习得，若是专程拜师习艺，则必须杀猪宴客，并赠猎物、小米等给师傅作为酬劳。近年来，会织布的女子已逐渐减少，所织的衣服也只限于男子的无袖长背心及胸布，而女子的衣服由于很早就受汉式长衣的影响，因此多以棉布材质制成。

（4）色彩。

布农人由于长年居住在高海拔的平原地带，可以说是几乎与世隔绝，因此养成了沉稳、内敛、木讷的个性。

布农人运用的色彩基本是黑、黄、红等颜色，他们会根据个人的喜好，用煮的方法来改变色彩。布农人的织品艺术精美细致，色彩丰富艳丽，其美丽的织品图案常表现在男子无袖长背心及胸兜的织作上，以白苎麻线为主，后因外来文化的影响，也采用具有亮丽色彩的绣线。布农人的织品为了增加色彩上的变化，以植物或矿物为染料，丰富了麻

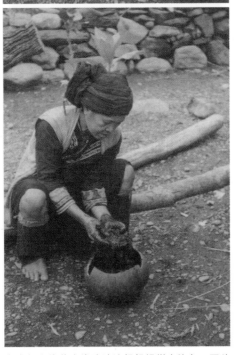

布农妇女将苎麻线沾汁液轻轻揉搓来染色　图片来源《台湾"原住民族"影像志——"布农族"篇》

线的色彩，加上植物染的色泽具有天生耐看的韵味，沉稳而不突兀，令人赏心悦目。

（5）图纹。

从布农人服饰上的图纹呈现的形象与艺术内涵，可以感受到族群多元文化的表现。在布农人的生活中，自然界的一草一木都是他们的取材对象。布农人的社会组织、传说、宗教信仰及生产方式，皆反映在织布或刺绣的花纹服饰上，所运用的纹饰均有其代表的含义，并反映在布农人的文化习俗中。织片两侧以山形斜纹为底纹组织，长衣前片的锯齿纹、长条纹及大小菱形纹是以织绣技法夹织毛线、棉线织成，长衣背面的平织纹、斜纹、菱形纹、挑织纹、螺纹是以显纬平织技法织成，而背面两片的缝合是以棉线用鳝鱼骨绣针法缝缀。

纬线夹织法：夹织与挑织是有所不同的。夹织是在预定的色线里包住经线，再用纬线夹紧；挑织的布较松软，为了显出其纹路，须跳过几条经线。夹织是以斜纹织为底，而挑织多半是平织挑。夹织是织布者从反面织，其难度甚高，可呈现精美细致的织品；而挑织是从正面挑出其花纹。此织法运用红、黄、蓝、白、黑、绿及咖啡色棉线，主要用于参

加部落祭典活动的服装。

纬线挑织法：挑织法是以斜纹织为基本织法。此织法运用红、黄、蓝、白、黑、绿等颜色的棉线、苎麻和毛线，主要用于参加部落祭典活动的服装。

斜纹织法：布农人称此织法织出的纹路为"鱼刺"。斜纹织法为五柱整经法，其经纬线的交错点比平织多，至少要使用到三根提综棒，所织出来的织纹，正反面才会呈现倾斜的织纹效果，织出来的布料也比平织密致且厚实，在视觉效果上产生的光泽度极高。此织法运用红、白、绿色棉线，常用于参加部落祭典活动服装。

平织法：一般少数民族织布的基础为平织法，这是学习织布的起步。其一，经线和纬线需以等距离隔开，上下均匀交织；其二，利用提综棒只显出经纱，而纬纱则藏于经线中。运用此方法，所织出来的布，不仅又密又厚，而且牢固。早期的织品因染色不易，大多为单色呈现，如今诸多的色线容易取得，色彩又丰富，于是部落的织布工坊，大多数均运用平织法，再用丰富艳丽的色线绣上图案。此织法运用黄、白、黑色棉线，主要用于平时穿戴的服装。

（6）图纹之由来。

布农人织品图纹上所表现出来的文化内涵，均呈现当时先民的生活情形及经济状况。布农人的编织品虽精致美丽，但让人总有遗憾之感，因为美丽的图纹仅适用于特定对象——男性。布农人的织品图案，是源自妻子对丈夫真挚的情感。妻子宁可自己穿着朴素，也必须帮丈夫织出有美丽图案的衣裳，以显示对丈夫的爱。在部落里，这样的妻子是会受到其他妇女们的尊崇的。

布农人的织品图纹因居住区域不同，其由来的传说也有差异，主要有两种说法。

一是来自峦社群的说法。从前有一位布农妇人，因丈夫要参加部落举行的庆典，她想要让丈夫到时显得特别出众，便思考着该怎么帮丈夫编一件漂亮的胸袋（一种置胸前并可放香烟及食物的袋子），但想了几天仍无法找到想编织的花样。有一天，这位妇人上山采野菜，看见了百步蛇的幼蛇。幼蛇身上的花纹，在阳光的照射下，绚烂耀眼，美丽极了。于是妇人便向蛇妈妈说明欲借幼蛇的原因。蛇妈妈答应借出幼蛇，期限为一个星期。妇人回家后，便照着幼蛇身上的花纹编织了胸袋。由于编织出来的花纹太漂亮了，部落妇女都争相借用幼蛇。一个星期很快过去了，蛇妈妈依约到部落想要接走它的孩子，妇人却告诉它，布纹尚未织好。于是，妇人再跟蛇妈妈商借了两个星期。不幸的是，幼蛇在部落妇人间借来借去的过程中被弄死了。两个星期后，蛇妈妈又依约到部落接幼蛇。妇人不敢说出幼蛇已死亡的真相，只好推说："全村的妇女都在参考它背上的花纹，过几天再归还！"又过了几天，蛇妈妈又再次来到部落想要带走幼蛇，妇人又编理由来拖延时间。蛇妈妈很生气地走了，并对人类失信的行为非常愤怒，也猜测到幼蛇可能凶多吉少了。终于，不幸的事情发生了。有一天，成群的百步蛇爬到了妇人居住的部落，并攻击部落里的人。除了外出工作，以及爬到香蕉树或刺桩树上的人，还有藏在小米仓的小孩幸免于难外，部落里的人大半都被咬死了。由于死伤惨重，存活的人无法将死者一一埋葬，尸体慢慢腐烂发出臭味。过了快一个月，邻近的部落居民来到这个部落，才知道这里曾经发生百步蛇复仇的惨案。

二是来自郡社群的说法。布农人的祖先认为生双胞胎是非常不吉祥的征兆，父母必须把婴儿抛弃于山谷中，任其自

生自灭，或于深夜时，将其偷偷埋葬。有一对年轻的夫妻，在妻子生下双胞胎儿子后，依照祖先传统，丈夫必须即刻丢弃小孩。于是，丈夫抱着双胞胎儿子来到山谷。当时，满山遍野的芒花盛开，迎风摇曳，非常美丽。但他无心欣赏，他专心找寻芒花开得最茂密的草丛，把婴孩轻轻地放在芒花上，然后依依不舍地离开了。过了几天，丈夫因为思念孩子，又回到满是芒花的草丛间探视，但没见到孩子，却在地上发现了一对百步蛇。这对百步蛇静静地躺在草丛间，其中公蛇背部的麟纹特别亮眼。于是，丈夫就将百步蛇带回家中，让妻子将美丽的麟纹织在丈夫的无袖长背心上。

以上两则传说都认为，布农人织品图纹来自百步蛇的麟纹。早期布农人的服装并没有任何色彩或织纹，不论男女服装全为素色，后因百步蛇的麟纹而激发了布农人对纹路的灵感，遂将百步蛇的麟纹应用在织纹上。时至今日，布农人对百步蛇还是很尊敬，视其为很好的朋友。部落耆老也常告诫布农子孙，百步蛇毒性虽强，但它们给了我们美丽的麟纹图案，让我们将麟纹图案转化为布农人的织品艺术文化，世代相传，期望布农子孙对其要心存感恩，视其为世代朋友。

布农人传统的无袖长背心下摆处，必须织上三道横线的螺纹织，此螺纹织是以斜纹织的方式予以整经。在织布时，正反各织一回，即可织成螺纹状，其样式就像一般夹克的袖口与衣摆，具有松紧的效果。据说，此三道螺纹织既可辟邪，又可蒙受祖灵的祝福。

（7）饰物。

饰物男女有别。男子的饰物有将贝壳磨平后用细绳穿起来，然后每隔数枚再配以玻璃珠作点缀的头饰、头箍，有将夜光贝磨成三角形，然后吊在耳朵上的耳饰，有用两支山猪角制成的腕饰（限男人使用），等等。女子的饰物有用洋银或黄铜做成钓钩状，吊在耳朵上的耳饰，有将贝壳或玻璃制成小珠并串联起来，然后再缠绕在颈部或垂到胸前的颈饰，

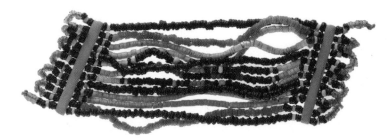

腕饰　图片来源《不褪的光泽——台湾"原住民"服饰图录》

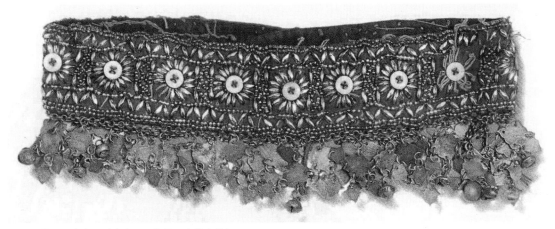

女子额带　图片来源《台湾"原住民"衣饰文化》

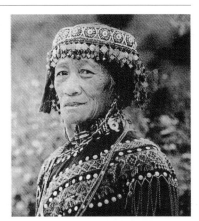

戴额带的布农妇女　图片来源《台湾"原住民"衣饰文化》

等等。手环分男用和女用。男用手
环是以洋银或黄铜做成的环状饰物，
女用手环则是用藤或草蔓编成的环
状饰物。

男子颈饰：男子颈饰由许多珠
子相串而成，所使用的珠子多以白、
黑、黄、绿、蓝等色系为主。用兽
骨将珠子隔成四部分，每部分的珠
子相互对称。在珠子的尾端，兽骨
收起，可防止珠子散落。在兽骨的
上、下两端，则以麻线作为绑带。

女子发簪：过去，布农妇女头
巾的缠绕方法很特别，使用的发饰

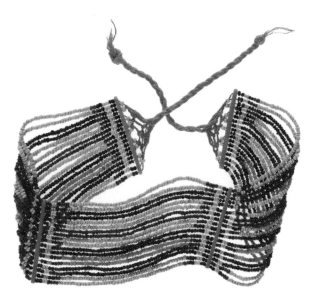

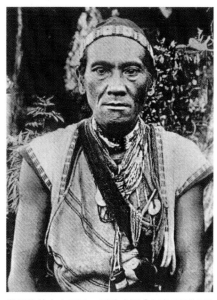

男子颈饰　图片来源《不褪的光泽——台湾"原住民"服饰图录》

戴颈饰的布农男子　图片来源《台湾"原住民"衣饰文化》

也不少。其中，有一种发饰是以雕刻有几何形花纹的兽骨作
为柄部，然后在柄部下缘打上 28 个孔，孔中穿缀有珠子与
铜铃。这种发饰叫发簪或理线簪。这种几何形花纹的发簪造
型较类似东南亚地区的纹样，推测可能是在早期与外来者交
易时得来的。这种发簪的柄部呈细长三角形，最宽处约 2.4
cm，厚约 0.2 cm，下缘缀饰的流苏长约 19 cm。配件为极小
型的扁圆形塑料珠子，有黑、白、黄、蓝、红、橙等色彩。
雕刻的纹饰有双圆形、长方形、叶形、半圆形、三角形、曲
折形、弧形、菱形、几何人形纹等。柄部两面均刻有花纹，
但不对称。以白麻线穿缀为两孔一组的珠串，并相连接呈网
状，共有 9 层，再垂以 12 条珠串流苏，尾端再接缝 1 个
铜铃。

据悉，这种发簪是早期布农人常用的物品，
由于经常摩擦而光滑美丽。雕线也因妇女经常使

用，手上油脂摩擦留存在柄
部，使得柄部有如填了黑
色颜料般，显得黑白
分明。这种发簪
早期是妇女
织布时理
线用

女子发簪　图片来源《不褪的光泽——台湾"原住民"服饰图录》

的工具。妇女每日家事繁忙，织布时常常不得不暂时搁下理线簪而去料理其他家事，等回来继续织布时，这种缀以多色彩的理线簪就较易找到。后来，这种理线簪也插在头发上，既美丽又实用，成为多用途的精美饰物。

3. 布农人服饰形制。

布农中青年男子衣服早期以皮制为主，现在多为麻布，种类包括皮帽、胸袋、鹿皮背心、皮披肩、皮套袖、皮套裤、腰带、长背心、腹袋、皮鞋。中青年女子衣服包括缠头罩巾、胸布、短上衣、长裙、护脚布、腰带。男童仅着半长背心一件，女童则着半长衣一件，以带结于腰际。老夫老妇服饰与中青年男女服饰无异，简易不加华饰。

一般来说，布农男子上衣背后夹织毛线几何图形，腰带亦然。女子衣服受汉人影响，以黑色为主，镶白边，比其他族群更为朴素。男子服饰中，一种是以白色为底的长及臀部的无袖外敞衣，可在衣服背后织上美丽花纹，搭配胸衣及遮阴布。这种衣服主要是在祭典时穿着。另一种是以黑、蓝色为底的长袖上衣，搭配黑色短裙。另外，皮衣、皮帽也是布农男子主要的服饰。女子的服饰则以汉式的形式为主，上衣是以蓝、黑色为主，在胸前部位斜织图案鲜艳的织纹。织纹为直条人字纹，普通以白线为底，两边有红色两条边纹，常在中央与两边加织红、黄、紫或红、黄、黑三色搭配的色线带形条纹。裙子亦是以蓝、黑色为主。

男子无袖长上衣：布农男子的长衣以白色苎麻为主，背面织着美丽的花纹。一般认为，背面的花纹灵感来自百步蛇。这种长衣是男子的盛装，它的花纹充分表现了布农人的织布技法，一根提综棒代表一杆，最多到十八杆。长衣两侧是以山形斜纹来织作；长衣前片的纹饰有锯齿、长条形以及大小菱形纹，是以织绣技法夹织毛线、棉线而成；长衣背面的菱形纹、方形纹、横条纹是以显纬平织技法织成；背面两片以棉线用鳝鱼骨针法缝缀。传统的男子衣服，下摆织有两条、三条或四条突起的素色麻纱织纹，具有护身、辟邪之功能。

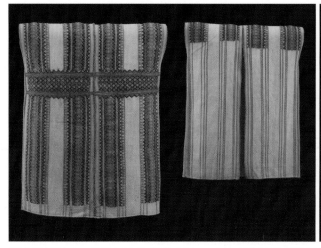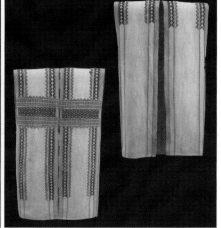

男子无袖长上衣 淳晓燕 摄于台湾顺益少数民族博物馆

男子无袖长上衣 图片来源《不褪的光泽——台湾"原住民"服饰图录》

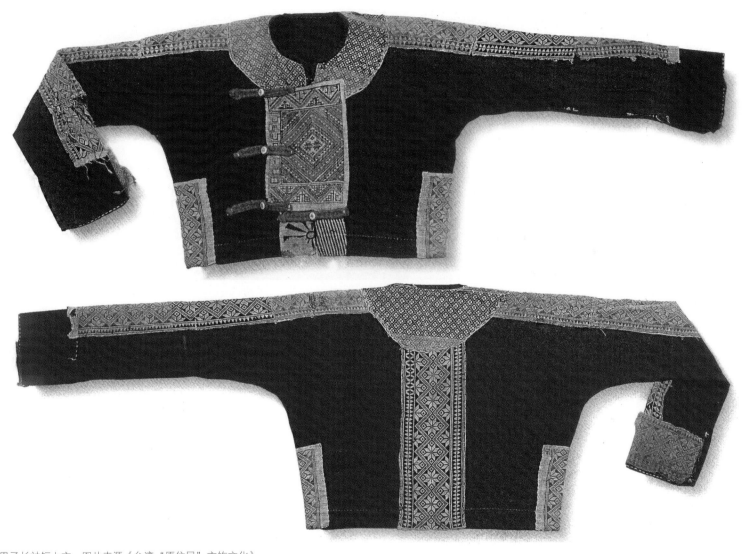

男子长袖短上衣 图片来源《台湾"原住民"衣饰文化》

男子长袖对襟短上衣：以黑色为主要色彩，搭配黑色单片短裙，腰围以百褶技法表现，裙子的织品图案亦呈现在腰围上，另以刀柄（银色圆状）做装饰。服装材质为粗布、麻布或乌布，线材为文化线，颜色以红、黄、绿、白、粉为主。织纹通过手工刺绣（以十字绣为基本绣法），形成菱形纹、锯齿纹、直条纹和三角形等。此款服装多见于高雄布农人。

据悉，高雄布农人的服装，确有仿照邻近屏东排湾人服装样式。

女子长衣：以蓝色棉布缝制而成的右襟圆领长袖长衣，形制接近汉式，可能直接仿自汉式大襟衫。衣服绣上十字绣，挑花的织带是以贴布的方式缝上去的，衣服边缘有贴边，有绲条花边的效果。

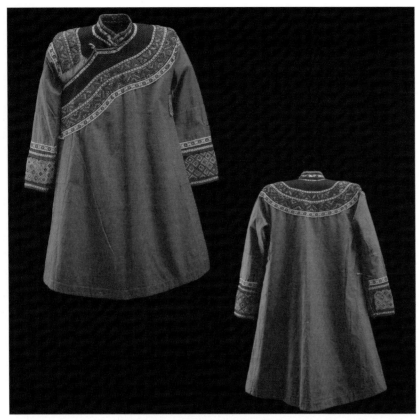

女子长衣　图片来源《不褪的光泽——台湾"原住民"服饰图录》

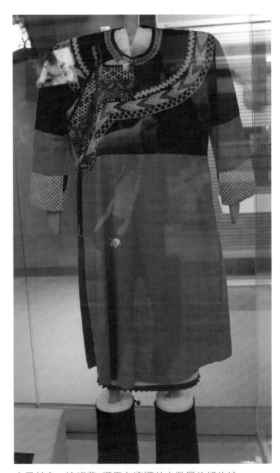

女子长衣　淳晓燕　摄于台湾顺益少数民族博物馆

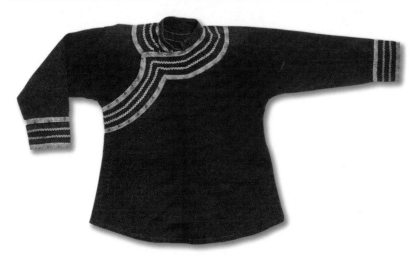

女子长袖上衣　图片来源《台湾"原住民"衣饰文化》

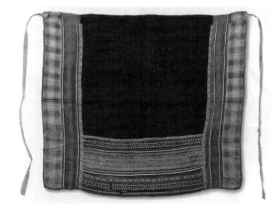

女子长裙　图片来源《台湾"原住民"衣饰文化》

（三）赛夏人服饰文化及形制

1. 赛夏人概述。

赛夏人主要居住在台湾新竹县和苗栗县交界的山区，人口约6000多人，是台湾少数民族中文化濒临危机最深的一个族群。在邵族群被承认之前，赛夏族群是台湾少数民族山区人口最少的一个族群，分布范围狭窄，且有被汉化的趋势。赛夏族群是典型的氏族社会。目前整个赛夏族群有15个姓氏，各姓氏的人零星散布在南北两群的各个部落中。因此，赛夏族群亲属组织系统是典型的父系氏族社会，以图腾为名号的氏族成为部落组织的基本单位。

赛夏人的语言分南北两方言群，据语言学家推测，是较古老的南岛语言，可能出现在台湾的时间较早。夹杂于泰雅人与客家人之间的赛夏人，为了适应当地的社会环境，大部分人都会讲泰雅语和客家语，甚至以此两种语言为日常用语，而自己族群的语言反而日趋淡薄了。据赛夏族群中的老人口述历史，他们原来分布的地区很广，因为泰雅人和汉族人的扩展，他们一再迁徙，现在只保有新竹和苗栗两县交界处的一小块山区。

在台湾少数民族当中，赛夏族群是少数能保有祭典原味的族群。面对强势的外来文化，老一辈的赛夏人对于传统的祭典就更加珍惜，甚至排除了许多外力的干扰，使赛夏人的祭典能够完整地保留下来，其中，以两

年一度神秘而完整的矮灵祭最为有名。矮灵祭有很特殊的象征，是以矮灵为祭祀对象，有祭祀敌人的亡魂以祈求安宁之意。

文面是赛夏青少年男女成年的标志，以显英俊和美丽，吸引异性的注意。一般男子在13~20岁之间文面，女子则在第一次经期后文面。赛夏人流行的文面

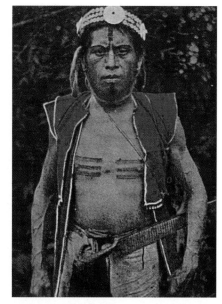

胸前施有刺青花纹的勇士　图片来源《台湾"原住民"衣饰文化》

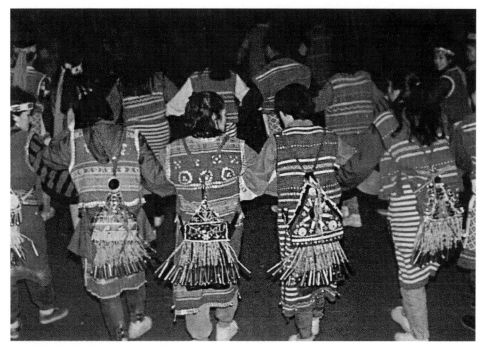

赛夏人的矮灵祭　图片来源《台湾"原住民"衣饰文化》

分为三种：额文、颐文、胸文。

额文：男女皆用额文，文于前额中央的地方，宽约 1 cm，长 7 cm~8 cm。

颐文：仅限于男性，文于下颌中央。

胸文：赛夏男子只有猎过两个首级，才有资格文之，以表彰其勇武。

2. 赛夏人服饰文化。

赛夏人的服饰给人的第一个印象就是与泰雅人的极为相似，可能是受地域相邻关系的影响，赛夏人的服饰通常都会被归为泰雅化，服饰的外在样式及纹样和泰雅人的几乎分辨不出来，所以常常被忽略不被讨论。但赛夏人的服饰大多有卍字形的花纹，这是泰雅人所没有的。赛夏人的服装尺寸较细长窄小，属方衣系统。现在所看到的旧照片，照片上的赛夏人大多已穿着汉式衣服，并在外面加上长、短背心。赛夏人传统的日常服饰以麻布为主，棉布次之。早期染色技术尚未发达时，赛夏人多以素色麻布衣作为日常生活中常用的服饰。在染色技术传入之后，赛夏人开始在服饰上呈现多种织法和装饰纹样。赛夏人的织布技术相当卓越，其服饰以红色为主，黑、白、红为其传统色彩，三色

常常交错变化。祭祀、祝贺等场合没有特定的服装，只需穿着编织的衣服，然后再佩戴各种装饰。而出草、出猎时，反而要尽可能地穿着旧衣服。

（1）材质。

赛夏人的传统手工技术以纺织与编篮工艺在台湾少数民族中最具特色。编织材料大多是由妇女自行种植的苎麻晒干作为麻线，以织布机织成服饰，也会使用狩猎后经鞣制处理的皮革。近代编织材料渐为棉布，赛夏人通常会购买棉布制作成衣。

（2）纺织技术。

关于赛夏人织布技术的来源，在赛夏人中广泛地流传着一个故事。从前，有一群赛夏人到山上打猎。在他们上山的时候，有位龙女从海底出来，偷偷地帮他们煮饭。她身穿整套的祭典礼仪服装，头上还绑着头饰。她在煮饭的时候，不巧被人发现了，于是她就说自己是奉父亲命令来此帮忙煮饭

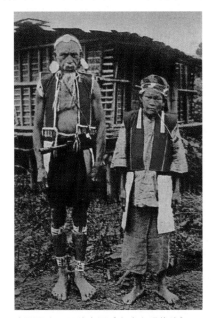

赛夏男女　图片来源《台湾老明信片》

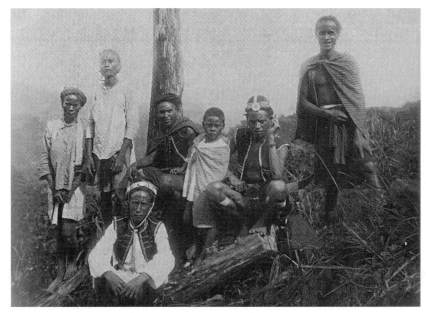

盛装的赛夏人　图片来自《台湾"原住民"衣饰文化》

的。这群赛夏人中有一个年轻人还未结婚，长老就做主，让他们结婚。婚后不久，这个龙女带着夫家10个亲戚到海底的娘家拜访。这10个赛夏人惊叹于新娘娘家的富有，对墙上的织布成品更是目眩神迷。等一行人回到山上后，大家便请她传授织布技巧给部落妇女，龙女一口答应。慢慢地，学习织布的人越来越多。

纺织的过程步骤如下：种麻→抽麻线→纺线→框线→漂白→染色→打蜡→整经→织布。织法有以最简单的平织法织出规则性十字形交叉的无纹饰布，有以不同的挑线法穿梭经纬线织出有菱形浮纹的布。利用提经挑花夹织的方式，以及赛夏人广泛使用的浮织或双层织搭配组合，织出各种华美的纹样，主要用来制成祭典穿的服饰。

（3）色彩。

红白黑是赛夏人传统的代表色。红色代表永恒，表示对待他人要热情；白色代表坚定，表示要保持心灵的纯洁；黑色代表反省与忏悔，表示为人要正直。传统三色纹便是相互平行的三种颜色。

（4）图纹。

赛夏人是以水平式背带腰织机作为纺织的主要生产工具，技术与成果受到泰雅人相当程度的影响，所以图案上有类似泰雅人条纹式的交织图案。赛夏妇女在织布机上织出色

彩鲜艳的夹织布料，并在布料上以各种花纹，如菱形纹、三角形纹、卍字形纹、十字纹等进行挑织。

赛夏人的祭祀服饰上有许多美丽的织纹图案，族人多将织纹图案视为是代表个人及家族传承的智慧与殊荣，每家有其熟练的图纹织造技术。传统织纹图案常见的有菱形纹、卍字形纹、XO纹、线条纹等。这些织纹图案主要由红、白、黑三色交错变化而成。

菱形纹：菱形的形状就像是人的双眼一样，赛夏人认为菱形是祖灵的眼睛，所以将菱形织在服饰上，就像是祖灵守护族人，同时也是告诫族人不可以做坏事。

卐字形纹："卐"像是自然中的闪电。相传过去有一位雷神非常照顾赛夏人。他下凡来到人间，帮助赛夏人耕种。日复一日，赛夏人变得越来越懒惰。有一天，雷神从田里回到家后，肚子非常饿，就请人去煮饭。但是煮饭的人却懒得煮，

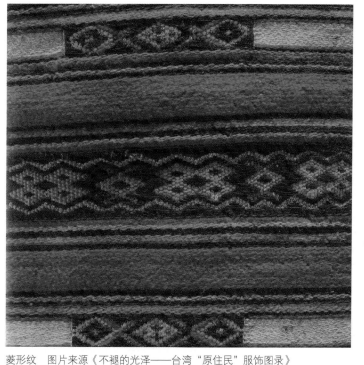

菱形纹　图片来源《不褪的光泽——台湾"原住民"服饰图录》

把锅灰拿给雷神吃。雷神终于受不了了，愤怒地回到天上。赛夏人这才惊觉自己犯下了大错，于是将形似闪电的图纹织在服饰上，以此来纪念雷神并约束自己的行为，提醒自己要勤劳不要懒惰。

线条纹、XO纹：早期赛夏人与泰雅人互相通婚，所以赛夏人将原属于泰雅人的图案融入赛夏人文化中，织出与泰

雅人雷同的图案。

（5）饰物。

矮灵祭时有专用的臀铃与舞帽作为饰物。臀铃又称背响，男女皆可佩戴。多数的臀铃呈三角形，中央主体部分以棉布包裹，外面装饰小镜子、珠子、亮片等，下缘缝缀珠链垂铃，再垂吊竹管、子弹壳或不锈钢管，并以布条或绑带跨过双肩

系于腰后，让下摆垂吊饰物，配合舞步摆动，发出"叮当"声。舞帽又称为姓氏旗、肩旗，以姓氏为单位，同姓氏的族人合力制作。矮灵祭中有特大型舞帽（或称祭帽）。舞帽分为北群肩旗和南群肩旗两种形式。北群的形式呈圆弧形漏斗状，又称神伞或月光旗；南群的形式则呈扇形或长椭圆形（潘姓的肩旗例外，呈与北群相同的漏斗状）。当矮灵祭歌舞进

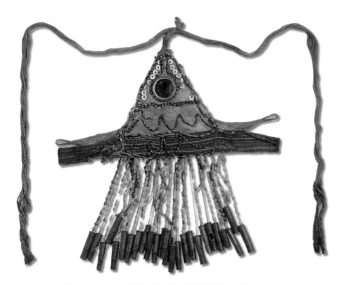

赛夏人佩戴的臀铃　图片来源《台湾"原住民"衣饰文化》

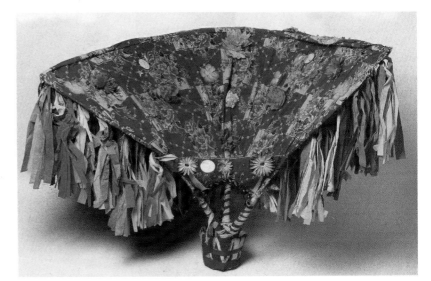

矮灵祭特有的圆弧形神伞　图片来源《台湾"原住民"衣饰文化》

男子足饰　图片来源《台湾"原住民"衣饰文化》

行时，各姓氏家族年轻力壮的男子会肩扛着舞帽，在蛇行的舞队中穿梭，具有指引的作用。

3. 赛夏人服饰形制。

古代赛夏男女服装都有头巾、上衣、背心、胸衣、腰带、披肩、腰裙、膝裤等，会因祭典、性别以及年龄而有不同的穿着方式。大抵上，衣饰以麻布（自己纺织）为主。男女上身皆着长达膝部的对襟无袖长上衣，即长背心。背心由两块麻布对折缝成，前后夹织花纹。男女皆穿着黑棉布腰裙，男子加上丁字带，女子则加上深色棉布制成的绑腿布，通常会在绑腿布下缘缀以小铃，于祭典时戴着。男女头上均有黑头巾。除此之外，臂、腿、腕、头、腰等处均有装饰。现在的赛夏人服装较简化，已不再有过去繁复的穿法，但是在服装的装饰上却呈现多元化。早期以兽骨、贝类、竹、薏米珠来装饰，现在则以亮片、纽扣、铃铛、彩珠等装饰，这让赛夏人的服饰虽简化了但却呈现华丽的风貌。

长衣：长衣是赛夏人传统服饰中的基本类型，在穿着上并无男女区别，且早期的长衣以无衣领、无袖为主要样式。在制作方法上，长衣是以两块不加剪裁的织布缝合而成，因没有领口设计，不怎么好穿，其功能为遮体、保暖、装饰。传统赛夏人在平日工作时穿着素色或麻布原色长衣，祭祀时才换上施有红、白、黑色夹织花纹的长上衣。根据族群中长老的说法，此种仪典专用的长上衣的颜色安排有其特定意义：长衣上半部一定是白色，表示做人心地善良、清白；以红色为主的纹样装饰在中间，表示有精神、朝气蓬勃、生活幸福；纹样四周边缘加上黑色搭配，表示要尊敬人，不能有黑心。

短背心：是祭典时加穿在长上衣外面的礼衣，大多以红、黑二色夹织而成，有的在上面施以白、黑条纹，或者四孔白

男女无袖长上衣　图片来源《不褪的光泽——台湾"原住民"服饰图录》

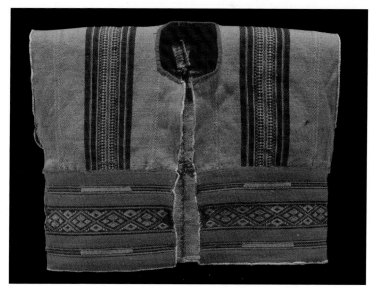

无袖上衣　图片来源《不褪的光泽——台湾"原住民"服饰图录》

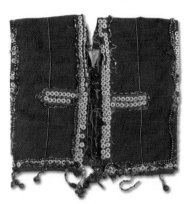 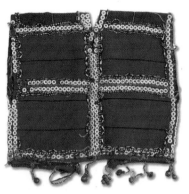

对襟无领短上衣　图片来源《台湾"原住民"衣饰文化》

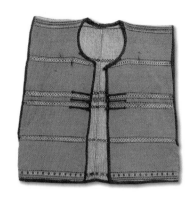 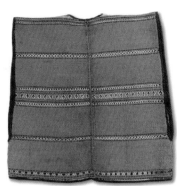

小圆领短背心　图片来源《台湾"原住民"衣饰文化》

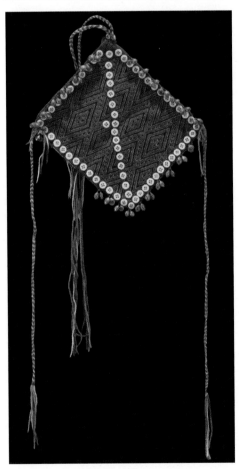

男子胸兜　平织织作的浮织挑花　图片来源《不褪
的光泽——台湾"原住民"服饰图录》

色圆形纽扣[①]、亮光塑料小珠子、亮片、贝珠、铜铃等鲜艳亮丽的饰物。短背心常见的样式有两种：一种是未加裁剪的对襟无领短上衣；一种是小圆领，并在领口与袖口绲布边的上衣。与泰雅人不同的是，泰雅女性不穿此类短上衣，而赛夏则男女皆可穿着。大体上，赛夏女性短背心上的饰物较为华丽，而男性则仅以贝珠、纽扣或铜铃为主。

　　男子胸兜：胸兜同时具有装饰与遮蔽的功能，以前应是祭典时才会穿着。可能是受泰雅人胸兜的影响而有的，因此穿着并不普遍。

① 白色纽扣是向日本人或汉族人购得。赛夏人认为只有英雄才可将白色纽扣饰于衣服上。

第二节　台湾少数民族民间服饰艺术口述史

一、尤玛·达陆：“因为我有信念，这个信念会督促着我做好这些事。”

【人物名片】

尤玛·达陆，女，汉名，黄亚莉，出生于苗栗县泰安乡的泰雅族群，父亲是湖南人，母亲是泰雅人。20 世纪 90 年代开始，尤玛·达陆致力于泰雅染织工艺田野调查。经过 20 多年的努力，她成功重现了台湾泰雅传统服饰，同时亦将泰雅染织的技艺工序与知识体系重新整理，为濒临失传的泰雅染织续命，在承续技艺以及完整工序上兼具了创新的能力。尤玛·达陆在传统浮织与挑织技法的表现上尤为优异，是少数能将传统染织从材料的育苗、栽植到制纤、制线、染色、织布等 20 多道工序完整呈现的艺师。2015 年，尤玛·达陆被指定为重要传统艺术保存者。

近 30 年来，尤玛·达陆为泰雅文化尽心尽力，为传统生命“织圆”，已建立起一套完整的染织工艺知识库，并积极筹建民族学校及染织工艺专门学校。尤玛·达陆从事教学活动，持续研究创新，并发表了多篇论文，在泰雅染织工艺领域极具代表性地位。

【访谈内容】

访谈时间：2018 年 1 月 12 日

访谈地点：苗栗县泰安乡象鼻村野桐工坊

受访人：尤玛·达陆

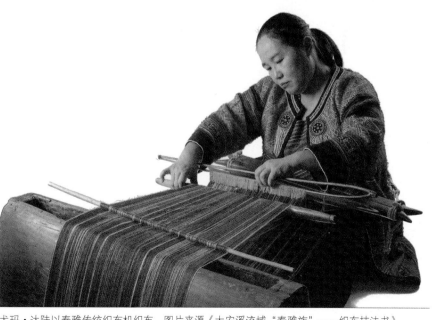

尤玛·达陆以泰雅传统织布机织布　图片来源《大安溪流域“泰雅族”——织布技法书》

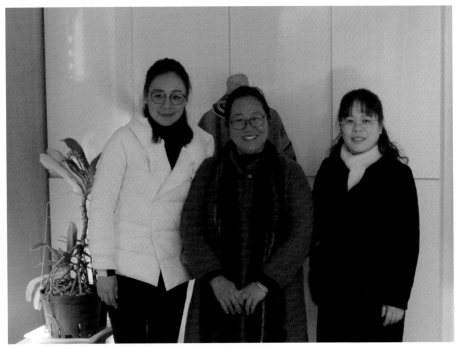

尤玛·达陆（中）与作者（左）等人合影于象鼻村野桐工坊

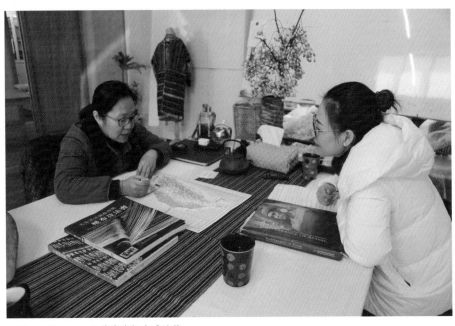

尤玛·达陆（左）向作者介绍泰雅地貌

第一个10年：复振泰雅文化的初衷与建构

【尤玛·达陆口述】

1. 泰雅文化的失落。

日据时期，日本曾派很多地质学家、生物学家来台湾少数民族居住的地区做调研，就是想知道哪些地方有资源，如哪些地方有木材资源、矿产资源等；派人类学家来，就是想知道怎么来管理这些少数民族。我们的文化为什么会断绝得这么彻底？这是由于历史的原因，泰雅人被迫失去了自己的文化跟信仰。男人不能驰骋山林追逐猎物，女人也不能织布、文面。自己族群的文化和生活一点一滴地都流失掉了。

2. 与织品的渊源。

高中毕业时，我并没有依照父母的期望，读他们心目中理想的学校，而是听从自己的心声，读自己想要读的科系。

大学毕业以后，我到县级文化中心的编织工艺馆担任公职。作为一个公务员，我必须要对自己负责的工艺具备一些基本的知识，否则如何与工艺师交谈？因为是编织工艺馆，所以我与另一个同事进行了分工，我选择了织，她选择了编，之后我们便一同去拜师学艺。但那个时候拜师学艺并不完全是为了织布这件事情，而是为了对织布工艺有所理解。那时候，我要去手工艺研究所受训，大概需要一个半月，可是公务员无法请如

此长的假。我就对主管说："主任，我想去学习织布技术，但需要近5个星期的时间。我知道不可能有这么长的假，所以我这里有两份文要签呈，一个是请辞的文，一个是公假的文。您签，我要走了！"5个星期之后，我回来了，主管帮我签了公假。所以，我有了第一次的织品技艺学习经历。

当时，我去台湾手工业研究所学习染织课程，先是向柳秋色、马芬妹、蔡玉珊老师学梭织技术，有了织布的基础概念后，再向黄兰叶老师学缂丝。黄兰叶老师的公司是以织日本和服为主，她让我见识到织品中精美、讲究的那片天地，也让我见识到她对织品工艺的坚持与专业。黄兰叶老师对织品从工艺到艺术的表达，让我发现了织品的另一个世界，也帮助我打开了对织品美感的认识大门。

3. 坚定回归部落。

29岁的时候，我回到了部落，转换了我的人生战场。当时我的愿景是找个能干50年的事情做。其实，当时我在城市里也算是有一个好的工作，对于女性来讲，也算是有一个比较安稳的职业。但我想我不能一直就做公务员，然后到65岁退休。我要找一个不需要任何头衔，但年纪越大越有名气的事情做。

我刚回来的那几年其实是很困顿的。因为我过去是大家的骄傲，大家认为我好不容易离开了山区，有好的工作，好的收入，好的名声，为什么还要回来？！所以母亲非常反对我回来这件事情，她下达通令，不准任何人接济或提供资源给我。除了70多岁的外婆外，我几乎被断绝了所有的经济来源和支持。我跟妈妈讲，我都快30岁了，你不用把你的想法灌输给我，我的婚姻我自己负责，我的家庭我自己负责，我的事业我自己负责，我的人生我自己负责。

29岁那年，我是跟我先生还有其他4个人一起回来的，其中一个现在是民族学校的校长。当时我们都只有20多岁，就是想回来替整个族群做一些事情。我们6个人坐下来讨论应该怎样才能够着手进行工作，然后大家就开始分工。我先生负责记录、历史调查、迁移、文面的工作，那位校长负责祭典的工作，还有人负责搜集、整理歌谣的工作。6个人里只有我一个女性，于是就把织布的工作分给了我。泰雅族群虽是以父系为主，但是女性也有女性扮演的角色。虽然公关事务方面女性没有办法参与，但在生活方面，女性是可以掌握和处理的。比如说，田地里头要种什么庄稼、生活里面要处理什么事情，女性是可以决定的。但部落里头大的事情就由男性去处理、决定，如打仗、狩猎等。因为泰雅族群的禁忌，所以男性是没有办法处理织布这一块的事的，即使他们有兴趣，也难进入，织布是女性在部落中的位置的一个表现。

那时候，我和外婆住在一起。白天，我和外婆在园子里摘豆子；晚上，我向外婆和姨婆学习泰雅传统织布技术，

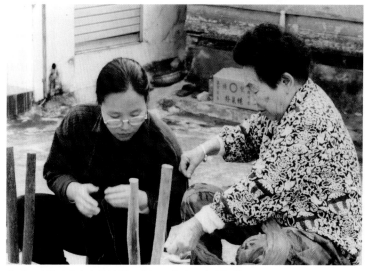

尤玛·达陆（左）向外婆学习整经　尤玛·达陆提供

四五十年没有再织过布的外婆和姨婆是我传统织布的入门师。因为织布的记忆已经很久远了，多半淡忘了，两位老人家每天都是一边激烈讨论一边教我织布。就因为我这个外孙女突然宣布要织布，两位老人家只好把织布的老东西通通搬回来，还请了舅公帮忙找整经架。当时姨婆已经90岁，视力消退了，听觉也变差了，织布又是非常耗眼力的工作，光一个很简单的平织，当年就教了我两个月。

4. 训练建构知识系统。

泰雅这么大的一个族群，它的服装在经过了将近100年后消逝了。为了寻找材料与复原的技术，我先去做基础的田野调查。大概30岁那年，我想，除了田野调查外，我还应该去看看博物馆里的织品。当时台湾大学人类学博物馆收了最多台湾少数民族的东西。记得当时台大的教授问我："你是这方面的专家吗？"我说我还不是。"那你是这方面的学者吗？"她又问。我说我也还不是。她便说："那你等我的学生把这些资料整理好之后，你再用这些资料吧。"我告诉她我会来不及的，因为那些老人都要走光了。她还是说："你先等等吧。"因为这样的刺激，我觉得自己一定要成为专家，一定要再往前走一步。

32岁那年，我考入台湾辅仁大学织品服装研究所，主要的研究工作是把泰雅传统服饰系统地整理出来。那个时候，我想做一些更深入的研究，但这个研究中心很小，而且只有泰雅的服饰研究。于是我开始去采访部落的耆老，向他们学习，并整理许多的老照片。后来又进了博物馆，开始做博物馆的研究和分析。

在研究所学习时，老师常常要求我们要有理论基础，也就是说，你要用过去学者的理论来讲你的事情。那时，我并没有用这样的方式。我想，许多人类学家都曾经到这些原始部落里去探寻他们的理论，找到了解决问题的方法，而我们的部落，就是人类学家会来的地方，我应该可以找到自己的方法，整理出自己的系统，架构出自己的理论基础。当时年轻气盛，后来才知道这是一件不容易的事。你要怎样把这么多年的经验整理出来并系统化？因为只有系统化后才能够变成知识，只有变成知识后才可以传播或是传承。

5. 未完待续的研究。

研究的事情一定是要一步一步做的，它是无法断掉的，即使是现在，仍然在继续做。我到世界各地的博物馆，希望能把18、19世纪流传在外的泰雅服饰陆续整理回来。在这期间，我陆续整理出了一千多个泰雅服饰图纹档案，希望能够整理成电子数据，便于将来运用。过去这些图案虽有族群的特征，但只有整理出来之后，才能形成族群的标志。

这个图纹档案具有系统性，它分成两部分：一部分是泰雅服饰的图案；另一部分是通过软件整理出的泰雅服饰的组织结构，也就是要怎么样把它们织出来，即这些已经不在部落的织品，如何根据文献及影像资料，整理出其造型、图纹、配件、配色等的数据。我在研究所期间，便将泰雅传统服饰中的八个大支系整理了出来，然后再训练部落中的织者，重制泰雅的服饰和织品，即陆续把过去黑白照片中的服饰恢复成彩色，然后将它们一件件重制出来。

2000年，我们织做了每一个不同系统的服饰。之后，我又花了10年，完成了《重现泰雅》这本书。我希望一直能整理这些泰雅服饰数据，一直往前走，所以未来可能还会再增加一些过去自己的研究中没有出现过的东西。传统服饰的研究、分析、重制，我想我还会一直做下去。

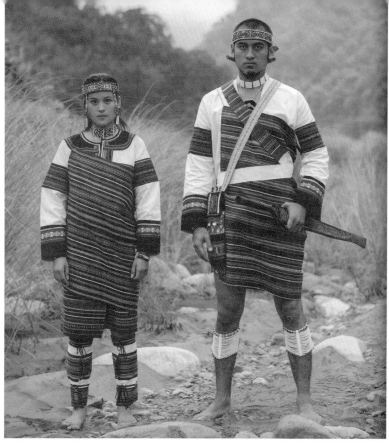

大安溪流域盛装的泰雅男女　图片来源《大安溪流域"泰雅族"——织布技法书》

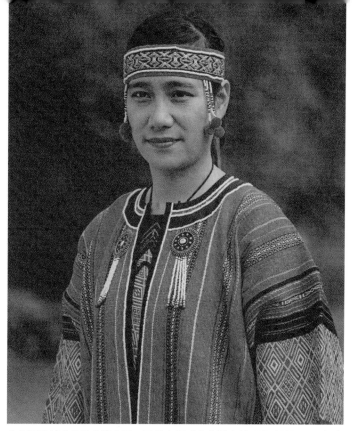

大安溪流域盛装的泰雅女子　图片来源《大安溪流域"泰雅族"——织布技法书》

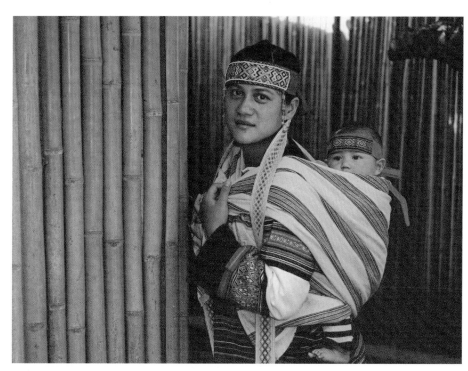

泰雅人以平纹织布作为背儿带　图片来源《大安溪流域"泰雅族"——织布技法书》

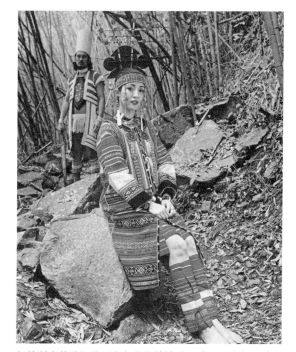

新娘所穿的片裙是以多色菱纹的技法织成　图片来源《大安溪流域"泰雅族"——织布技法书》

第二个10年：传统的重制与新生

1. 困境中重生。

在研究所念完后，我就留在所里兼课了。1999 年，台湾发生"9·21"大地震，部落是重灾区。当时我想回去帮忙，于是我就跟所长说："你可以再请到很好的老师，但是我的部落可能没有办法请到一个能帮忙他们做重建工作的族人，希望所长能让我回去。"但所长说："如果你回去了，我们所想要发展的民族服饰教学，以及知识系统的建置，要由谁来做？我等了 35 年才等到你这个少数民族学生，我们就要开始发展了，你回去后我们不是就要停了？"我说："等我将部落的事情忙完一段后，我就再回来。"但从那时离开后，我就再也没回去了。

2. 少数民族工坊。

台湾"9·21"大地震后，我在部落主要协助做赈灾的工作，就是像做社工的工作一样。当时我就在想，以我的专业，我可以协助做什么呢？当时有个部落妇女牵着两个小孩对我说："老师，我需要尿布、奶粉，我能做什么？"我心里想，作为一个研究者，我有没有办法帮她谋一个生计呢？于是我便开始筹建染织工坊，随后开始了重制工作，也就是把我在研究所的研究成果实际做出来。这需要做很多准备工作，例如，要用什么颜色织、要用什么样的工具织、如何织。因为过去都只是些图像，没有实际操作，所以这第二个 10 年就是将文字的记录逐步做成实品，也就是把我研究的成果和老人家传授给我们的技艺慢慢地织出实品来。这个 10 年，我们前后做了 500 多件服装和饰品。

大约在 2002 年，成立了少数民族工艺协会。因为要养活织者，所以就必须要努力赚钱。我想，这些织者可以一边学习传统织布，一边解决生计。那时，她们对传统完全不了解，都必须从零开始，要花费很多心力，压力确实很大。还好，那时候大家都还年轻。

但这期间也遇到一些问题。台湾那个时候对于传统织品、传统服饰还没有太多的概念，我们的织品没有辨识度，与其他少数民族的织品有一些混淆，与当时东南亚的织品相似度也很高。在市场上，我们与外来织品是处于竞争的状态，这些外来织品都是以较便宜的价格输进来的，但是我们的织品人工成本贵，要如何去承担这个成本呢？当辨识度和价值还没有建立起来的时候，如何去说服购买者？在思考的过程中，我立即做了一个决定，不走文创品、生活日用品的路径，我们做两个极端：一个是非常传统的服饰重制，一个是非常前卫的艺术创作。我们非常清楚，根据当时的状况，我们还无法以文创品生存，因为我们还没有办法被别人认定有那个价值。另外，一定要传统基础很扎实了，艺术美感也很扎实了，我们再来制作生活日用品。因为传统的东西只有懂得传统的人才会给你做评价，艺术的东西只有懂艺术的人才会给你做评价，而生活日用品是所有的人都会给你做评价，做得不好很快就会被淘汰了。

3. 艰难的织品营销。

传统服饰做出来一定要有营销路径，但那时候我只有一些研究织品的经历，根本不知道营销的概念。我之前做过博物馆的行政，所以就去敲很多博物馆的门。我对博物馆的人说："你们要不要收购我们整理好的、一套一套的、有系统背景的服饰？"博物馆的人说："你的这些东西是旧的吗？"我说："对啊，旧的，是我们按旧的东西重制的啊。"博物馆的

人说："那是你们新做的，我们不收新做的，我们只收老件。"后来，我想："如果博物馆不收新的，那我应该去找美术馆才对哦。"美术馆收藏部门的人问："你这些东西都是新的？"我说："对啊，新做的。""可是你这些形式都是旧的啊，没有创新！"当时我心里想：天哪！怎么办？这样下去没有办法发薪水了。之后我就去拜托我以前在博物馆研习训练时相识的同事，他那时是县级博物馆的馆长。那是一个考古的博物馆，在新北市。我问他有没有经费，可不可以收我们这些重制的作品。我告诉他，一定要相信十年后这些东西一定会涨十倍。但因为是一个县级的博物馆，经费有限。于是我对他说："只要你愿意收购，我就卖出。"（现在的市场价真的是之前的十倍以上了）我十分感谢他的协助，之后就有了在台湾史前文化博物馆的收藏计划。台湾史前文化博物馆是一个新建的馆，没有经费去购买那么多的老件。我们有研究服饰的图案、技法、出处，对于如何做研究、做分析、用什么步骤等，我们都有一套系统的信息，织者能够把这些信息进行整合且完整地织出作品来，博物馆其实想要的是这些数据，对博物馆而言，这就是重要的知识。我告诉馆方，我们可以买一送一，就是你收藏了我们的知识，我们还奉送衣饰给你！于是，我和博物馆定下了那时我认为比较合理的一个价格，让大家能够在稳定的氛围下工作。

之后，我们陆陆续续开始了其他博物馆的泰雅服饰重制工作。再后来，台湾史前文化博物馆就将我们所做的这些重制服饰编辑成《重现泰雅》这本书出版，终于将泰雅的服装知识整理出了一套体系。

4. 影响其他族群。

少数民族大多住在山上，从一个部落到另一个部落都要走很远的路，甚至要绕到很远的山上。目前我有一套整理传统织品的系统，可以帮助这些部落把他们自己的服饰补充进来。这些部落几乎都在深山，没有老师愿意去给这些部落的妇女上课，而且这些部落的妇女也没什么经费，所以我经常会吃到她们给我的"学费"。她们会说："老师，我可以给你萝卜吗？""我可以给你高丽菜吗？"虽然这样，我还是很愿意去给她们上课，因为她们有着强大的学习意愿，她们也帮我坚定了我的理想——将传统的技艺和知识传播出去。

因为《重现泰雅》这本书的出版，之后的几年，其他族群开始受到一些影响，他们也陆续寻着这个路径，想要把他们的传统服饰做出来。即便是跟汉族人接触最早、自己的文化也消失得比较彻底的平埔族群，也开始有了一些这种意识。他们也来找我，问我他们可不可以把他们的那些服饰再复兴回来。我说："只要你们有心，我们一起努力。"

但这些工作必须有一些步骤和流程。我告诉其他族群对复兴本族群服饰感兴趣的一些人，他们必须先找到志同道合的一群人，人可以不用太多，一组大概六个人就可以了。我带着他们去做田野调查，去博物馆做研究分析，然后开始训练他们如何从田野、从博物馆里整理出族群的形象和轮廓。虽然有一些老照片，但是族群的轮廓并不很完整，有些必须要从数据、口述里面重建。

第一个成功的是邻近我们泰雅的赛夏族群，2017 年和 2018 年，他们都举办了传统重制的展览，呈现了他们把服装重制出来的过程。

我现在都在尝试这个系统，但方法必须要经过实证。因为我的部落处在比较偏远的深山，所以族群文化保留得比较完整，但其他的地区就很不一样了。我想把这种重制方法用

在其他族群文化消失得较严重的地方，看看它是不是也可行。如果可行，就会有实证的背景，就可以将它变成一个真正做学问的方法与流程。

5. 现代纤维公共艺术。

我一直有一个搞创作的欲望，思考着如何从传统的元素里整理出它的架构，然后做出新的创作，最后再从这个新的创作回到传统里，给传统以新的生命。所以，我同时又做了

展览于台湾史前文化博物馆的公共艺术作品《梦想的翅膀》 尤玛·达陆提供

另外一个工作，这个工作大多是搞艺术创作，也就是做公共艺术，公共艺术都是放在公共空间的大件作品。我从传统的服饰文化里，按不同元素分门别类整理出一个个系统。比如，我先按造型、色彩、材质、技术、图案、历史文化等元素整理出一个个系统，然后我就可以从这一个个系统里取得我需

要的元素。可能这一次的创作只取造型，或者只取材料，或者取图案和材料搭配，或者取材料跟技术搭配，或者取造型跟传统故事搭配，等等。其他人也可以从这些整理好的系统里把这些元素 A+B、B+C、C+D 地搭配起来。这些元素的本质都还是从传统里面淬炼出来的东西，这样，传统便可以走得很长、很远了。

2000 年，我便开始创作了很多的公共艺术作品。公共艺术需要一起工作的人较多，需要的经费也较多，这样可以让一起进行传统创作的部落妇女有好的收入，她们就可以在家里边工作边带孩子，这样也有利于部落的稳定。

做公共艺术其实也有很大的难度，你要跟许多人竞标。公共艺术开的都是竞争标，有时候甚至开的是国际标，要跟国外的艺术家竞争。早年的时候，有的人会说："就是一群部落妇女，你们懂艺术吗？你们用的这些苎麻材料可以摆放持久吗？"诸如此类的问题有很多，我和我的伙伴们都会想出各种方法解决问题。从 2000 年至今，我带着部落妇女制作传统服饰的同时，也创作艺术，两个方面同时进行。

我们进行纤维艺术创作的第一件公共艺术作品是《梦想的翅膀》，它其实讲的是一个传统的故事。有一个女孩，她在深山里生活时，遇到了许多困难，后来变成了一只鸟，飞过了那座高山。在台湾"9·21"大地震后的那个时期，我觉得自己很像那个女孩，所以我就很想做翅膀。

作品中的这些翅膀都是用我们生产的苎麻做的，作品中

所有的原料都是从我们这里的土地长出来的。两片翅膀其实就是个寓意，希望每一个人都可以为自己插上翅膀，然后可以飞越困境。这个作品的基本元素就是苎麻跟色彩，每一片翅膀都是由几百束的苎麻制成的。这件公共艺术作品是1999年台湾"9·21"大地震后开始做的，2002年做好后就放到了公共空间。

后来，织女们就开始自己学，自己去进行创作。我告诉她们，把自己心里想的图画出来。她们却说："老师，你叫我们画图？我拿笔比拿锄头还重，我不会画图。"结果后来她们自己创作出了作品。

我也进行策展。我带着这些年轻的织者参加了很多当代的艺术展，并在艺术展上展示她们的作品。我也带领一些年轻的部落艺术工作者参加展览，运用我的社会资源帮助这些年轻人搭建一个个平台。比如，替新生代女性策划创作展，让她们可以从这里走出去，现在有几位已经是台湾知名艺术家或知名艺术创作者了。

在创作时，纤维的材料常常因创作需求而改变，近年来，我们常使用金属纤维。这些金属纤维作品的概念形成主要来自女性的独立，希望泰雅女性不要成为依附在别人身上的人。以前，一块传统布料织成作品后，它必须摊在桌上、挂在墙

织女们创作的公共艺术作品《筑梦时代》 尤玛·达陆提供

新生代女性创作展作品　尤玛·达陆提供

策展的作品　尤玛·达陆提供

上、穿在身上才能够呈现。记得20多年前，我第一次去参加乡公所办的展览，作品做好后，就是将一整块布带到展场。当时我说："哎呀！为什么整个展场看不到我们的作品呢？"她们告诉我说："尤玛老师，我们的作品就放在那个雕刻的下面。"所以当时我就想，有一天织女们把技术学到了，一定要让她们独立起来，自己可以表达自己的意念。那个时候，我们发现，这个织品没有办法立体起来的原因是因为它没有骨架。要怎么样织成有骨架呢？有了骨架后怎么让它有柔美的感觉呢？我们开始思考并创作了很

公共艺术作品《生命的旋回》　尤玛·达陆提供

多的作品，将很多的金属织入作品中，从而开启了我们跟异材质结合的路径。

第三个10年：复兴纺织材料

1. 从种苎麻开始。

材料复兴是在第三个10年，就是种苎麻这件事情。那个时候，想要了解台湾过去是怎么种苎麻的，我们就从研究开始。先把种苎麻的流程整理研究出来，然后自己种一回，把这些流程都依序做一遍。

苎麻其实还伴随着我们族群的一些祭典，就如同小米一样。小米其实不只是养活生命的植物，它还是一种文化核心，

制作完成的苎麻线在阳光下暴晒　图片来源《大安溪流域"泰雅族"——织布技法书》

比如，播种祭、尝新祭、收割祭等。祭典实际上是一个族群很重要的人生哲学，如果没有祭典了，文化象征就没有了。所以对我来说，苎麻是一个文化的植物，我只是用种苎麻这件事情把文化引出来，我要的是文化根源。织布工艺的核心是苎麻，只要它还在，祭典、文化、知识便会相连而存在。一旦它不存在了，文化便会悬空、虚无了。所以，有时文化需要一个仪式将它保留下来。

记得最初想要还原传统服装，我学习了很多的技法，织了差不多近百块布，能织出各式图案了。那时候，外婆已经八九十岁了，她问我："尤玛，你真的在织布吗？你真的还要织布吗？"我心想：我都已经织了这么多的布了，您还在问我这样的问题，这到底是什么意思啊？于是我跟外婆吵，觉得她看不起我，没有重视我做的事情。之后，外婆沉静地对我说："尤玛，你没有真正地在织布！"现在想想，外婆所有的忠告都是深沉且真切的。我们的文化现在只剩下表层，甚至连表层都没有了，我常是取了许多杂乱的东西混合成一碗鸡味汤喂自己喝。老人家认为我们没有真正地在织布，因为她看见我们常常只是在做给别人看，让别人称赞我们织布技艺精湛，布织得漂亮。老人家觉得所有的事情都得从种植苎麻开始，要跟着祭典、跟着时序、跟着GaGa。对老人家来讲，织布是最末端的事情，是最不重要的！所以，外婆认为我怎么只做了织布这件事情，其他事情都没做，那肯定是不足的！就像起初我们这几个回部落的年轻人说想要恢复祭典，老人家总觉得，你要恢复祭典，你不种小米有意义吗？我们几个年轻人却怎么都想不通，祭典就是祭典，跟种小米有什么关系？老人家说，难道你们看不出来，如果祭典跟小米切断了，那么，祭典存在的意义是什么？所以我们就是跟

着这群老人家学习，学习她们的织布技术，也学习她们的思考模式。

2. 泰雅服装秀。

2010年开始，我们在海拔2000米的高山上的公园举办"森林之心"服装发布会。那时候，不管做传统服装怎么赔钱，我给自己的时间都是5年，希望通过5年的时间把风气培养起来。所以，这5年服装秀我们的目标是：以时尚为工具，由现代创意服饰引动对传统的向往，让年轻人从中寻找自己族群的自信和认同。

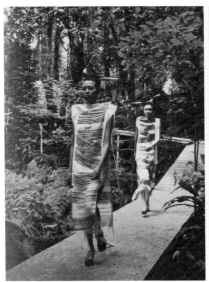
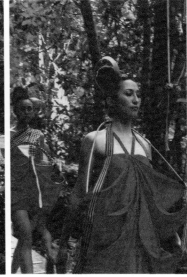

2010年"森林之心"服装发布会　尤玛·达陆提供

那个时期我做饰品，做了很多装饰性的东西，都是传统的东西，一点都没有改，它们不是服饰本身。2010—2015年，我创作了许多的服饰。因为有些设计师说，民族服饰大多有浓重的色彩，特殊的造型、独特的图纹太多、太隆重了，不太适合出现在现代服装里。所以我想我可以试试怎么将传统与当代相结合。我喜欢做许多实验，于是就有了苎麻家居服系列，用传统服饰的线条来设计当代服装，试着形成一个自己的风格，但走的是民族的路线。在我们的传统服装里面再整理出一个系列，这一个系列的服装可以让族人在日常生活中穿，但它们仍保有传统的味道。

3. 色舞绕文化教育学园。

"色舞绕"在泰雅语里的意思就是可供染色的土壤。色舞绕实际上也是一个大染池，就在我们这个部落上方的一个地方。我们的传统服饰里面很多都要用到黑色，其实黑色在天然的染料里头不太容易染得，它必须要用色舞绕的泥土来染色。泥染就是现在铁煤染的概念，那个地方刚好就有一个铁煤染的池，也有泉水，所以很多人会把自己的麻线、色线拿过去染色。传统生活就是一个互助和共享的概念，在这大染池里头，大家都可以取得自己想要的东西，所以我就用"色舞绕"作为我们团体的名字，并且在2010年成立了文化教育学园，希望大家都可以在这里共享祖先留给我们的文化。

我45岁才生了女儿罗娜，也是因为她而下定决心努力去完成一些事情，而教育就是其中的一件事情。教育本来是我人生前50年历程里比较后面阶段才会去做的，因为女儿出现了，所以加快了我的脚步，也由此改变了台湾少数民族的教育生态。

当时，我女儿很快就到了要读书的年龄了，许多朋友都说不能读部落的学校，因为环境、资源、师资都比城镇差。

于是我对他们说，那就必须要改善环境、增加资源、培育师资。2010年，我们工坊和协会就自办了一个幼儿园，让孩子们全部都用泰雅人的语言交流，让孩子们自己去跟知识、环境对话。比如，他们有种小米的课程，就是要他们与传统种小米的所有知识对话，而不是拿一颗小米告诉他们说："哎，这是小米。"要让他们从小米种子开始种起，然后将这些小米种子延伸出来的所有的祭典、知识和经验，都一起教给下一代。比如，开始要播种了，就必须要有播种祭。这是一件很重要的事情，我们怎么可能把祭典跟实际的生活切割开来呢？这是要让孩子们从小就有人和土地、天是合在一起的概念。因为我们人其实是很渺小的，所以我们必须要祈求土地和祖先帮助我们，将收成和我们一起照顾好。如果孩子们从小就有这个概念，他们就不会去伤害土地。孩子们的土地观念在他们很小的时候就建构了，而且他们的知识是通过他们的身体亲自去感受的，而不是从脑袋灌进去的。

后来我们又借助这些年幼儿教育的经验，办了一所小学。2016年，我们去跟苗栗县县长说，我们已经实实在在做了6年幼儿教育了，这些接受族群教育的孩子学得都不错，我们需要将我们的传统文化延续下去，问他可不可以给我们一个小学作为实验，让我们能够继续延续这样的教育，但是县长对这个传统文化的教育工作似乎没有兴趣。又过了一年，我们用尽所有的办法，又去说服台中市的市长，最后同意给了最靠近我们的一所小学作为实验。我们就和校长讨论，将过去办幼儿教育的经验悉数传给学校，把这个小学打造成泰雅人的实验小学。过去我们少数民族常常为了争取应有的权益而走上街头去抗议，如还我土地之类的。对于文化教育，我觉得有更好更快的解决办法，那就是你先卷起袖子把成绩做

出来，再以此拿去说服别人。我们现在正在筹备中学，也在跟大学联系。不久我们会去新西兰，去那里了解一下新西兰的毛利人是怎样从中学到大学都办起来的，他们的制度是怎么设计的，回来之后可以发展一些新的、更适合台湾的制度。我们从一所幼儿园、一所小学开始，到2017年，在台湾少数民族的区域里，已经有6所小学在申请族群实验了，他们也要走我们这条路。

在创办这些学校时，我们常常问自己：到底想要培养什么样的孩子？我们希望他们要拥有族群文化的内涵。我们也常常思考：这些孩子的未来会如何发展？我们希望他们将来要做些什么事？第一，希望他们未来能够把知识再回馈到他们的母体环境，让母体环境更好；第二，如果他们有了知识，就要把知识实践到生活环境里，如此，知识才是活的；第三，他们可以把族群的价值扩散出去，要有一种传播的能力。另外，他们将来是要能够回到部落，成为部落里最有独特创造力的人，让部落的经济力、自主力、自治力有机会重新回到原来的状态。所以，这是一条具有文化创意和经济效益的新道路。我们则是在实践它，而在实践的过程中，文化是很重要的基础。对我们而言，培养这些孩子，是要让他们有能力把传统的东西转化为创意，当这种创意的能力培养出来之后，他们才有机会运用它来发展其他的经济活动。只有经济好转了之后，才可以整合经济力、自主力、自治力，把自己族群的生活整理好。我们有方法让我们的孩子长成他们该有的样子，每一个族群都有自己对世界独特的贡献。

未来，我们希望吸引更多的外来人士来到这里。因此，我们必须做到这么几点：第一，生活方式要被别人羡慕。我们要过一种具有独特价值的生活。第二，少数民族的文化要

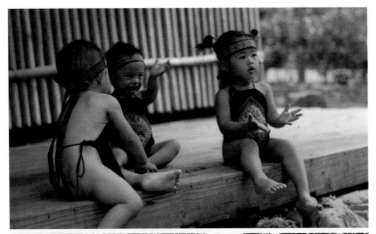

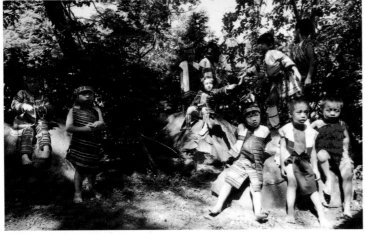

接受少数民族教育的孩子们　尤玛·达陆提供

被别人尊敬。教育的环境必须要富含文化的内容跟元素。第三，孩子们要在够自由、够开放的实作场域中学习。在幼儿园，他们很多的时间都是在户外上课；到了小学，下午的时间，他们都是在户外上课，如到河边去学习制作鱼筌捕鱼，到园子里头去种小米，去参加祭典。也就是说，我们这里的孩子，可以学习传统文化的内容。

我们也为那些孩子做了很多的数据库、网站和知识的整理。我们必须要在彼此互助的情况下去分享，这是我们的宗旨，我们希望传统文化的精神能够在现代生活里得到实践，这样子的联结才有可能长久、长远。要做长做远，不一定要做大。我们可以做得小，但是要够美；可以做得慢，但是要够稳。

第四个10年：未来的生态系统

1. 部落的忧虑。

过去，我的工作主要帮助的是妇女，也有帮助那些幼儿，往后更有能量时，应该帮助部落里的男人，或者是部落里的老人。台湾这几年经济持续地衰退，很多壮年人都无用武之地，特别是在山区里。老人因为经济的问题，也没有办法有一个好的依归。孩子住在山区里头，可不可以得到好的教育资源，可不可以安心在山上就学、就业。这些都是问题。

2. 服务生态系统。

因为有问题，希望借由研究来解决问题，所以我又进入台湾艺术大学文化创意研究所读博士班，学习有关文创管理系统的知识。指导的教授有一些在产业界的经验和理论，对于商业的发展性比较了解。目前我的工作方向已经不是在发展产品上，而是去思考产业发展的方向和创新，去开创一个产业创新机制和模式，先整理出模式，再将模式实践出来。过去我研究出了一套泰雅服饰织品的系统，所以创建了染织工坊。现在指导老师依我的需求给了我一个商业理论概念服务生态系统，这个理论将进入我未来博士的研究工作中，所以我未来开展的是一个以服务为目标的循环经济系统研究。

3. 苎麻是系统的根源。

我们需要苎麻，因为种了苎麻以后工坊才有材料。但是

苎麻在台湾已经消失了六七十年，如果我想请族人来一起种苎麻，没有任何的诱因，谁会来做？不能空有一个理想啊！必须想出一套操作的系统，让大家愿意来种。但是很多人告诉我说不需要种，从大陆进口就可以了。我当然知道这件事情，过去也和湖南农业大学合作过。但是我总觉得苎麻是台湾少数民族的根源，是这个系统的根源。我们办企业的宗旨就是未来能办成一个服务社会的企业，赚得的财富不是为了让自己更有钱，而是把这些资源再回馈到部落。

4.苎麻的可延续生态性。

苎麻的生态循环系统其实是一个对土地友善的概念。如果农户栽种了苎麻，那苎麻的叶子就可以作为饲料。有了饲料，我们就有一群人去做饲料工坊，就是把叶子收集起来，这样那一群人就有了工作。饲料还可以用来养鸡，所以部落还可以有一个养鸡的工坊，可以帮忙大家培育种鸡。我们可以培育出我们认为最好的种鸡放到各个农户家里去，这样就可以成立一个部落合作社，就又会解决很多人的工作问题。

苎麻的秆其实也有很多的作用，它是一种防震、防火的填充材料，但现在我们还没有能力去处理这件事，但是我们知道它有这个功能。所以，麻秆的工坊也可以给一部分人带来工作。另外，混合了微生菌后的麻秆可以作为鸡舍的铺面。经过试验我们发现，大概15分钟，混合了微生菌后的麻秆就可以把铺面上的鸡粪分解，而且一点臭味都没有，从而保证了鸡舍的明亮和干净。

苎麻的根可以做护肝的中药，我们跟生物技术公司合作，现在已经用苎麻的根将护肝的药制作出来了。

由于我们需要的是苎麻的韧皮部分，所以脱胶的技术是一个难题。过去工业苎麻制线就是用化学脱胶方式进行，废水流入河川就会造成很多的污染和破坏。所以我们现在是以生物脱胶的方法。我们住在一个集水区，我们现在用的所有的水流到下游都会变成别人要喝的水，所以我们上游一定要做好保护措施，不然可能会毒害许多人。我们利用生物脱胶的方法，用沉淀池将苎麻浸泡、沉淀。经过分析发现，这浸

苎麻的可延续生态性实验区　淳晓燕　摄

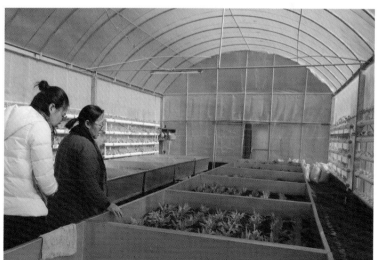

泡、沉淀后的水经过硝化处理后，其实是一种营养剂，可以用来养鱼；养鱼的水经过硝化处理后，可以用来浇菜；浇菜的水流到地里去可以养另外一种浮根性的菜。经过这么几道处理，最后流到河里的水就已经很干净了。

现在我们已经建置了一个小型的示范区，把它变成一个循环利用的系统。从种植开始，到纤维制作，再到有机养殖，再到产品研发，把一个循环利用的模式建立起来。我一边做研究，一边整理系统，这是一个新的方向。在博士论文里，我会把这些衍生应用的内容整理出来，然后大家一起去探讨它们的实践性。这些是我目前努力的方向。

5. 其他领域的实践。

还有一些简单但有趣的工作，比如，五星饭店装置艺术的提案，就是一些设计饭店的概念。有的饭店希望创造惊喜的乐趣，有的饭店希望创造文化的韵味。另外，我们还与科技结合。几个月前，我们才在部落开办了一个有欧洲十几个艺术家参与的工作坊，是关于电子织品的。当我们的传统披肩被触摸时，就会唱出传统的古调；如果你接收到什么讯息，头上的饰品就可以转动告诉你讯息。在传统的服饰中处理电子讯息，有些需要靠传统织布组织中的一些知识与结构的经验，把一些特殊的金属织在织品里面，让它们可以有防护的特殊功能。

6. 人生感悟。

华人的世界很特别，总觉得传统的文化都会长久地在我们身边，所以常视而不见；也常觉得要等钱存够了再来讲文化，可钱总是存不够，还得一直赚。真的，钱不是唯一，物质这些东西真不是那么重要。

多年来，干扰是持续增加，困难也是特别多。我觉得人的一辈子真的是很短，台湾少数民族的人55岁就已经进入老年了，可以领取老人年金了，我的年龄也已经快要到了，我对时间的急迫感一直有切肤一样的感受。当时间一天天地过去，你的记忆、体力一天天地衰弱，但想做的事情还没有完成，那个急迫感就会一直催促着你。所以这30年里，我几乎每天都工作将近20个小时，我从来没有休过假。但是我不会疲惫，也从不会觉得有什么辛苦，因为我有信念，这个信念会督促着我做好这些事。

成就感不是别人给你的，念了个博士学位又如何？他们不知道博士学位有什么用，只是觉得尤玛老师讲的这些道理他们都能听懂，而且很快就可以学会所讲的技术。头衔、名声在我们山上是没用的，只是因为我的技术够好，所以我可以说服他们、带领他们。我可以把西方的概念与传统的知识整理在一起，因此，织者可以用西方的概念来解读我的传统技法，也可以用传统的技法去解读当代的织品。或许这就是我留给后代的一点贡献吧。

二、林淑莉："你要能够把握住自己的发展特色。"

【人物名片】

林淑莉，女，汉族，出生于台北县（今新北市），于台北县（新北市）私立复兴高级商工职业学校（以下简称"复兴商工"）美工科毕业。1991年嫁作泰雅媳妇后，开始向族中长辈学习泰雅传统编织，并持续赴少数民族人士担任编织技艺教学的研习会和辅仁大学织品服装学系承办的人才培训计划设计实务班学习。1996年成立石壁染织工坊，致力于传承泰雅、赛夏的传统编织技艺。除创作外，林淑莉还到苗栗

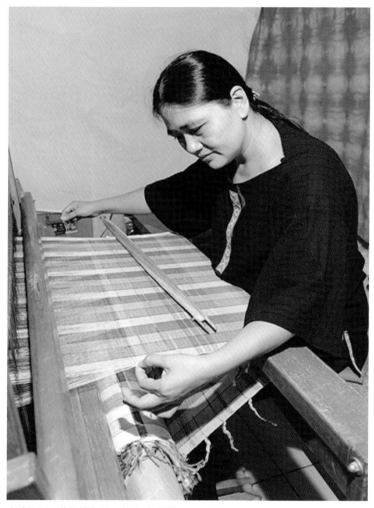

泰雅编织工艺师林淑莉 林淑莉 提供

林淑莉（左）接受作者的访谈

县社区大学、东河小学任教，传授少数民族编织文化，被台湾工艺研究发展中心肯定，列定为工艺家。

林淑莉的泰雅服装作品引进剪裁的观念与时尚设计，在传统服饰基础上添加肩线，并抽出腰身，成为适合现代女性的衣着。2006 年，林淑莉将石壁染织工坊转型扩大为石壁染织工艺园区，着手培育少数民族传统染布的植物染原料，如福木、姜黄、薯榔、山蓝等，还开设了 DIY 工艺教室、彩虹

民宿等场所，因而通过了台湾经济事务主管部门的"2006 年度地方特色产品甄选"，之后又通过了台湾经济事务主管部门"创意生活事业"认证。

【访谈内容】

访谈时间：2018 年 1 月 13 日

访谈地点：苗栗县南庄乡石壁部落石壁染织工艺园区

受访人：林淑莉

【林淑莉口述】

1. 与石壁部落的情缘。

石壁部落是从大霸山下辗转迁移到石壁的，是在我公公六七岁的时候迁移过来的。这个部落之所以叫石壁，是因为有一巍峨耸立的峭壁，和地形有关系。

我们家就在峭壁外，晚上点灯的只有两户，为什么呢？

因为这是一个旧部落，四十年前因为台风，受到了很大的影响。

为了就学和就业方便，我们家后来迁到了离石壁部落大约5公里外的东河部落。为什么又迁到部落里呢？因为我皮肤黑黑的，眼睛大大的，很像少数民族，所以对少数民族有一种比较特别的情感。

南庄有一个族群叫赛夏，赛夏每两年会举行矮灵祭，两年一小祭，十年一大祭。我高中是念复兴商工，毕业的时候要做一些毕业作品，需要一些题材。那时候，我时常自己背着背包，跟着一群登山社团的人到赛夏去参加这样的祭典。那时，路不好，是走山路上去的。远远地看到山谷那边好像有一些微微的灯光，隐约听到一些声音，感觉那里有点神秘，于是就被那里吸引了。有次不小心踩到陷阱，于是就认识了我先生罗幸·瓦旦，他是泰雅人。我24岁那年，就嫁到石壁部落来了。

2. 与编织的情愫。

嫁到部落来以后，我不会拿锄头，也没有到外面去工作，因为自己学美工，对美术工艺有些兴趣，就希望在部落里面可以做一些与美术相关的事。当时看到泰雅妇女织布的情形，觉得还蛮有趣。对泰雅人来说，比较受到重视的工艺是织布。以前，如果你不会织布，就根本嫁不出去。你不会织布，就没有资格文面；你没有文面，就根本没有人会来提亲。所以文面是成人的荣耀，这也是为什么织布在泰雅人生命里受到非常重视的原因。于是，一开始我就跟部落里会织布的长辈学习基础的、传统的织布技巧。可是那时织布技术已经中断了三四十年，甚至四五十年了，她们对织布的记忆已经很模糊了，记得的就只是一些基本的平纹了。我就从这些基本的

技术开始学习。

大概在1993年的时候，政府开始比较重视少数民族的一些文化。那时候，我参加了屏东县玛家乡山地文化园区（今台湾少数民族文化园区）举办的第一、二、三期的传统织布技艺训练。当时这个训练的目的是培养种子教师，然后让种子教师回到部落，把织布文化继续传递下去。在学习中我发现，虽然织布的原理相通，都是经纬交织，使用的工具也都差不多，但在配色和图纹上，还是可以通过学员的作品，分辨出各族群的差异，由此看出她是来自哪一个族群。比如，赛夏人会配红、黑、白色，阿美人就会跳出黄色和绿色。

1998年，我和尤玛·达陆、郑薇薇、庄秀菊、王嘉慧4位志同道合的伙伴，在鹿场大山举办的泰雅祖灵祭相关文化展演活动时一起合作。活动结束后，正好遇上狮子座流星雨，我们开着车一起去追星，从司马限林道的前山到后山绕了一圈。一起办活动建立起来的情感，让我们成了好姐妹，组合成"流星雨姐妹花"。后来我们又有了很多次合作的机会。

3. 成立石壁部落文化工作站。

1996年3月19号，我们成立石壁部落文化工作站，为什么成立工作站呢？刚开始，部落里几位有心的年轻人，包括我的先生、我的舅舅、尤玛（她是我的大嫂，她的先生是我先生的亲大哥），希望对泰雅文化的保存，以及早期的寻根探源做一些记录。那个时候，大哥拍了一部纪录片，叫作《石壁部落的衣服》，内容就是我们跟尤玛在寻找部落衣服的纪录片。我们是希望能够把部落的一些文化跟技艺做一些学习跟传承，尤玛在这一块做了比较多的研究。我们成立部落文化工作站的目的除了想做一些部落的工作外，还想做一个工艺和农特产品的展售平台。

1999 年，台湾"9·21"大地震之后，我和先生、孩子从东河部落搬回石壁部落老家，我们觉得部落需要有年轻人重新回去经营跟整理，所以我们就回到了旧部落。"9·21"前后，我刚好担任社区协会总干事，"9·21"民建会有实施总体营造的一个计划，南庄乡又刚好是灾区，所以那时候我做了很多社区营造的工作。从那个时候到现在，社区已经经营十几年了，社区的运作都还算是蛮正常的。

我们还有瓦禄产业文化馆，以前，它是一个旧的日式派出所，我们在做社区改造的时候，就争取闲置空间再利用，把这个旧的日式派出所改建成一个产业文化馆，作为部落对内和对外交流的平台。外面的朋友可以通过这个文化馆认识部落里的一些文化和产业；部落里的文化和产业，不管是工艺，还是农特产品、旅游套装产品，都可以通过这个平台推广出去。

我们是通过东门社区发展协会，把南庄乡内的一些工艺师串联起来，在瓦禄产业文化馆做一些产业文化的交流。另外，我们和北投文物馆，顺益少数民族博物馆等几个跟文创和少数民族比较相关的部门都有一些合作。这几年，我们还和国外有一些交流，如到加拿大、美国、日本去做参展和交流。

从 2001 年开始，几乎每年都会举办瓦禄文化节，瓦禄以前是赛夏人的部落。瓦禄的意思是蜂蜜、蜜糖、甜蜜的意思，我们希望把我们的社区、把我们的部落经营成一个幸福之地。

4. 石壁染织工坊的产品还是很受欢迎的。

石壁文化工作站经过一段时间的运作，与外界有些课程和展览的交流，为了推动社区文化产业，为南庄乡观光尽一份力，慢慢地就有了做染织工坊的想法。我们把老家整理成工作室，旧房舍改建成石壁染织工坊。一开始，在东门那边做的是比较工坊性质的工作，如对外文化解说和实践体验。工作室以与染织相关的工作为主，虽然也有一些教学工作，但主要还是以工艺生产和制作为主，而工艺生产和制作面向

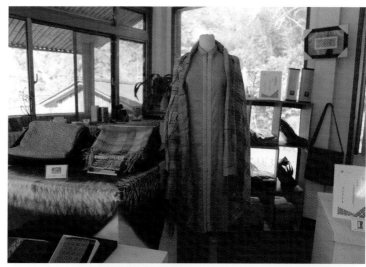

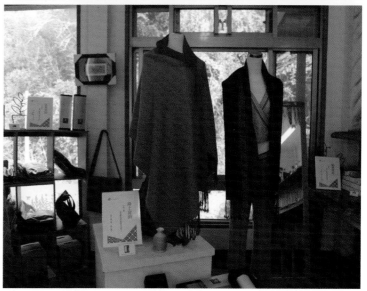

石壁染织工坊的创新生活织品展区　淳晓燕　摄

石壁染织工坊的创新生活织品　淳晓燕 摄

的是生活工艺。在文创商品里面，我们归了几个类别，包括身上穿的、随身带的、家里用的以及手执产品。比如：身上穿的，有围巾、披肩以及衣服；随身带的，有名片夹、皮夹、小钱包以及背包、提袋；家里用的，有桌巾、抱枕以及门帘、窗帘系列；而每件手执产品都是工艺师做的唯一的一件产品，不会有第二件。

这些生活工艺产品做了很多年还是很受欢迎，因为它们有少数民族的特色，摆在一般家庭里，也不会突兀。它们既有少数民族的感觉，又不是那么的繁复和传统，但是它们的元素还是从传统里面来，我们只是在颜色和图案上做了一些取舍。这两年，围巾和披肩卖得很好，而且消费者主要是汉族人。每个地方发展的区域特色不一样，你要能够把握住自己的发展特色，然后去和其他地方做一些区别。这些产品除了在我们工坊有一些展示、展售外，在北投文物馆，以及北部地区和机场等地都有展示。

5. 复合式经营的石壁染织工艺园区。

南庄乡是比较适合观光的地方，有很多老街铺，那里节假日有很多游客，所以我们就把工坊也做了一些转型和改变，除了工艺的生产制作外，我们转型为园区的概念。

2006 年，石壁染织工坊扩展为复合式经营的石壁染织工艺园区与彩虹民宿，这样，园区就比较像是一个复合式的基地了。我们的主力染织工坊还在，另外还增设了展售空间、咖啡厅，把我们的住家让出来当民宿。除此之外，还有染织植物园和部落教室。所以，这里提供的是一种比较休闲的服务产业，我们为朋友提供了一些到部落里面去做体验的服务。

染织植物园里面的植物大多跟染织有关。比如说，园区最前面那一区就是苎麻，苎麻是我们主要的织布纤维来源。在苎麻区有"纤维植物"的一个解说牌，看了解说牌，你就会知道它们是做什么用的了。如果你看到的牌子上写着"染色植物"，你大概就可以猜到这些植物能染什么颜色了。其实很多植物都有颜色，真的要去染，都可以染出颜色，只是它们的色牢度不够，通常是大地色、褐色系比较多，如果想要染鲜艳的大红大绿，就很难做到。在植物园里，即使不用我们特别做介绍和解说，一般的游客自己也可以大概知道这些植物的功能和作用。让游客们亲眼看到苎麻从剥皮、刮麻、捻线到接线、漂白和染色，最后再到整经、制作，他们才会知道，原来做出一块布这么繁复、辛苦。

我们的部落教室就是提供一个平台，外面的朋友能够到部落里面来认识我们的文化，甚至做一个工艺的体验和交流。这个教室其实有点绿建筑和减碳的概念，蛮通风的，不用开灯，不用开电风扇，因为我们家就有"中央空调"。所谓"中央空调"，就是中央山脉空调，没有开关的。在教室里，我们提供一些织布和染色的体验，也提供一些文化解说的课程。部落教室可以容纳一百人左右。

我们家的民宿比较特别的是有个文面的意向。文面在泰

石壁染织工艺园区外美丽的自然风光　淳晓燕 摄

部落教室　林淑莉 提供

绿色的等等，加起来就是一个彩虹的意思，所以我们的民宿就叫彩虹民宿。这个彩虹跟文面的浮现有关，它也是一个彩虹桥的说法，是通往美好地方的桥梁。我们把自己的染织作品在房间里面做了一个简单的布置跟装饰。比如说，芭蕉那间房，外面看出去是芭蕉树，如果在四五月份，把房间里的灯关掉，外面就会有很多萤火虫，所以我们就称它是绿色系。红色系的叫樱花，因为我们家周围，包括植物园里都种了樱

雅是一个人成人和荣耀的标志。虽然我织布织了二三十年，是有资格文面了，但我没有文在脸上，而是文在了家里的墙壁上。因为我觉得家是由男人跟女人组成的，所以墙面一面是男生，一面是女生。通常男生的文面部位是额头、下巴的位置，女生是额头以及耳垂到下巴的位置。以前，文面是用一个钉满针的像牙刷一样的木头，在秋冬的时候往脸上敲打，让脸流血，然后再抹松灰。所以，文面是需要很大的勇气和忍耐的。我们为什么要介绍文面？因为我们的报纸杂志通常写的是"黥面"，"黥面"在汉语里有贬的含义，而文面在我们的部落是个荣耀，所以我们要介绍文面。

民宿房子四周的底部都有菱形纹，菱形纹在各族群的解释不一样，在我们泰雅族群，菱形纹通常解释为眼睛。眼睛代表祖灵，有保护跟保佑的意思在里面。民宿目前有6个房间，每个房间的色系不一样，比如，红色的、黄色的、蓝色的、

大家在部落教室里进行交流和体验　林淑莉 提供

石壁染织工坊的复合式经营　淳晓燕 摄

花，如果三月份来，就可以看到房间外面开满了樱花。每一个房间的色系不一样，给它们一个个不同的名称和介绍。

我们的本业还是在工坊，虽然有民宿，但没有用力推广这个部分。之所以采取这种复合式的经营，是因为根据台湾目前的状况，完全用工艺来维持工坊的运作还是蛮辛苦的。南庄乡这几年朝休闲观光产业发展，我们朝多元化的方式经营，以整个园区的概念，提供衣食住行各方面的需求。和一般纯粹做民宿的不同，我们的经营采取预约制。园区里的工作比较繁杂，我的工作伙伴们有时候要整理民宿，有时候要带着客人做体验。没有客人的时候，她们就在楼下织布。在这个大家庭里，我们既是默契十足的工作伙伴，更是密不可分的生命共同体。

6. "太阳有脚"品牌的诞生。

如果之前看过我们的工艺作品，就大概可以知道我们是用"石壁染织"这一称号的。后来我们觉得，"石壁"这两个字跟织品并没有太多的联系，我们一直希望我们的织品有一个自己的品牌。有一位美国教授给我写了一封信，信里有赞赏，也有代理合作的邀约，这强化了我要让品牌走出部落，走向国际的决心。2013年，我们获选为苗栗县文化观光局推动的"文创耕苗"项目厂商，于是委托一个公司来给我们做品牌的辅导。上课之后，我开始思考：怎样把部落的公共文化服务与我自己的品牌发展进行切割？怎样不仅吸引游客上门，还能将自己的产品理念推广出去？在该公

"太阳有脚"的品牌形象　林淑莉 提供

司人员给我们做辅导时，我们跟他们做了一些探讨：我们的工作分为"人进"跟"物出"。游客进到部落里面来，你可以讲石壁部落的文化；织品销售出去，再用"石壁"这个词，就和织品没有太多的关系了。

泰雅染织常见的多半是菱形纹，老人家说，这是个有脚的太阳的图纹。以前，老人家看到太阳从东边出西边落，以为太阳有脚会走路。再加上我们家住的地方面对石壁，早上的第一道光线最先照到我们家，然后才一个山头接着一个山头慢慢照亮起来。于是，品牌辅导的顾问建议把这个图纹转化为品牌图腾，所以就有了"太阳有脚"（Walking Sun）这个名字。我们用有脚的图纹做了一个工艺的创作，有一系列从"行走的太阳"纹饰中衍生出的产品。"太阳有脚"这个名字既贴切地诠释了我的人生旅程和乐天个性，又传承延伸了泰雅文化，更是很好的意象符号。后来，"石壁染织"的名号就留给园区与部落使用了。

7. 继续做好工艺和文化的传承。

石壁染织工坊目前虽然以制作一些手工生活用品为主，但我觉得布料还可以做得更精致些，不要做太多的加工，因为布料本身就是作品。同样一块布，别人会织，我也会织，怎么样和别人不同？怎么样让人一看就知道是哪里制作的产品？这是我想要努力的方向。

石壁染织工坊希望走的路线和别人不同，我们不以重制图纹为满足，除了少数民族的传统元素外，还要在大自然中搜寻其他的更多元素。我们要继续用双手织出能代表自己的布，能代表石壁工坊的布，也能真正代表台湾的布。

在学校、社区，我们都有做一些工艺传承的事情，其间比较重要的就是这3年，我们带着各族群的妇女找回她们的传统技艺。比如说，我们以赛夏族群自己的织纹技法和文化为主，不一定要去拿别

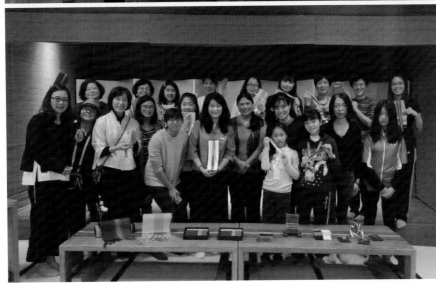

林淑莉在做对外教学和推广活动　淳晓燕　摄

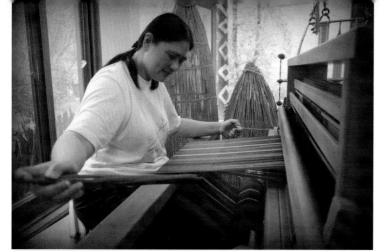

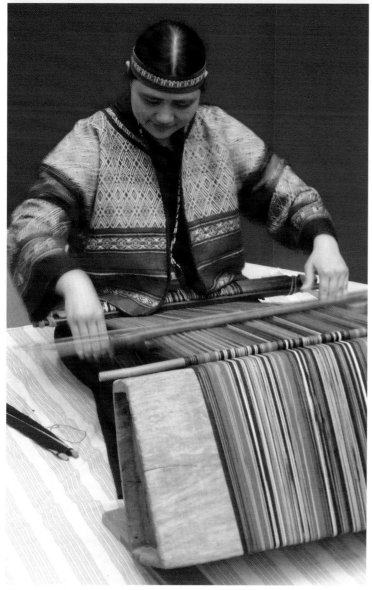

林淑莉在用泰雅传统织布机织布　林淑莉 提供

的族群的色彩、图纹来用，赛夏人在自己的这个传统技法里面就可以做很多的延伸跟变化。赛夏族群和泰雅族群的织布技术不会差太多，大同小异，只是在服饰的形式、配色、图纹上有一些差异。

在台湾北部，居民日常生活中比较少穿戴传统的服饰；而在台湾南部，比如说，排湾人他们会穿戴。就我们来讲，祭典的时候会穿戴，平常除了特殊场合，一般就比较少穿戴了。就赛夏人来讲，他们有内需是因为他们有祭典，每两年举办一次矮灵祭。祭典对于他们来说，比较神圣，也比较重要，他们在祭典时必须要穿戴传统服饰才能够进到祭场里面去跳舞。所以在这两三年里，我们比较有系统地教她们传统服饰的再制。去年在矮灵祭10年一大祭的时候，我们在赛夏文物馆展示了100年前的传统服饰。我们传统的织布方式是用地机，即人坐在地上，手脚并用，人本身就是织布机的一部分。我们教大家从传统的织布方式上开始做一些学习。部落里还有一些可爱的老人，我们也带她们在部落文化健康站里做一些工艺的学习，她们在赛夏文物馆还做了一个作品展览。

我们也和其他工坊有一些协助活动，主要是在部落里面教一些织者，她们就是做一些传统服饰的重制工作。将来这些人技术学成之后，也许可以成立自己的工作室。

8. 园区的现状和未来的愿景。

就工坊来讲，主要是靠工艺的生产制作来维持工坊的运作以及工作人员的薪资。织布真的需要有点耐心，真的愿意投入而且有耐心地去做这个工作的人并不多。现在在我工坊的工作人员有4位，她们跟着我有10多年了。她们需要一些工艺的累积，所以有一些文化商品不一定是我织的，她们也

在织，她们的技术也很到位。要织到一定的水准跟技术，还是需要一些年资的。这个年资不是指二三十岁的年轻人，而是五六十岁的那一种，这样才能够很稳定。如果是那种年轻的小孩子，我们还是让她们多学习，多出去闯一闯，有了经验后再回来。

在山上工作，自给自足，所以需求不算大，过得去就好。困难一定有，但我们从来没有放弃的想法，因为我们把它当成生活的一部分。我的生活没有太大的压力。我的先生是公务员，我的经营可以支付几个工作伙伴的工作费，可以支付我们自己的生活费。另外，我们在做建设的时候有些贷款，我们可以按时还。这样也就够了。

这么多年一路走来是辛苦的，如果家人不支持的话，这条路是很难走下去的。比较幸运的是，我有支持我的家人及工作伙伴，所以才能一直走到今天。10多年前，我也到台湾辅仁大学进修了几年织品服装的课。那时候，我也是想要了解一些与少数民族织品服装相关的指导措施。这一两年，我又去台湾东华大学念民族艺术，跟我的女儿成了校友，她大学第四年，我研究生第二年，我们希望今年能够一起毕业。嫁到部落到现在已经20多年了，对未来的展望当然是希望这个技艺能够继续传承下去。我跟我的大嫂尤玛以及我们家族的其他人，都希望在这里能够多做一些努力。

三、阿布斯："我们要把我们的文化找回来。"

【人物名片】

阿布斯，汉名邱春女，布农人。为找回布农传统苎麻工艺，阿布斯从栽种苎麻，到剥茎皮、搓揉成线，再到织成布

匹，全都依照古法。过程虽然耗工费时，但仍带着使命感，坚持要找回这项工艺。为传承母亲的手艺，阿布斯回到部落经营织布工坊，为部落妇女创造了不少的工作机会。她曾参加台北2009年少数民族创意产品设计竞赛。

【访谈内容】

访谈时间：2018年1月14日

访谈地点：台东县延平乡桃源村阿布斯布农传统服饰工作室

受访人：阿布斯

布农编织技艺传承人阿布斯　淳晓燕　摄

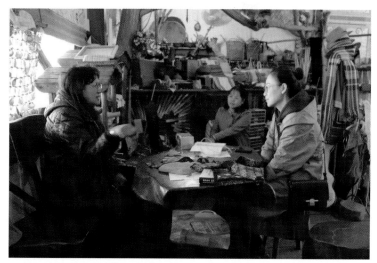

阿布斯（左）接受作者（右）访谈

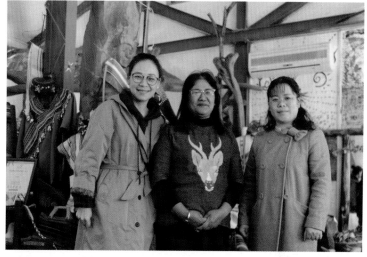

阿布斯（中）与作者（左）等人在工作室合影

【阿布斯口述】

1. 平凡的职业妇女生涯。

我出生在台东县海端乡，因为在家中排行较小，所以在生活上总得到姊姊们的照顾。我曾经在展望会①服务过。在展望会期间，主要是去做家访，看看这些家庭的经济状况、小孩子的状况，以及小孩子的穿着，并把这些记录下来。办活动的时候，我们邀请家长来参加，感觉这些家长们不但不注重小孩子穿传统服装，而且自己本身也不注重穿传统服装。我在展望会做了两三年后就结婚了，嫁到另一个布农人居住处延平乡。面对庞大家族，我才开始学习如何照顾别人。很快地，我从一个不会干家务活的天真少女，变成了一个白天在市区上班，晚上赶回部落张罗家务的职业妇女。

结婚之后，我就在台东的马偕纪念医院上班。1996 年，因上班久坐造成身体不适，还有先生年幼的弟弟们都长大成人了，所以我就决定辞去医院工作，回到部落来感受部落的

文化跟生活。

2. 消失的布农织布文化。

以前，我们族群生活在中央山脉的时候，都有做这些传统的织布，这是很自然的事。可是我们从山上迁移下来后就没有办法织布了。因为日本人认为织布就是浪费时间，对我们的经济起不到助推的作用。所以他们宁愿看到我们在山上工作，也不愿看到有妇女在织布，他们会把这些东西强收。有的老人会收藏，收藏自己家族的服装，可是他们也不会随便拿出来，因为日本人会拿去烧毁。

在我妈妈年轻的时候，还经常有飞机会轰炸我们这一地区，所以读书也不能安心读书，工作也不能好好工作，根本没有机会再做传统织布了。妈妈没有再织布，因为连线都没有，她也根本没有办法制造这些东西。之前我也不会去问我妈妈这些事，因为我也不知道这些事，妈妈那时候也不会讲。我们部落的妇女也都没有再做传统织布，所以我也不会去问

① 一个基督教救助、发展和倡导服务的机构。

阿布斯讲解传统织物纹样　淳晓燕 摄

那些老人有关传统织布的事。因此，传统织布有很长一段时间的断层。

3. 在技艺断层中内外探寻。

刚回到部落也没有事情做，就跟着别人到处参加活动。在参加活动时我发现，很多家庭都没有为孩子准备传统服饰，所以每次举办文化活动时，很多妈妈们就到处借传统服饰，

借来借去又容易把配件搞丢。我就想，为什么我们不自己做传统服饰呢？如果每个人家里都有做，就不用向别人借了。等我 30 岁出来闯社会后才发现，其实好多族群的服装都跟我们的不同。我们布农人应该有我们自己的服装，为什么不去研讨、不去研发、不去穿这些服装呢？于是我就开始去学习传统服饰的制作了。

因为这个部落原本也不是我成长的部落，我是嫁到这里来的，所以要比较辛苦地去找部落里的妈妈和妇女学。可是在部落里每天接触到的这些妇女她们都要去工作，工作之余，她们根本就没时间再做织布了。20 世纪 90 年代，正好是我们台湾经济发展最好的时候，所以每个人都出去工作，都很有钱可以赚。那段时间我觉得她们都在拼命赚钱，完全忘了自己本族群的文化，忘了自己是谁。我认为这样子不好，我们要把我们的文化找回来。

然后我就开始跟阿嬷她们聊天，问她们我们以前的衣服是怎样做的。当时会编织的族人都只用毛线作为织材，将苎麻转化为线材的传统手艺已经出现断层了。我拿出织布的一些工具，她们的第一个反应是，这根线是从哪里买的？你怎么会有这个东西？我去请教这些老人家，本来是想从她们哪里知道这些东西的来源，知道这些东西是怎么做的，结果却是她们反过来问我这些材料的来源，这就可以说明我们的文化消失得有多严重了。

我跟她们说，我带这些东西来是想请你们教我，看我这样做对不对。因为长时间不做，老人家们已经忘记得差不多了。于是，我就按照自己的想法，从刺绣开始，随意地做。绣好之后，我再把一些绣错的地方拿给她们看，让她们回忆这些地方正确的绣法应该是怎样的，然后我再慢慢修改。另

外，我还扩大访谈与学习的区域，陆续拜访更多的部落，也跟着其他懂线材的外地老师学习，将学回来的技巧再慢慢地跟老人家们求证。有时候步骤对了，老人家们的记忆就会立刻衔接上。我还联合近十个不同族群的同好，大家分头去找长辈们学习技法，虽然在这个过程中遇到了很多的困难，但大家一拼一凑，向内也向外探寻，终于把老人家们的回忆跟正确的绣法慢慢地找回来了。

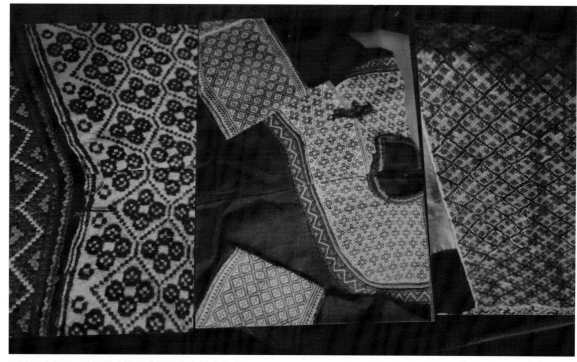

不同姓氏有不同的图腾（胡姓氏的图腾）　淳晓燕 摄

　　因为我不止问一个老人家，所以问到最后发现每一个家族的图腾都不一样，每一个姓氏的图腾也都不一样。我们布农人的传统服装，女性用刺绣的手法，男性用织的手法，是不一样的。另外，还有姓氏的区别。我们每个家族的服装在穿戴方式、色彩、配件、图腾上都有自己的标志和规矩，都不一样，我们能够区分出谁跟自己是同一个家族，所以不可以乱用。

　　刚开始做的时候，政府也有帮助推动，也有开课，就在部落里面开课。刚开始上课的时候，大家都觉得自己做的应该会比其他人做的漂亮，所以每个参加这个课程的人都很认真地去学、去做。课程结束的时候，大家的作品也都不一样，都会把自己家族的东西慢慢地带进来。所以那时候我们学了很多的东西。

　　在刺绣的方法上也有很多种绣法，比如一字绣、十字绣、T型绣等，大概有六种绣法。一字绣会在袖口和头饰的部分出现，在衣服上就不会出现。另外，因为我们以前会跟部落以外的人在靠近台南或是高雄的地方做交易。比如：我猎到一个东西跟你换；跟谁交朋友换了一些东西；跟谁有争斗，赢了后，就把他身上认为好的东西带回来。很多东西拿回来后就会交给妇女，然后就会装饰在衣服上。所以不一定所有东西都是我们自己做的。比如说，我们不住在海边，本来不会有贝壳的，可是我们为什么会有贝壳呢？这一定是跟别人换物换过来的。

　　我们布农人的服饰很复杂，要不同家族的老人家聚集在一起才能够完善。很多年轻人说要把那些方法记下来，但是

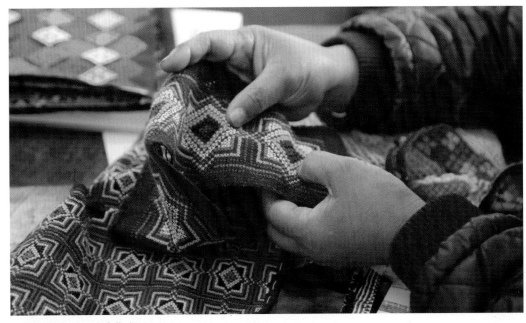

阿布斯讲解绣法　淳晓燕 摄

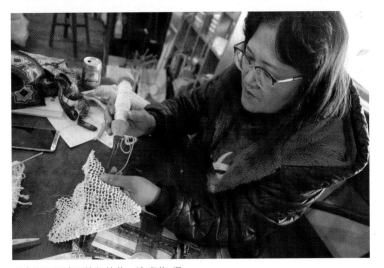

阿布斯现场演示编织技艺　淳晓燕 摄

织布时脚要被绑起来，然后腿还要伸直，腰也会很酸，所以她们都很怕，就不想去学了。也有的人想学，但是要上班，没时间学。所以应该开一个课程让学生去学，这样才有可能传下去。先学会布农人的织法，然后再去学习其他族群的织法，这样才可以保证我们这些文化可以传承下去。

4. 阿布斯布农传统服饰工作室。

2002 年，我成立了阿布斯布农传统服饰工作室，阿布斯是我娘家的姓氏。工作室的门都是开着的，附近的妇女如有需要，可以随时进来坐一坐、聊一聊，我想让这里变成大家学习少数民族织布的中心。

工作室原本没有现在这么大，就一个小小的地方，我自己在做。我在做的时候，如果有人愿意来学，我就会教人家。我要把知识先整合起来，才可以教人家。自己都不了解就教人家，我不太喜欢这样子。我就教我懂的，我也不可能了解工艺里面所有的处理方法和过程。在这里，大家既可以互相交流，又可以彼此学习，就不用我那么辛苦地一个一个地教了。我们现在已经做得有点成效了，越来越多的人会来这里了解和学习了。我会让她们明白，自己家族的东西自己要把它们找出来，自己的家族自己也会比较好去了解和沟通。所以每一个村或者是乡，要把自己的东西找出来，以后如果其他人想了解布农人，我们就把所有的东西整合起来就好了。我希望有更多的人来学织布，一方面可以让更多少数民族妇女自给自足，另一方面也可以把少数民族的文化传承下去。

记下来的很多都是不正确的。这是很遗憾的一件事，因为我们的文化如果这样子被破坏、被误导的话，以后要传给下一代就更困难了。我们的织布工艺现在也没有人愿意学，因为

我们工作室有做传统的东西。因为现在有一些观光客会过来，我们要有员工的薪水，要维持生存，必须要卖一些东西，所以我们会做一些改良的东西。有的人会买布拿回去做装饰。这个布如果按照我们传统低织机的织法就会织得很慢，一条差不多要织20天，这样成本价格就很高，要卖出去就比较难，所以我们都是自己织自己收藏。如果要卖的话，就会用目前的高织机来织。它的纹路其实跟传统织法一样，只是密度没那么高，在厚度上有差别，但是视觉上都差不多，一条差不多三四天就可以完成，价格上也比较能接受，一般的几千块台币就可以买到。我们在台中有一个固定的推销平台帮我们做销售，还有的是在饭店销售。我们大部分是在时节的时候宣传我们的东西。

我老公是警察，我们就用他的名字比砂麓在工作室旁边盖了一间让亲友住的房子，没想到这房子太有少数民族特色了，就变成了口耳相传的民宿了。我们的民宿是比较粗犷豪迈的风格。我老公买了五根两层楼高的大樟木，请艺术家朋友在大樟木上雕刻狩猎的情景、少数民族生活的情景，以及族内尊崇的百步蛇等。我们布农人屋子里面一定要有一棵大树当柱子的，所以他把樟木剖开，绑上粗绳加上简单的雕刻。我们俩都不喜欢水泥，所以

在民宿内用了很多樟木跟漂流木。卧房中的屋顶是尖尖的木茅装饰；把樟木切开抛光直立，就是洗手间的隔板，木头的年轮、蛀洞上的流线造型都成了最天然的彩绘；门都是用几片木板钉起来的。

目前我这里有6个工作人员，每个人分类、分工做自己的事情。刺绣就是刺绣，织布就是织布，现在要

阿布斯织布工坊 淳晓燕 摄

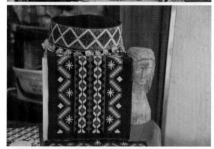
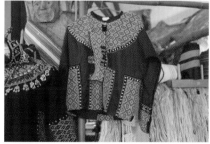

工坊展示的布农传统服饰 淳晓燕 摄

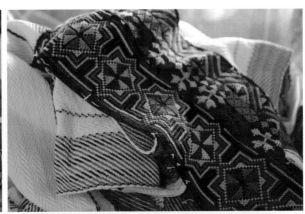

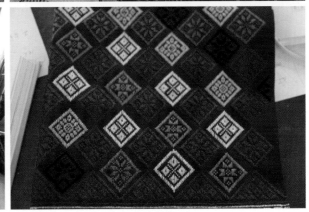

工坊展示的编织工艺作品　淳晓燕 摄

农人就跟土地在一起生活了，将来的人应该要知道这件事。以前的人，用多少苎麻就种多少苎麻。几年前，带我去苎麻田的是个阿嬷。那时候，我还不懂苎麻，一位部落里年纪很大的阿嬷来跟我说，如果想学怎么种，田里的苎麻可以全部给我。老人家年纪大了，已经没办法再做编织。我随着阿嬷到她家附近，看见一块小小苎麻田绿意盎然，苎麻在山野间随风摇摆。阿嬷种的苎麻不

慢慢分出来，每个类别都比较辛苦。做苎麻的，要去田园整理，回来还要刮麻，那是个很复杂的工作；做织布的，要绕线、配色，要本身很想做才做得了，如果不想学或者没有耐力，那个线会永远绕不出来，就更不会有创新了。我们的机台都在工坊里面，所以大家都尽量在工坊这边做。

5. 种苎麻。

现在很多老人家都慢慢做不动了，记得的事也会随她们离开。这些年，我为了学习编织，访问了很多耆老，她们告诉我的不只是手艺怎么做，还有许多过去的事，属于我们的故事，我觉得这些故事需要被留下来。从种植开始，我们布

多，因为她只是拿来做网袋，需要的也不多。

我从耆老们保存的早期编织作品里发现，虽然没有现代织染技术，但150年前的织品色泽还是鲜艳和完好的。所以我就决定从栽种苎麻开始，找回布农人的织布工艺。2016年，我们工作室就开辟了一块苎麻田，从老人家里引苎麻种回家栽培，还向老人家学习剥茎皮技巧。但老人家会做不会说，示范动作迅速又利落，我摸索了三四年才找到方法。在部落种植苎麻的第二年，老人家称赞我的苎麻长得很漂亮。但到了第三年，老人家问，这样不会太辛苦吗？一开始我不懂为什么要这样问，继续埋头种。到了第四年苎麻采收时，工作

织布机 淳晓燕 摄

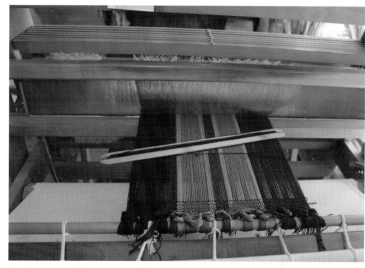

织布机上未完成的织品 淳晓燕 摄

传统苎麻线 淳晓燕 摄

室里的人都开始没日没夜地刮麻、洗麻、晒麻等各种烦琐的工作，我才体会到这种忙碌又着急的心情。从栽种、剥茎皮到搓揉成可织布的线要一年的时间。

不少人说传统苎麻编织耗工费时，不如使用现有的编织线材，但自己身处传统织法与现代编织的中间点，我觉得自己有责任不让传统流失。在苎麻采收期的时候，我们也开放给学校及外地游客体验学习。

6.未来。

有很多其他族群的人到我们这里学习，我的态度也是很开放的。我觉得你想学是因为你喜欢，感兴趣，一旦学会了可以去做别的东西，只是不要拿我们的这些技术来做消费就好了。比如，我的助理，一个大学毕业生，虽然他不是我们布农人，但是他就是喜欢我们的每一个工艺，我的每一件作品他都会做。他说这样子的环境现在很少有了，他喜欢留下来。年轻人想学、想做，我都会鼓励他们去做，我不会认为你不是我们布农人就不准你学，因为大家都是在一个很大的空间里，心是要开阔的，不是说我得到这个以后就永远是我的，不是的。我希望能够传承下去，祖先的这些知识我就是喜欢分享给大家。我能学到这些东西也不是靠我一个人的能力，也是请教了很多老人家。很多老人家对我都不会吝啬。

她们会说，好啊，如果你需要什么就跟我讲。或者说，你想要什么东西就跟我借。因为她们知道我是很真诚的。现在年轻人看到这些东西真的都会很震撼，他们自己会说，原来我们的文化是这么的美，我们的工艺是这么的多。为什么我们还在做别人的东西，为什么我们不要做我们自己的文化？

整个过程有很多的艰辛。第一，我要放弃很多的事情，比如玩啊、赚钱啊。第二，跟人家学还要花钱。那时候，刚好我老公有在上班。我就想：没关系，靠老公上班赚钱。于是，我就自己学，自己做。现在，台东县布农青年永续发展协会协助我们，向劳动管理部门申请多元就业的开发计划，让5名部落妇女加入苎麻工艺产业中。这些人是传承的种子，通过她们，让传统技艺落实到生活中，让更多的人认识传统技艺。

四、徐年枝："我一定要把赛夏人的东西做好。"

【人物名片】

徐年枝，女，是嫁给赛夏人的泰雅人。1994年，屏东工作坊开设少数民族编织技艺课程，徐年枝前往参加该项课程的研习。学成之后，她返乡成立了瓦禄工作坊。徐年枝所制作的工艺品主要以赛夏人的历史、文化为题材。由于赛夏编织逐渐失传，所以当初徐年枝在制作作品时非常的辛苦，除了要研究传统纹路、织法外，还要向耆老请教其他细节。经过无数次的努力，终于掌握了编织技巧，完成了第一件赛夏人的作品。徐年枝早期的作品是以泰雅人、赛夏人传统的编织为主，后来将图纹样貌做了创新。经过长时间的努力，徐年枝在赛夏族群编织里闯出了一片天，作品在各地获奖。徐

年枝的作品以臀铃系列、甜蜜系列、三色纹系列、雷女纹系列为主，主要产品有零钱包、围巾、赛夏衣服、泰雅衣服、杯垫等，许多作品被多所博物馆典藏。

【访谈内容】

访谈时间：2018年1月15日

访谈地点：苗栗县南庄乡东河部落瓦禄工作坊

受访人：徐年枝

【徐年枝口述】

1. 与赛夏人的姻缘。

小时候，我住在复兴乡三光里，我很怕平地人，没有到过都市。我有5个姐妹，我姐夫是入赘的，他是乡民代表，

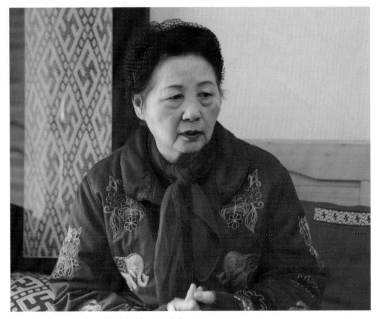

赛夏族群编织代表人物徐年枝　淳晓燕　摄

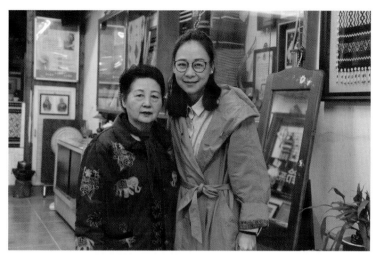

徐年枝（左）与作者合影于瓦禄工作坊 淳晓燕 摄

不管是警察、乡公所的公务员，还是平地人来，都是由我姐夫接待，所以他都会把客人带到我家里来。我小时候身体不好，到三年级才去读书。那时候，不管谁来我家，里长以及会煮菜的人都会来帮忙，大家一起边吃边聊。有个老师刚好也来我家吃午餐，聊天时跟我姐夫说，他学校有一个老师还没结婚，把你小姨子介绍给他吧。开始我爸爸不肯，后来我姐姐说，嫁给公务员很好，我身体不好，如果嫁给农人就要种田、晒谷，公务员有固定工作、有薪水，而且也是少数民族，是赛夏人。后来我爸爸就不反对了。那时候，我们山上没有好吃的，也没有卖猪肉，去外面买要走 10 个小时。我们那边要自己打猎，如果抓到小鸟或其他什么，都要部落里大家一起分着吃。部落的人听说他是老师，就叫我要跟他要头牛，他们要吃。于是他就拿着我

的照片回去问家里人。他的爸爸妈妈都很老了，于是他就带着他的叔叔走路到我家来提亲。16 天后，杀牛了，就订婚了。

我 17 岁的时候就结婚了。我从我家乡又是走路又是坐火车来到了夫家。到家一看，竹屋烂烂的，鸡狗都可以进来，房间地板铺稻草，然后再用竹子垫在稻草下面。条件比我自己家差多了。我家里爸爸、姐夫都会木工活，家里的房间做得像日式的"榻榻米"，有拉门，一间一间睡觉。这里连门都没有，是用布挂的。来这里 10 天后，我们就去桃园了，因为他要去那边教书。跟他一起去桃园半年，暑假才回到向天湖住。之后他去蓬莱一年，把我留在向天湖跟老人家一起生活，我就跟公公婆婆去山上工作。我没有去耕田，我要煮饭、送点心给他们吃。那时候，家里有面粉，公公教我做馒头，但我不会做，做出来的馒头都是硬硬的。我把馒头挑到田里给公公婆婆吃，他们一边喝水一边吃馒头，老人叫我做什么

徐年枝年轻时与家人的合影 徐年枝 提供

我就做什么。那时，很想自杀。没有好吃的，晚上又很害怕，话又不通，一直都不习惯。厕所都在外面，又离房子很远，我常常假装上厕所，跑到菜园里偷偷地哭，很想跳下去自杀，因为这里好像没有我的容身之地。赛夏人以前会歧视泰雅人，他们会对我指指点点。我没有其他朋友可以讲话，也没有电话，写信又要很久。我很想跑掉，但是没有钱坐车，要走路，我又很怕动物咬我。所以那个时候日子很难过。

2. 编织的缘起。

以前在娘家时，我妈妈很会织布，家中的一些布都是她织的，家里也收拾得很整齐、很干净。那时我很想学，结婚之前妈妈有教我一点。可是我那时身体不好，脚没力气，没办法撑那个地机，所以织的边，一边很好，一边歪歪扭扭像锯子。结果被妈妈骂，她还会拿棍子打我，说我怎么这么笨。以前织布的线都是自己纺的，那些线断掉一点点我们都要接起来，很珍惜。那个时候，我会搓苎麻、接苎麻，而在学纺纱、织布时，因为被妈妈骂说很笨，之后就没再学了。我婆婆也有种苎麻，种好后就拿去卖。我刚嫁过来时，有去帮忙种苎麻拿去卖。后来我先生调到东河，我才搬去住宿舍。我连续生了4个小孩，都要去做工赚钱，台风天也要去工

作，都没有在编织。而且以前政府也不重视传统文化，赛夏人都没有人在做编织。

我们搬到东河乡公所后，为了三角湖的发展，政府要求我们家政班的要学织布。这里是泰雅部落，她们有在织布，比较会织，我没有学，但很羡慕她们会织布。

开始织布是因为一个修女的原因。2005年，这个修女放弃了修女的职业，向政府申请经费来帮助我们保存传统技艺。她开始招集编织人员，因为我很怀念我的妈妈，于是我就报名了。当时，要求报名的人要35岁以下，可那时候我已经53岁了。当时要收30个人，结果报名的人不踊跃，没有收到30个，于是乡公所的人就说，你可以去啦。我很开心，第二天就和林淑莉一起坐火车去屏东文化园区学习了一个星期。林淑莉是一个闽南人，嫁到泰雅部落。当时她很年轻，才28岁。我们是星期一下午到的，老师先解说，星期二下午就开始学制作，星期三去观摩，星期五晚上办活动，星期六就回来了。那时候，住宿、路费、学费都是政府出的，因为没有学费等压力，所以我们很快乐，大家一起过团体生活，处得很好，没有学历和年龄之分。我算是年龄最大的，也有40岁的。还好我那时候比较瘦，比较白，

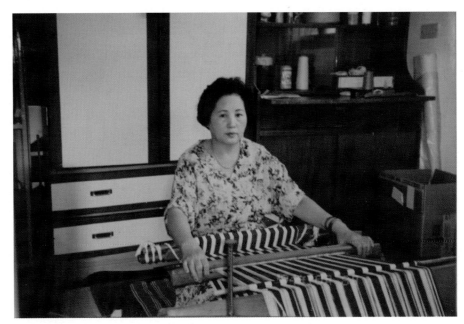

徐年枝开始学习编织工艺　徐年枝　提供

看不出年龄。初级班学的是泰雅的织布方法。2006年的春天和秋天，我又各去学习了一次，是上中级班和高级班，中级、高级也一样都是学五六天。学习的时间很短，只是知道泰雅图案的那个菱形纹，就回来了。一共学了三次，课堂上只是学些基本的东西，之后都是靠自己摸索。对编织我很有兴趣，觉得这样随便织一织很好玩，又可以配色，又可以平织。

后来，我们这些会编织的人要去台中技艺中心上师资培训课程，就是去上要当老师的课程，我们是要做种子，去教别人。刚开始，我们是去学校教小朋友，星期六去。

瓦禄工作坊 淳晓燕 摄

可每次还没有教什么，她们就要走了，说是打钟了，下课时间到了。也有很多小朋友学会织了，但是她们都要读中学了，没有办法继续学了。后来，我们又去社区部落教。有的人学会了后，觉得自己可以织一件就够了，不想再学了，因为太辛苦了。还有的人是因为要去工作，没有时间学。我和淑莉在学校教学的时候，大部分都是教泰雅编织。

3. 成立瓦禄工作坊。

2007年，我们要去台北参加"中华工艺展"。乡公所的张小姐说我们不要全部一起拿去展，要分开展，于是帮我们申请成立了三个工作坊。我在东河就用瓦禄工作坊，另外还有一个是石壁工作坊，一个是古优工作坊。三个工作坊分别

带着作品去台北参展。淑莉和古优都嫁给了泰雅人，她们做泰雅族群的东西，我比较特殊，我是泰雅人嫁给赛夏人，所以他们就叫我做赛夏人的东西。我懂得不多，不知道要怎么做。他们说没关系，我们会帮助你，每个月还有薪水。

2008年，工作坊有了补助，我就开始整理工作坊。以前家里一楼没有办法织布，都是到楼上去织布，后来觉得不可以在楼上，就开始把楼下的小房间打通当工作坊。

刚开始，工作坊里都是我一个人自己织、自己缝。从我嫁过来一直到我50岁，我有30多年帮人家做衣服的经历。那时，教会有送些救济品，但衣服都很大，我就自己修改。部落里的人问我，为什么我的衣服都那么好，都可以穿。我说，是我自己修改的啊！于是她们就叫我帮忙修改。以前对服装没有很高的要求，只要能穿就可以了。为了赚钱养小孩，我就帮人家修改衣服。后来，很自然地，她们也买布叫我做。于是，我就帮人家做服装啦。有了这个基础，后来做衣服就不会有什么难度了。我们赛夏人参加矮灵祭需要穿传统服装，有钱的人都会去买。以前一套也没有多少钱，大概2500台币，现在一套要5000~6000台币，但也要看料子。住在山上的老人家没有衣服，也买不起，我都有送，第一批大概送了50件。我先生也很爱面子，太太会做衣服，于是我也送了很多的衣服

给他的朋友。以前，如果矮灵祭要到了就要赶工，我常常做衣服做到夜里两点，身上很多地方都会痛。

4. 潜心研究赛夏编织。

日据时，日本人都不让织布，但有些人会偷偷地织。织布的时候会发出"咚咚咚"的声音，她们就把木头用布包起来，这样就不会发出声音了。后来我织的时候，我公公就会说，不要在家里织，会有坏人。赛夏人有矮灵祭，要跳矮灵祭的舞。离我家不远处就是跳舞的地方，他们来跳舞的时候，衣服都是随便穿的。有钱的人会买少数民族的衣服来穿，但都不是赛夏人的。我公公穿的是教会给的黑色大衣，老人家都是随便披一件衣服就去了，我还没有看到有人穿赛夏人传统服装去参加矮灵祭的。隔壁人家有赛夏人传统衣服，但好像也都包起来没穿。我们这里的传统衣服大多被人收走了，我没有见过，也不懂赛夏人的衣服是怎样的，所以刚开始做的时候感到很困惑，完全不知道该从哪里开始。

开始做工作坊的时候很紧张，自己什么都不懂，于是就开始摸索。因为有招牌啦，常有人来参观，所以就必须要努力学。我刚开始学使用织布机时，都是利用晚上的时间去找老师学，也一直在研究赛夏人的图腾。因为白天又要教人又要顾游客，很辛苦，根本没有时间创作、学习。每天晚上9点吃完晚餐就开始整经准备织布，一直要织到凌晨1点。我老公每次都不准我做，两个人都要吵架。以前每天早上4点我们都会散步到南庄，买完菜再坐车回来。自从我织布后，变成他自己一人去了。我都是趁他出去时，赶快整经开始织布，然后看时间差不多他要回来了，就赶快收起来去煮饭。

一开始，客人来的时候，都笑说赛夏的工作坊怎么这么可怜，这么小，衣服只有挂几件卖，而且还没标价。当时我

也不知道要卖多少钱。有个客人问我一件衣服要做几天，我说要做很久。她算一算觉得不划算，所以后来就没买。为了工作坊的名誉，我就一直织，一直在家里摸索。刚好我老公调去台北工作了，我就尽量织，织到全身都贴满了药布，被人家笑。很多人叫我不要织了，说我织得那么辛苦，织了这么多东西，都已经变残疾了。还有的人说我是泰雅人，不要做赛夏人的工作坊。

我很笨，但是对织布很有兴趣。工作坊刚开，责任很重，而且又是赛夏人的工作坊，我一定要把赛夏人的东西做好。有一个教授做田野调查来到我这里，他看我在织布，我说，我还不懂赛夏服装，于是他就拿老照片给我看。我用放大镜看照片，自己摸索。那时候，我看到隔壁人家有两件赛夏人的服装，我也用放大镜去研究。我从赛夏人最重要的矮灵祭服装开始研究，发现赛夏人服装图案有挑花和菱形纹。向赛夏族群的老人家请教，对传统衣服的红白黑三色纹搭配，以及横条纹、雷女纹有了比较具体的概念。那时候，我不知道怎么织这些纹样，于是我就先慢慢画，画了很多图，然后再

三色纹系列产品　淳晓燕　摄

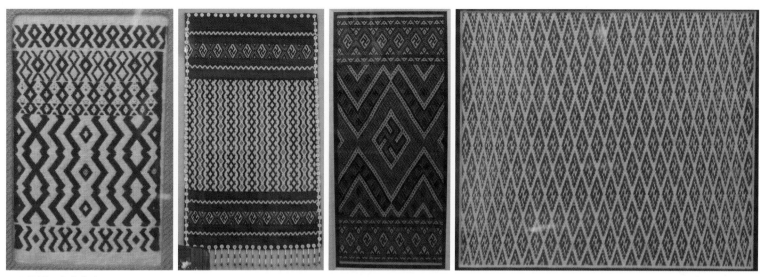

雷女纹样　淳晓燕 摄

织。我发现，虽然画得很漂亮，但织起来却不是这样的，图案变得很小。于是我就一直画，一直织，一直摸索，慢慢就好像有一点心得了。当时我五十六七岁，晚上练习这个雷女纹的时候，我感觉好像妈妈和姐姐在我旁边似的。妈妈用泰雅话在我耳边说"这样子，这样子……"她在教我怎么织。

她可能看到我那么辛苦，那么想知道这个图案怎么织，所以就来帮助我。

5. 所设计的生活用品。

我慢慢开始改良传统的服饰。以前的衣服很简单，要么全部白色，要么全部织满图案，可是现在的人比以前胖，再

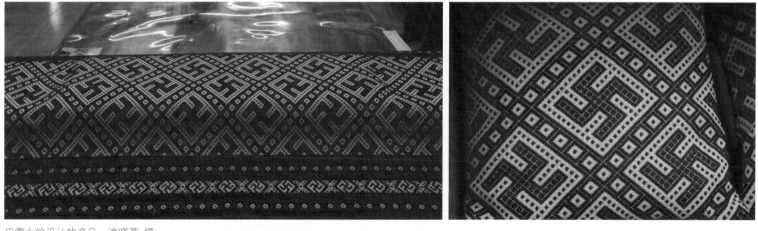

用雷女纹设计的产品　淳晓燕 摄

小花蜜纹样　淳晓燕 摄

徐年枝（右）向作者介绍她设计的产品　淳晓燕 摄

做以前直身的就很难看，所以我就有改良。

我还做了很多生活上用的东西，把赛夏人的图腾织在生活用品上面。比如说，织在头饰、手提袋、钱袋、背包、笔袋上面。我自己设计这些图案，其中一个叫甜蜜纹。这是我自己取的名字，因为我在织的时候，感觉很开心、很甜蜜。还有小花蜜纹、雷女纹也都是我自己设计的。2003年，"甜蜜系列"参加台中县立文化中心（今为台中市立葫芦墩文化中心）举办的编织工艺（生活产品设计）竞赛并获奖；2007年，"雷女之窗"参加苗栗县举办的社区生活工艺编织类竞赛。我还得了其他很多奖。

6. 艰辛的贩售过程。

以前，我跟我女儿到处去卖产品。哪里有活动，我提前3个月就会接到电话，问我要不要去摆摊。如果要去，根本就不能好好睡觉，因为除了要赶产品外，还要设计一些眼镜袋、铅笔盒、印章袋等小礼品。这样子卖，哪里会赚钱啊？！

甜蜜系列产品　淳晓燕 摄

雷女纹系列产品　淳晓燕 摄

我女儿以前在台北，她每个星期都会来帮忙。后来我女儿说，不要再织了，也不要再卖了，这样子很辛苦，也没办法赚钱。所以之后就不再参加活动了。因为乡公所帮我做了工作坊这么大个招牌，不做好像也不好，所以我才继续在做。

那时，工作坊屋顶会漏水，衣服都没地方放。我女儿要我不要做那么多衣服，等家里重新装修有地方挂了再做。没想到等家里重新装修好了，我女儿也结婚了，没有人帮忙了。那时搞工作坊贷了好多款，互助合作社每个月扣缴也很多，又还有装修的工程费，一个月差不多要支出 6 万多台币，头很痛。正好彰化县文化局打电话问我是否有赛夏服装，接到这电话我好高兴，一直说有有有，他们是要买去收藏的。本来我是不卖的，但最后还是卖给了他们，这样我的生活就可以扛过去了。后来花莲师范学院也打电话来说要两套，再加上有一些游客会来逛，就又卖出去了一些。实在扛不过去的时候，我就会叫我女儿来帮忙。这样，慢慢地把贷款还清了。所以我的作品在彰化、台南、花莲、台中等地都有，也有一些东西送到日本的博物馆去收藏了。我没有大量做，就做一点给别人收藏用的。若是做太多的话，我也做不来。

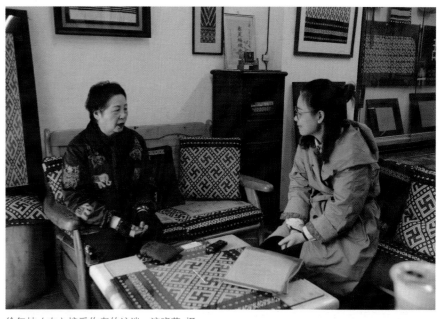

徐年枝（左）接受作者的访谈　淳晓燕　摄

7. 年轻一代的传承。

我教学生教得还不错。第一期的学生年龄较大，大家都很喜欢，学得都很认真。第二期是年轻人，也都不错。后来就没有办班了，我自己在家里教，教了两个学生，有一个参加比赛，得到了全县编织服装组第二名，有 2.5 万台币的奖金。现在第一期的风顺恩还在做，她现在已经有工作坊了，她还有自己的创作，她也很会去跑；还有一个高月英也来我这里学过，之后回五峰也在工作坊当老师。她会开车，所以到处教织布，有一段时间她都在乡公所教。虽然编织过程很辛苦，但也希望年轻人能传承下去。我现在头脑不行了，眼睛也模糊了，没有办法一直做了。

以前买我服装的那些人现在都赚到了，我想这很好，我要谢谢别人给我的肯定，没有让我的苦心白费。至少现在看来，别人很喜欢我做的这些编织图案。

参考文献

参考书目

蓝炯熹主编.福安畲族志[M].福州:福建教育出版社,1995.

霞浦县民族事务委员会编写组编.霞浦县畲族志[M].福州:福建教育出版社,1993.

闫晶,陈良雨编著.畲族服饰文化变迁及传承[M].北京:中国纺织出版社,2017.

福建省炎黄文化研究会编.畲族文化研究(上、下册)[M].北京:民族出版社,2007.

钟雷兴,吴景华,等.闽东畲族文化全书:服饰卷[M].北京:民族出版社,2009.

卢新燕.福建三大渔女服饰文化与工艺[M].北京:中国纺织出版社,2014.

汤浅浩史.濑川孝吉 台湾"原住民族"影像志——"布农族"篇[M].台北:南天书局,2009.

何传坤,廖紫均主编.不褪的光泽——台湾"原住民"服饰图录[M].台中:自然科学博物馆,2009.

宋文薰,等.跨越世纪的影像:鸟居龙藏眼中的台湾"原住民"[M].台北:顺益台湾"原住民"博物馆,1994.

王蜀桂.台湾"原住民"传统织布[M].台北:晨星出版公司,2004.

李莎莉.台湾"原住民"衣饰文化:传统·意义·图说[M].台北:南天书局,1998.

施翠峰.台湾"原住民"身体装饰与服饰[M].台北:历史博物馆,2004.

陈玲芳."原住民"女性传统艺术[M].台中:"文化部"文化资产局,2013.

林建成.台湾"原住民"艺术田野笔记[M].台北:艺术家出版社,2002.

参考论文

陈敬玉.民族迁徙影响下的浙闽畲族服饰传承脉络[J].纺织学报,2017,第4期.

俞敏,崔荣荣.凤凰装与畲族传统服饰文化探究[J].纺织学报,2011,第10期.

陈栩,陈东生.福建宁德霞浦地区畲族女性服饰图案探议[J].纺织学报,2009,第3期.

盛乐.畲族凤凰冠研究与设计应用[D].杭州:浙江理工大学,硕士论文,2018年.

方泽明.传承与涵化——近代以来闽浙粤赣畲族服饰研究[D].福州:福建师范大学,博士论文,2016年.

俞敏.近现代福建地区汉、畲族传统妇女服饰比较研究[D].无锡:江南大学,硕士论文,2011年.

上官紫淇.论福建畲族传统服饰艺术及文化内涵[D].太原:山西大学,硕士论文,2008年.

龚任界.霞浦畲族服饰研究[D].福州:福建师范大学,硕士论文,2006年.

陈芳,吴志明,陈方芳.蟳埔渔女传统服饰形制及其文

化内涵研究［J］.丝绸，2018，第 1 期.

卢新燕，童友军.大岞惠安女服饰刺绣纹样及其寓意［J］.纺织学报，2015，第 8 期.

蔡莉婷.大岞与小岞惠安女服装造型比较研究［D］.北京：北京服装学院，硕士论文，2019 年.

王莹莹，陈芳.蟳埔女与惠安女传统服饰比较分析［J］.

武汉：武汉纺织大学学报，2018，第 4 期.

张庆梅.崇武惠安女服装结构与传统制作工艺［J］.上海：东华大学学报（社会科学版），2013，第 3 期.

肖宇强，陈东生，卢新燕.蟳埔女服饰特色及成因探究［J］.贵阳：贵州大学学报（艺术版），2010，第 12 期.

后　　记

我有幸参与《海峡两岸民间服饰艺术口述史》的撰写工作，整个过程历时一年半。2017年8月开始着手搜集资料，确定采访对象，制订访谈提纲；2017年10月赴罗源做第一次访谈，随即展开对福建畲族服饰艺人的采访调查；2018年1月赴惠安、蟳埔采访惠安女和蟳埔女服饰技艺传承人；同月赴台湾地区采访台湾少数民族服饰技艺传承人；2018年2月开始整理访谈录音、图像资料，编纂文字稿；2019年3月增补福建福鼎式畲族传统服饰传承人的访谈；2019年4月完成本书。

本书能顺利采写，首先感谢李豫闽院长的信任。在访谈准备阶段和采访期间，李院长为我联系和推荐访谈人，介绍访谈的技巧和方法，不时地关注和询问我的工作进度。

感谢福建闽东畲族聚集地、福建惠安、福建蟳埔及台湾地区传统民间服饰艺人们的大力支持，他们积极配合我的研究、考察工作。结识这样一批优秀且淳朴的民间工艺传承人是我的幸运，他们的宽厚与慷慨令人感动。在采访过程中，他们不厌其烦地为我讲解服饰制作工艺的流程和特点，并现场刺绣、裁剪、缝纫，为我展示服饰制作的工艺要领。此外，他们还提供了许多宝贵的资料和珍贵的藏品，这些都是此书得以完成的重要保证。

在台湾访谈期间，感谢台湾创意设计中心原董事长林荣泰，他邀请我旁听他在台湾艺术大学的博士课程，并精心安排了尤玛·达陆老师在课堂上讲解泰雅编织的编织工具和操作过程，让我对泰雅的编织工艺有了更深刻的认知。同时，和尤玛·达陆老师有了第一次的见面和交流，为之后的顺利访谈打下了良好的基础。

感谢福建省艺术馆的陈哲主任，为我联系各地的文化馆负责人，使访谈工作顺利进行。感谢霞浦文化馆李青燕副馆长、福鼎文体新局冯文喜主任在我访谈期间的大力支持和热情接待。感谢我的同事和学长蓝泰华博士在我台湾访谈期间的精心安排，以及在资料搜集、访谈考察、文字撰写过程中对我提供的有益指导和帮助。感谢贺瀚老师、郭希彦老师、赵利权老师、韦雨心同学在我访谈考察期间的陪同与支持。尤其是贺瀚老师，专程陪我进行了台湾的访谈工作，协助联系访谈对象、拍照和记录。

此外，福建教育出版社的领导，以及本套丛书的策划编辑林彦女士、本书的责任编辑庄严女士对本书的顺利出版都倾注了大量的心血，在此一并致谢。

本书的编写，也为我的博士课题寻找到了方向和视角，为我的新征程开启了良好的局面。

本书在写作过程中也留下了些许的遗憾：一是在整理文字时发现，有些提问不够深入，或者涉及的内容不够全面；二是因篇幅的限制，台湾很多地区的少数民族服饰传承人没有收录在此书中。受限于我的粗浅学识，书中难免出现不少纰漏与错误，还恳请业内专家、同行学者批评指正。